壞設計達人

寫給未來設計達人的二十二個故事與六十六個關鍵字

BAD MASTER

DESIGN A

顏忠賢

CONTENTS

這是一本關於設計的書　這是一本關於設計在這個島的這個時

寫意素描　何宣昀

代如何被顯學式地理解和誤解的書　這是一本關於未來的設計達人
　如何被用忍術加幻術加煉金術式地養成的書　在書裡廿二個故
　事的動人中　作者打造了一個設計的修煉可以暴走的怪物學院
打造了設計的思考可以歪斜的下一代竹林七賢　打造了設計的
　美學可以既深刻又可以講究一如科幻片特效般華麗的種種可能......

00

儀式

壞設計達人某星期五下午在設計系發生的十件事

1 去研究所，在設計評圖時邊抽菸邊燒到穿得有點花的川久保玲花襯衫，還好因為花所以看不太出來。

2 邊抽菸邊上設計課，安慰十四個學生集體消沉而落後兩週的進度，與想辦法如何趕上。

3 邊抽菸邊剪一個要去參加歐洲電子藝術節的影片，最後一天，再修改就來不及了。

4 邊抽菸邊寫了兩個昨晚已記不太清楚的夢的碎片。

5 被找去幫設計學院院長一起邊抽菸邊想她的一篇專業雜誌訪問稿怎麼改，邊討論她那雙這一季MIU MIU（還是PRADA有點忘了！）的新款高跟鞋很夯。

6 邊抽菸邊看助教放和她一起四年前從系上畢業同學的婚禮裡……一堆當年很樸素的老學生穿性感低胸禮服的照片。

7 後來抽了半小時出教室去，邊抽菸邊聽另一個剛與女朋友分手的大三學生說話，他說因此憂鬱症復發，後座力太強，完全睡不著，做不了設計，不得不休學了。

8 邊抽菸邊進行要進當代藝術館展場的展覽作品最後確認，協調仍出狀況，有一些問題，有一點頭痛。

9 邊抽菸邊準備要去一場受邀去長庚精神科主任醫生研討會專題演講，用e-mail寄出幾天來寫了他們要我講的一堂課名有點笨的：「設計如何讓人快樂」講稿。

10 邊抽菸邊在學校書展買了簡體字版的《包浩斯》，書裡提到，當年他們系上有一個設計老師是拜火教的，理光頭，穿自己設計的僧袍，吃怪食物，在身上刺出血塗油膏化膿，才算儀式性的淨身……才能上課，並要求學生跟著做……的故事。

反叛。寓言一向不乖。嘲笑而且尖叫。恐怖份子式的。設計的壞是腦後有反骨的。

E X O T

第壹部分他方

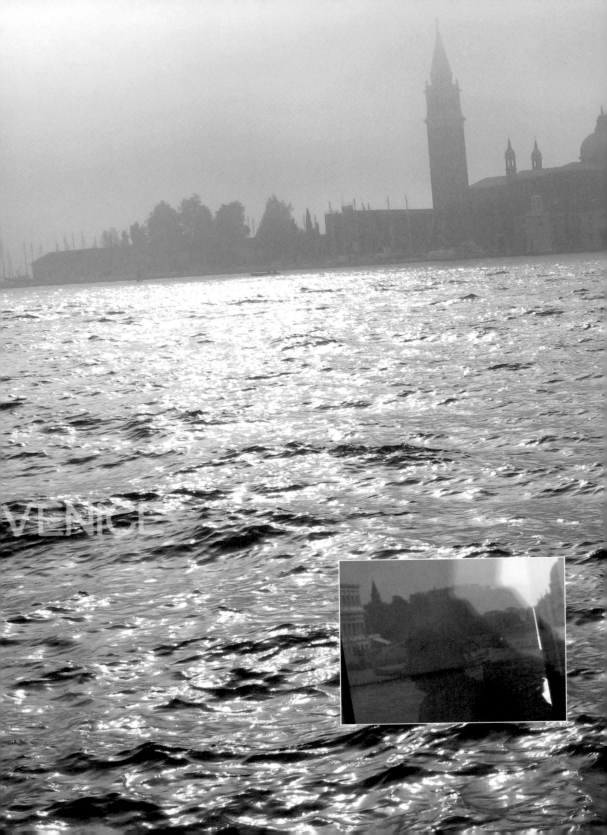

威尼斯
雙年展少女的性感與暴力

她問我覺得威尼斯雙年展怎麼樣時，我突然愣住了。在那麼刻意地漂亮的城市，那麼刻意地漂亮的天氣，那麼刻意地漂亮的（而且陌生的）女學生面前。

在威尼斯雙年展的展場，一個中庭的咖啡區，我看了好久的好多館之後，坐下來休息，已經下午兩點多了，很累而且很餓，但天氣很好，有風、陽光不強，好多人坐在露天咖啡座喝咖啡，吃午餐……很愜意，但我的心事重重：一方面，擔心還有很多館還沒看，一方面又覺得好累，想到從德國Documneta當代藝術展到現在已有兩個禮拜一直在看一直在做功課般又很不甘心的那種累。

咖啡座旁邊還有一個用很怪很土的磚石積木堆起的小城市，還有一部更怪更土的動畫片，那是一個巴西藝術家的作品，在講那個城市的底層人民生活的又窮又苦，但有意思極了。

在我仔細看著那怪動畫片之後，喝著咖啡看到作品的又窮又苦而辛酸而覺得更累時，有個東方女孩子走過來跟我打招呼，我吃了一驚。

她的眼影很濃，妝很細，戴Dior的設計得很誇張的太陽眼鏡，穿很短的短褲、及膝黑網襪、低胸而且很緊的性感T恤，很年輕很大膽到我不太好意思多看她幾眼，我想她大概是ABC或在歐洲出生長大的日本裔──因為在很自由很進步的地方──那種很小就很聰明自信地野著長大的小孩。

但，她卻對我說中文，而且很客氣。

「請問你是顏忠賢老師嗎？」我愣了一下，有點木訥地點點頭，她說她是從台灣來的，念設計系，聽過我演講，是我以前教過的學生也變成設計系老師之後

未來　只要比較清楚現在要做什麼

為了因應到了一定年紀有關未來生存能力的未來要做什麼　這樣的問題　我學會了四兩撥千斤　跟　美化　或　打哈哈　與微笑帶過的做法　就一個極力要從混亂裡找出清明的年輕人來說　那種問題　太過冒犯　也太挑釁　太易被恥笑　也太易被質問　但如果事情終能成功　含苞除了待放還真的放了　變成一朵花　那前面的種種種種不被看好　一瞬間會成為看走眼的往事

說真的，我不知道未來會是什麼，所以，我也不知道為什麼未來要做什麼，弄清楚現在就已經很困難了，怎麼弄清楚未來。

不如認真地想想現在想想自己到底比較打從心裡喜歡什麼：喜歡衝浪還是喜歡瑜珈？喜歡生魚片還是喜歡佛跳牆？喜歡apple還是喜歡VAIO？喜歡《臥虎藏龍》還是喜歡《駭客任務》？喜歡山本耀司還是喜歡Jean Paul Gaultier？喜歡安藤忠雄還是喜歡村上隆？

其實，我覺得只要比較清楚現在要做什麼，就會比較清楚未來要做什麼。千萬不要用我們那「土法煉

教過的學生，而且，現在才大三。

她的行程和我有點像，從Kassel看了Documneta當代藝術展，之後輾轉到柏林看美術館和建築，最後再到威尼斯看雙年展，只是她是坐火車，而我有一段最長的路是坐飛機。

但聽她講起坐十六個小時歐洲火車的諸多波折之時，我也就想起自己在十五年前第一次到歐洲某段往事的更為難以釋懷，我跟她說，那時候我們錯過了五年才一回的Documneta當代藝術展，在德國和那時在唸書的我哥從法蘭克福直接開車到柏林，因為那時候東西德剛統一，我哥哥很緊張，還在車子的後車廂放一根棒球棍，他說那時候東柏林很多人失業，一些有暴力傾向的光頭激進分子，會在路上打黃種人，因為有一些當年北越到東德留學而留下來工作的人被當成使他們失業的代罪羔羊，那時候本來就有點亂的柏林就更亂了。

我第一次看到我哥變得那麼緊張，他本來從小就是很斯文很客氣的，甚至當年，還是因為志文出版社的史懷哲和叔本華之類的哲學家、思想家而去德國唸書，待了七、八年，唸很難的理論，也不知還要念多久，但，怎麼會變成帶著棒球棍而也準備暴力地面對那個時代和那個城市的亂，這令當年第一次去歐洲旅行的我非常難以釋懷。

鋼」時代想設計的方式來想未來，除了好聽一點壯烈一點實在沒什麼用。例如：「我長大以後要當總統當偉人」那種「我要當一個設計師什麼名家什麼大師」之類的幼稚園等級的願望中的未來。

這些你現在的「喜歡」一如你的星座你的命盤你的塔羅牌，都會幫你想清楚你的未來。和什麼樣的「設計」會比較有關的未來。

「威尼斯是個什麼樣的城市呢？」她問我。

我沒有直接回答，只是故意説到了某件前一天發生的小事，在一個威尼斯的廣場，難得看到一群不像觀光客的人。有一個教授，英文用字很優雅，説話很慢，在廣場某個角落上講解一座雕像——分析它的歷史、形式的特殊性——但並不是那種導遊式的傲慢喧鬧，而是有理論質感的評論。

「畢竟威尼斯的藝術重要的不是在雕刻！」他嘆了一口氣説。
那些穿著隨便的大學生漫不經心地問：「那會是什麼。」
「是在繪畫。」
「因為光線嗎？」
「因為光線也對，但或許應説是因為顏色⋯⋯」
我突然想起一個我也不熟悉的歐洲古典繪畫歷史中某個非常怪異地著迷於繁複色彩的重要流派，好像就是以威尼斯為據點，但我也不十分確定。

但那群師生的緩慢與細膩是令我印象深印的，因為在台灣，這種較低調較講究的關於「藝術」的教和學，好像已經變得很稀薄。

她説她坐車坐了十六個小時，從阿姆斯特丹到威尼斯⋯⋯的過程非常地累也非常地無聊⋯⋯但在荷蘭第一次看到紅燈區與大麻卻都很開心很吃驚，反而好玩。比去柏林看猶太博物館那太有名但卻太嚴肅太悲慘的建築或德國Kassel的太尖銳太硬調的Documneta當代藝術展要印象深刻得多。

她問我覺得威尼斯雙年展怎麼樣時，我突然愣住了。在那麼刻意地漂亮的城市，那麼刻意地漂亮的天氣，那麼刻意地漂亮的（而且陌生的）女學生面前。

開到荼靡　不然就去MOTEL試試如何用瑜珈QK

對於這個時代新的人地事物太快的出現與更快的消失。
85℃咖啡的越來越蔓延。特務J舞孃MV的越來越火熱。
Motel的越來越新越台越賣越紅。因而傷到「設計」的餘
韻或氣味。因而僅視覺上或形式上的華麗變得更顯做作。
使「基本教義派」設計達人不免感覺到憤怒與抵抗與不
支。使其會甚至對其更新的價值觀種種的變動而恐懼。使
其會太直接的諷刺或嘲弄或太容易陷入這種陷阱的。使其
會「護自己過去較慢較素的人生姿態的短」而太用力太害
怕。　來對抗種種害怕的舊時代的崩壞。因為他們的年紀
或野或邊緣化自己的人生的有力氣種都已經太沒力了。
一如那些更老世代的大哥大姊太聰明太早發太嬌賣太受寵
而已發腐朽氣味。

但。「壞」設計達人不怕。
不怕開到荼靡。也建議大家
都不要害怕也不要很小心。
大家還是可以燒自己更黑暗
挖自己更變態的裡頭的什
麼。蠻好玩的。不然就去KTV
點蔡依林練瑜珈。去85℃試
試吃卡布奇諾配鳳梨酥。或
是更切題地去Motel試試如何
用剛練的瑜珈QK。
我們的時代會用一種我們也
不曾預料的方式來的。

我説我也不知道怎麼跟她講：不論是説我對這個展的感想，還是説我對當代藝術的看法。我都有點猶豫。

我難道要認真説起威尼斯雙年展已一百多年而德國Documneta當代藝術展有六十年的對當代藝術的歷史的影響的又深又遠，説起他們策展佈展的規格、規模⋯⋯在全球視野中還是最龐大最頑強的。説起他們對作品對藝術的既有典範有著敵意的野心⋯⋯那種躍進的更前衛更冒犯。

那都不是我們在台灣可以想像得到的大膽。

但我只是笑一笑，並沒有跟她説。只半懷舊也半嘲弄地説起自己當年在德國跟我斯文的哥哥去柏林發生的不斯文的故事。

最後，我只跟她提到在今年威尼斯雙年展裡某個我印象最深的作品。

那是一個俄國的半動畫半真人演出的影像作品，乍看之下像科幻動作類的線上遊戲起始畫面，但仔細看卻有很多很大膽的冒犯方式的前衛，故事是一群長得很英俊美麗的年輕男女，在一個山頭上集結，山底下有一個巨大的機器，城堡，村落⋯⋯人類各時期文明建立起的種種遺址⋯⋯但卻與山上的人無關地遙遠著。更仔細端詳，才發現更可怕的情節發生了，在管絃樂曲緩板旋律的古典優雅裡，那群帥美的男女竟開始拿起手邊的鐮刀，柴刀，小武士刀，高爾夫球桿，電鋸⋯⋯種種現代的可以在日常生活輕易拿到的武器，有意無意地砍向彼此，而且面帶微笑姿勢優雅，像在客套地問候彼此，一點也沒有用力、掙扎、甚至痛苦的表情，而且廝殺鬥毆的肢體又故意做成不太流暢的電動武打動作，非常怪異而不自然⋯⋯但卻更顯得令人難以釋懷地怪誕著，那是另一種極度地

著魔 設計如何讓人快樂

設計如何讓人快樂（壹）？──PRADA、達文西與人魔的著魔
從《沉默的羔羊》的心理學家到紐約服裝雜誌主編。從義大利佛羅倫斯古香水店到東京南青山的PRADA旗艦店。從文藝復興到工業革命到前的現代到後的現代。從時尚到藝術到電影對設計的一廂情願的強烈。我們從（壹）被設計發現。到（貳）被設計誘惑。到（參）被設計安撫。到（肆）被設計豢養。終於明白「設計」是如何讓人入門快樂。

設計如何讓人快樂（貳）？──枯山水、史塔克與王家衛的悍衛
從建築到工業設計到電影到特殊效果。從京都到巴黎到香港的生活的甜蜜的愈來愈尖銳。我們終於明白設計的更高度的愉悅。（壹）設計是娛樂。（貳）設計是治療。（參）設計是修行。

暴力而殘酷地沉迷於無窮無盡地虐殺的怪誕。

更後來，我突然發現那些武器裡，在山頭比較後面的偏遠處，有個長得比較不起眼的但也是十分專注的青年的手，他那用力搗向身旁一位美麗女孩的頭顱而噴出大量鮮血的武器，卻竟就只是一根棒球棍。

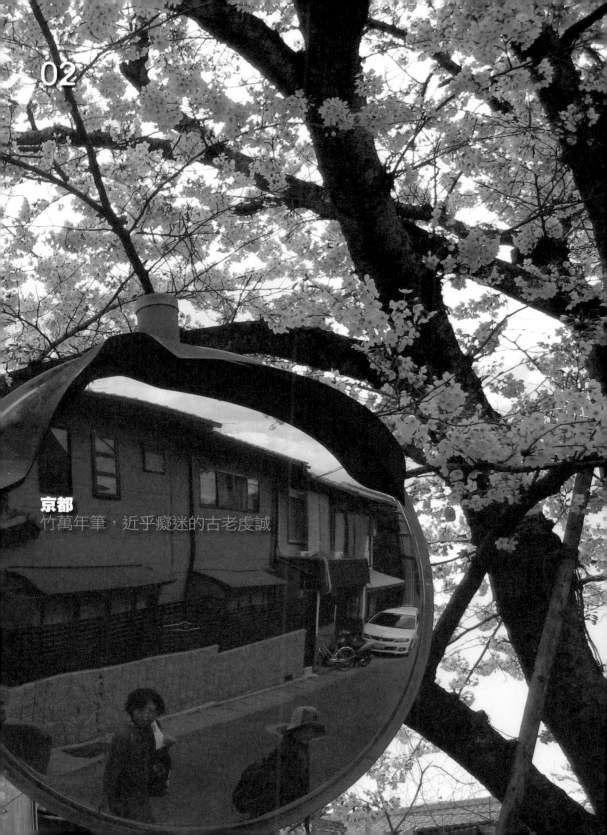

京都
竹萬年筆，近乎癡迷的古老虔誠

竹萬年筆，近乎癡迷的古老虔誠

竹萬年筆

文字○宿○生命，○○○一筋○描線○玄妙的味○○，時○無心的筆運。時○

綴○熱○思○丈

全○變幻自在○書○味○○○

長刀研○○永○幻○光○○時○○經傳統○技術繼承的名工○○

蘇○○不朽的名作。

姿形一見判然

○○的先○筆記角度

書○癖的微妙的差異對○○○

懷深的對應

最○漢字○適○○○先的

日本人的○○○○精微○筆記道具○○

練達的匠技○○○研○出○不可

能○究極的書○味追求

實現○○○

書○○○悅○○滿喫的日

職人的遊○心○○○○，萬年筆○送○○○，京都洛西○舊家○屋，根裡

○○○○○燻○，○○○○煤竹○手○

○○心地○○○，○○傳○○

蓋・胴・竹材（○○竹）

○○先21K（長刀研○）

承認　你們都是在年輕時就已是比我老的吸血鬼

年輕的吸血鬼。這是我這幾年來聽到的最貼切的比喻。吸血是一如「設計」的冒險。那是從一部叫《夜訪吸血鬼》的電影裡來的。是主角為吸血而不安而吸老鼠血到入門吸人血到一直不願意承認自己已是半人半鬼的故事。到承認。這才是我這本設計書真正的句點。可能對在搞笑地勸我一些想不開的最近很悶的你有點用。其實。我還是有寫許多更碎的東西或筆記上的「設計」的文字。或也已整理成更大團塊的。不太是blog的單位。但也不太是我以前寫的那種專欄的單位。或我的心情也已更亂了。要和不要都更複雜。像是「寫」從老柴油引擎要變turbo還甚至用了核子動力。反而拋錨了。老H看了我的也寄給你的那篇「設計」回信⋯⋯修理我的⋯⋯他可比我狠⋯⋯而不老實⋯⋯而且讓我想到你們長大後會變成的調調。你們都是很年輕就是比我老的吸血鬼。

手造〇美
萬年筆造〇四十年，老師傅
長原宣義　　匠技〇〇〇

長刀研〇萬年筆
引自木盒裡的鋼筆說明書

「那家店很小很不起眼，在七条通上，離西本願寺很近。」我拿一本京都旅遊指南上的小地圖指給她看。「應該在這三個街廓之間，從火車站走過來很近，而且店前面人行道上會放一個白色的立式招牌，上頭有三個白底黑字的漢字寫著『萬年筆』。」

託淑真去買那枝鋼筆這件事我本來也猶豫了很久。
甚至是在他們出發前一天才跟她說的。

「萬年筆」是我童年時父輩用日文的方式說鋼筆的說法，但在台灣沒有人把這三個字像這樣自然地寫出來。

就像這一枝筆，筆側身上有一片緊貼弧面鎖上的純金牌子，上頭有行書字體刻著：「長原宣義作」五個字。這是一枝純手工的筆，長原宣義是製筆師傅的名字。奇特的是筆桿，色澤很美很深很迂迴，因為是竹子做的，而且是放在古屋的屋樑上用爐火慢慢燻出來的，造型很怪，筆頭有一個突兀歪斜的竹節……更仔細看，竹竿的頭尾都還嵌上兩段顏色更深的木頭做筆端，而且筆打開後的金屬圈環與筆桿凹陷的溝紋很密合，筆蓋和筆身雖分開，但筆蓋蓋上之後整枝筆

的線條是完全接合沒有瑕疵的，而且鋼筆是放在一個樸素的木盒子裡，盒子上還有行書的毛筆字寫著：「萬年筆」。

它的筆桿頭尾半徑沒有一處是一樣的，是完順從竹子的自然斜度和彎曲度而做成的，筆桿雖然比MONTBLANC的最粗的149還要粗一點，但仍然很好握⋯⋯這派筆傳說中的長刀研筆尖是特別為寫漢字筆劃時的書法式複雜而設計的，21K金的筆頭上刻著1911和Sailor的字樣，是在Sailor日本老鋼筆公司做的，有種不尋常的細膩滑順。盒中還有一個筆袋，攜帶時用的，也以手工縫成的布筆袋，很特別。曲紋的布面是很美的青綠色，上頭還有印花，圖案是白櫻花、紅紙鶴和許多橘色一如微風吹過的曲線細波紋。布袋封口有一段暗紅有裝飾的織帶，在最終端綁住一小截手工製的竹籤，繞織帶數圈可以用來封住整個筆袋的口。那煙燻出來的暗色在竹子上非常溫暖細膩，但卻也古怪，像山崖曖昧的殘霞，也像斑斕欲雨的雲彩（但這還只是長原宣義竹製萬年筆系列的基本款）。

「託你要買的那枝筆，比這枝還動人⋯⋯」我說。她露出吃驚的表情──因為這枝手工製的竹鋼筆，已經夠奇特了。「那年的那天，我是不小心路過那店，在京都待了好久了，只是因為看到『萬年筆』那招牌進去隨意看看而已，沒想到看到這兩枝竹筆。」

其實，這二十多年來我在每個旅行每到一座城市都會特別留意鋼筆，除了大都市大商圈的太華麗到像精品店的鋼筆行、太小或太大的各式各樣的當地文具店。更迷人的，還有在某些老城或老市集裡的老店刻意找到的骨董筆的有意思⋯⋯

但，買到後來，值得買的鋼筆已經漸漸快沒有了，因為越來越少人用鋼筆，甚

至也越來越少人用筆寫字了，在這電腦橫行的時代……而且，當然也因為主要鋼筆的品牌也越來越萎縮而越容易停產。甚至唯一較用心於「設計」的限量筆卻在各方面都越來越炫耀浮誇地——越主題化越市場化，這三十多年一直在看筆的我一直不太願意這樣想，但我所找尋的鋼筆的有意思，一如我找尋到這枝竹鋼筆的有意思，在這個時代，畢竟是夕陽工業式輓歌般的自怨自艾。

我想到我在初中的時候，為了存錢買一枝白金牌的皮製鋼筆，每個禮拜省下零用錢，大概存了兩年的時間，才買到那枝七百多塊的鋼筆，那段時日，我每禮拜從台中的寄宿學校坐火車回彰化的家時，從火車站回家的路上都會刻意繞到八卦山下那家著名的鋼筆行，在櫥窗前面蹲著看那枝筆很久很久，才甘心離去……那是我青少年時代很微小但很深刻的記憶。

其實，那個年代用鋼筆寫字的人已經就不多了，用原子筆或鋼珠筆或各式各樣發明出來更便宜更好用的筆寫字，已經很足夠了。鋼筆本來就是專注於「寫」的某種奢侈。
更何況後來電腦出來了，更多人用倉頡用注音用手寫輸入，專注於「寫」的這種奢侈越來越變得可憐，一如書法的式微，一如毛筆的沒落，那畢竟是無可抗拒的現實。

那枝筆還有另一段令我不安的往事。

那年那天看到這兩枝筆時已經是我待在京都的最後一天了，本來就是安排看完西本願寺就要去奈良……也是所有在日本那回行程中的最後幾天了，因為本來身上帶的現金就不太多了，而且我們都不記得信用卡預借現金的密碼，就這樣我和同行的女朋友湊出全身的錢。

看病 你們搞設計的人都一樣喜歡找死

最近常去西門町看中醫。但沒力了。承諾身體。也只好改變了晚到天亮睡的狀態。手痛到我怕自己下半輩子會變重度殘障。但也進步有限。時好時壞。那中醫師極好。「你們搞設計的人都一樣，喜歡找死！」我被罵得心服口服。她身高只有130吧。是個奇人。我一邊調養也一邊又犯。好得慢。她好像一聽脈都聽得出來。還安慰我不要急。讓我想到我這幾年的亂。你寫到你遭遇「設計」的波折。還有更內在的自己的病和變化。你也不要急。我們都一樣找死了好久好久了。

因為那老太太沒辦法收信用卡。那其實是一家非常小非常普通的「文具店」，經過的人應該都不會注意的，而且也不是專門為觀光客開的店……甚至，裡頭很侷促，很擁擠，大概只有兩坪左右的大小，全店面只有一櫃玻璃櫥子，裡頭放著的鋼筆並不太多，而且都只是很普通的品牌……所以那老太太一再道歉沒辦法刷卡，而且她說這種筆已經沒有在做了，因為那種竹子和那種燻竹子色澤的工法都很難找了……所以我仔細看了一下那兩枝筆，真的如此，甚至，也應該已放在玻璃櫃子裡很久沒人問津……

那筆大概是六萬三千塊日幣，折合台幣是一萬六七千左右——其實只是一枝MONTBLANC 146的價錢——並不貴，但我們身上現金不夠，商量到最後，我們是買了五萬八較短的那一枝，留下不到三千塊日幣去奈良。

那天是週五晚上，銀行都關門了，我找了車站附近幾家五星級旅館，他們都不願意讓我用信用卡提現金，也沒辦法兌換我身上在機場登機時還有的幾千塊台幣……
那年的我那女朋友雖然還是勸我要買，「否則你會一直後悔……」她聽我說我在全世界看鋼筆看了二十多年的故事——也看到了這兩枝鋼筆的罕見。

我們在奈良後來現金用完了，要買JR去機場的車票錢都不夠。兩人還因為這樣陷入膠著近乎爭吵的狀態。
她說她很難想像我怎麼可能為了一枝鋼筆而讓自己陷入真實世界的困境至此。
那時我們才在一起幾個月，這是她第一次瞭解我是如此容易為了某些癡迷而昧於現實到這種程度的人，其實她一方面是體諒的但也同時是嘲弄的。
我一面內疚，也一面因她扮演的體諒與不免的嘲弄而不安而越來越有情緒……

終於陷入冷戰。

「那讓我後來陷入冷戰很慘的，就是這枝筆。另一枝就是這次讓你去找的。」我看著淑真的出團行程，覺得他們應該只有在參觀京都火車站那個中午有機會也有時間繞到那裡去買筆，雖然那是我們系上辦的參觀日本建築的團……但畢竟，行程很緊而且她還是長大後第一次去日本。

其實，我回台灣之後，雖然每天都帶著這枝鋼筆，但用到的機會越來越少。開會的時候拿出來太招搖了，路上、車上拿出來寫東西又太輕率了，而真正在書桌前寫東西的時間越來越少……
而前陣子小說又完全已在手提電腦裡改了。

所以，託她去買那枝鋼筆這件事我本來也猶豫了很久。我問自己，我仍然還是這種容易為了某些癡迷而昧於現實到這種程度的人嗎？

回來之後的淑真說她上一次去是很小很小時跟父母去的，「只記得明治神宮某些很稀薄的畫面或……唯一的清楚印象是迪斯奈樂園。」她有點不好意思地說。

但現在的她已經從我們系上大學畢業而在當助教……她的設計很令人難忘，我一直記得她畢業設計的動人，不同於一般學生做了模擬的尋常的案子尋常的縮尺模型，一整年裡，她找到某山區裡真實的基地，每天都去做，用了坡地上滿山長出的很野很亂的竹子在現場做出了一個很巨大的真實建築作品。我老記得她展覽時的現場完成狀態，貼在牆上幾十張拼接成的照片，除了作品很動人外，仔細端詳可以看到在作品與莽林的龐然的荒涼中，她這個子很小的女孩子

「寫」設計　村上春樹也是用「物」來找人和找故事

我對「寫」設計的看法和我對自己的看法是同樣的有盲點和差錯的。
「寫」設計和寫小說用力的方式不同。切割的方式不同。我甚至對「寫筆寫衣……」之類的散文和小說的界限如何分野都仍疑惑。因為小說，我對有關寫「設計」裡人和故事的了解或扭曲都不像尋常雜感散文抒情那麼單純。但回到寫散文也被寫小說的情緒和想的方法所干擾。最近看的村上春樹《1973年的彈珠玩具》和董啟章的《天工開物》。都是用「物」來找人和找故事。《東尼瀧谷》也是。

一個人在搬近十公尺長的竹的身影的移動，令人為其近乎宗教式虔誠的心力交瘁而心動。

她說她還有和老太太拍照，雖然她不會說英文，也不太和外國人打交道，但還是很客氣……她和她一起前往的同學們還在那店裡因為著迷竟也買起了另外的鋼筆，一如我當年的迷亂。

淑真告訴我，其實在京都他們花了所有的時間在看很新的建築，看安藤忠雄，看高松伸，看原廣司這些名建築師的名作……行程也很趕很趕。

找鋼筆這事只是很小的插曲。

她說他們在路上也還有碰巧因時節的湊巧，而竟看到祇園祭，在四条通，看到有人還騎馬，有人還抬轎，還看到穿古裝武士、穿和服的藝妓在遊行的行列，在古代已然消失的現代。

「在京都，」我說，「像『萬年筆』，總會看到很多古老的近乎癡迷的什麼，因有人的虔誠而流傳下來，即使因此而昧於現實而心力交瘁。」

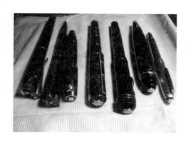

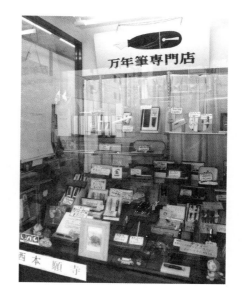

柏林

迷失與逃離，選擇是因為Vivienne Westwood當年在柏林教書

迷失（壹）

「必須經過反覆練習才能學會迷失，那是一種『在城市面前無能為力』的感覺。它的最終目的就是要成為一個非同一般的識地圖者，知道怎樣迷失。也知道怎樣借助想像的地圖確定自己的位置。」

班雅明《柏林記事》

我正用德國最詩意的理論家班雅明這種反覆才會的迷失，來面對柏林，面對這個常會令人「無能為力」的城市。

因為它的歷史也因為它的地理。因為這個城市著稱的「險惡」的太過逼近又太過遙遠。

迷失（貳）

我被年輕時代所看所沉迷的溫德斯的《慾望之翼》影響太深。

那電影裡從導演或從天使眼中看出的柏林太陰暗、太冷、太乾燥……地安靜。

但真實的以「險惡」著稱的柏林卻是太閃亮、太炙熱、太血淋淋……地喧譁。

它是當年普魯士宰相俾斯麥最眩目的帝都，希特勒時代最肅殺的納粹軍事基地。甚至從日耳曼到德意志的歷史以來……柏林的布蘭登堡門始終是最儀式性地被萬眾矚目。連拿破崙在前往攻打俄國的途中都必須得意洋洋地走過它，來突顯自己的歷史性的一刻。更不用提及後來的柏林圍牆：它當年是全球冷戰最緊張到大家都認為一定會在那裡牽動下一場世界大戰的火線，甚至拆除之後

成功　太好奇又太倔強

可如果如果　沒有成功呢　可如果如果　成功的定義是自己下的不是世俗大眾的呢　可如果如果　一切是快樂的　只是無法開跑車住豪宅請傭人嫁老人呢　歲月會審判我們的飄盪嗎？　那堆有因有果的焦躁是存在的　有時或許只是太嘴硬和太好奇又太倔強　以至於想把心的容量擴大到與世界同等也能說是太貪心　還是太躁進　不過我總是用　因為我很年輕　來一筆勾消　承認還沒有智慧了解這生存裡的許多坑洞是只能寫在紙上給自己看的　寫給自己知道距離終是太遠太遠　遠得比一場永恆的愛情還遠　愛情或許是簡單的　因為有了　也無法阻擋　呼吸的意義是提升了還是滯留了　這類不斷用各種面貌正正反反陰陰亮亮循環出現的疑問

直到今天它仍被當成世界上最具代表性的鐵幕落幕的紀念遺址。

柏林的現場，其實仍就是這個世界這個時代最具代表性的「險惡」的現場。

迷失（參）

「在《柏林童年》和《柏林記事》中，班雅明將他的生活用戲劇佈景方式呈現出來：超現實的城市，形而上的風景，夢幻似的空間，人們像影子一樣短暫的存在。他把學生時代最悲傷的經歷，他的好友，一個十九歲青年詩人的自殺，壓縮進對於死者生前居住的那些房間的回憶。」

　　　　蘇珊・桑妲〈在土星的光環下──論班雅明〉

柏林的「險惡」太沉重了，連班雅明這種生於也活於柏林也以沉重著稱的思想家都想要用各種可能的方式抵抗它，他書寫這個城市也同時逃離這個城市，用再私密一點的、再日常一點的、再瑣碎一點的，或甚至再超現實地夢幻一點的方式來「迷失」。

「上面清楚地標出我的朋友和我的女友們的住宅，各種小團體聚會的地方，青年運動成員的祕密辯論室，共產主義者們開會的場所，曾經只住過一夜的旅館和妓院房間，Tiergarten廣場裡那些不同凡響的長凳，通向各個學校的道路，路邊被墳墓塞得滿滿的基地，以及那些名聞遐邇的咖啡館，雖然它們當年常被人們掛在嘴邊的響亮名字如今早已被完全遺忘了。」

　　　　班雅明《柏林記事》

我也不知道什麼真的算是成功？
「作品聽說賣得很好」就算成功嗎？「擁有打知名度打得很凶很猛的自創品牌」就算成功嗎？「被某某設計雜誌選為封面人物」就算成功嗎？「作品被不知哪個美術館收藏」就算成功嗎？「得了一個獎或很多個獎（從年度最佳到終身成就……都是獎）」算成功嗎？「和某名牌合作一個包包一件T恤一個公仔」就算成功嗎？「被很多媒體採訪」「被票選冠軍」「被當名人」「被《壹週刊》登」就算成功嗎？還是一定要「拿著自己設計的杯子、椅子、或房子模型在螢幕裡對觀眾露出《電視冠軍》式僵硬的微笑拍某某咖啡廣告」才算成功？

逃離（肆）

也有更多的柏林人想逃離柏林，或說是逃離柏林的沉重。

「柏林的嘉年華會就像柏林的許多事物一樣，稍微帶有人工化的不自然與做作
的色彩。它不若天主教核心地區那般具有怪誕而被神聖化的儀式，……其主要
的特徵就是柏林味十足：『熱鬧』與『組織』兼具。柏林的嘉年華會就是一場
五彩繽紛、組織卓越的大規模愛情摸彩活動，裡面有大獎籤也有空籤……它名
符其實的『熱鬧』之處──都發生在一個五顏六色、裝飾狂野的環境裡……但
最後往往是如此結束：『我們大家最好全部趕快離開此地，免得必須在（警察
總署和看守所之地的）亞歷山大廣場過夜……』」

賽巴斯提安·哈夫納《一個德國人的故事──哈夫納1914-1933回憶錄》

但在他這本著名的關於柏林的沉重的書裡，他仍以書寫來從事的質問來逃離那
段柏林歷史的沉重。

「這到底是怎麼回事？1933年的柏林有個年輕人因為女朋友約會遲到而擔憂
其安危；他在『突擊隊員』面前表現得精神渙散，他遊走於幾個猶太家庭之
間，這些都不重要嗎？……看來柏林在1933年確實上演了一些歷史意義十足
的事件。……至少是希特勒與將領們之間的暗盤交易？究竟是誰在國會大廈縱
火？」

迷失（伍）

其實現在的柏林已不再那麼沉重了，《劍橋德國簡史》中提到這個城市的現在

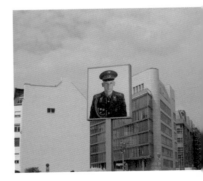

是「柏林式的重心已象徵性地移往東邊，前共產東德首都灰暗的核心地區，即『亞歷山大廣場』和『菩提樹下大道』一帶——正變得生氣勃勃。它們和西柏林動物園火車站附近，『選帝侯大道』上面日益凋零寒酸的商店街比較起來，更具有『市中心』的風味……。沿著前柏林圍牆無人地帶全面進行大規模整建計劃，甚至泯除了分裂的痕跡，讓那道從中間把城市一分為二的切口逐漸消失。它消失在來自全球各地的娛樂業所構成的國際化天際線底下……」

但我在今年夏天的柏林所看到的卻已是另一種城市的令人「風靡」。
柏林已不是溫德斯的《慾望之翼》的太陰暗、太冷、太乾燥……地安靜，也不再是以歷史「險惡」著稱的太閃亮、太炎熱、太血淋淋……地喧譁。

它不只是變成了歐洲新的觀光勝地，新的國際知名商圈進駐的戰場。更重要的是，由於東柏林的方興未艾，由於物價地價相對地低而充滿可能，由於歐洲共同體的影響力越來越大也越成熟，由於這個城市承受資本主義與共產主義過去各種文化皆不斷在角力的混濁又頑強的體質的鍛鍊，柏林從而變成了另一種更備受矚目的地點，也同時怪異地進入了它更不一樣的歷史性的一刻。

它因此變成當今世界上另一種城市在「文風鼎盛」、「人文薈萃」到最顯赫最具代表性的邁入下一個美學首都的現場。像西元前三世紀的雅典、西元第七世紀的長安、十九世紀末的巴黎、1960年代的紐約……吸引了當年所有全世界的知識分子、藝術家、作家、設計師……前往，因風靡而落腳而集結而共謀出影響下一個時代的思潮與美學。

逃離（陸）

柏林，可以變成是這個世界這個時代最具代表性的下一個「美學首都」的現場，是還有更多遠因的。

柏林的過去或說德國的過去，其實已然就有這種血統，在更早的黃金時期狂飆運動中，或再晚一點的威瑪共和時期。
柏林也不免讓我們想到很多很多變成了「經典」的老東西的風靡，不只是對德國而言，而是對全世界。

像從康德、黑格爾到馬克斯……的哲學像迷藥一樣動人的風靡，像從歌德、席勒到赫塞的文學蔓延諸如瘟疫般的風靡，像從巴哈、貝多芬、布拉姆斯到卡拉揚都同樣仍膾炙人口一如最具象徵地位的柏林愛樂的風靡，像從電影到當代藝術的表現主義般詭譎多變又深邃迷人的風靡，像從現代主義的包浩斯到現在整個柏林到處都是最著名建築師所設計出著名建築的風靡……

或是晚近一點的當年的……讓Keith Haring著手一天畫完數百公尺的當年柏林圍牆的塗鴉……讓Pink Floyd辦The Wall的有史以來場景最大的演唱會，讓當代藝術家Christo & Jeanne-Claude包裹它的國會大樓當成當年藝壇最具宣言性的裝置作品，都是空前與絕後的。這些都是既捍衛又攻擊，既抵抗又冒犯這個城市著稱的歷史與地理的「險惡」的高濃度作品。

但，或許，這種在美學上所用力於迎擊「險惡」的風靡與所向披靡，也正是柏林逃離它過去歷史的沉重的一種更迂迴更世故的出路。

目標　那我要怎麼做？

那我要怎麼做　做什麼能做出不同凡響　做出進駐藝術殿堂的世紀經典　還是這也是一種迷思　其實是功利主義的包覆在浪漫思潮裡？像個道貌岸然的詩人　目標並不會自己就攜帶著勇氣和不消泯的熱忱　有了目標是有了一張地圖　而已　如果抵達要宣告主權　就要墾荒開拓捶打　中途的什麼什麼　鮮血淋淋　大概就是一種過程裡的致敬　為我們心裡終極的崇高的夢想致敬吧

我一邊又好氣又好笑地寫上頭那些這個時代的所謂「成功」，卻一邊想起米開朗基羅開的最著名的玩笑：把自己畫成一張人皮畫進西斯汀教堂「最後的審判」那幅藝術史最著名壁畫中讓上帝的手上拿著。
在那畫裡，他所悉心描繪著自己的人皮臉上雖扭曲歪斜但仍然所流露的詭異的笑，對我而言，這算是成功吧。

但這種狀況大概不會在我們這個時代出現，除了有些設計師仍然想要試試這種半犧牲半

逃離（柒）

但現在有更多無關於迎擊「險惡」的美學與作品與藝術家或設計師們……也出現了，也找到了自己逃離柏林過去歷史的沉重的另一種可以天真一點的出路。

● 柏林設計師A說：
「大家都很高興到柏林來，卻不知道是為了什麼。有一點離現實很遠的感覺，像是在渡假。」

● 柏林設計師B說：
「柏林的男人對於穿著比女人講究。」

● 柏林設計師C說：
「柏林有很多種可能，但巴黎只有一種可能。」

● 柏林設計師D說：
「生活很容易，不需要太多錢就可以完成夢想。而柏林人也沒有什麼可以失去的，也沒有傳統或規則要去延續……」

● 柏林設計師E說：
「我以deep作為這個品牌的名字，deep在德文裡是偷而在英文裡是深的意思。兩個字結合在一起，是反諷的……」

● 柏林設計師F說：
「用不織布做的各種變化到極致的手提袋是chic的。」

自嘲的「為我們心裡終極的崇高的夢想致敬」。我想到，例如：Alexander McQueen在和PUMA合作的運動鞋透明厚底中灌入自己的1:1的還看得到指紋的腳掌；例如：Philippe Starck在厚厚的作品集封面把自己設計過的杯壺椅種種用線條畫到他胖胖的肚皮上，例如：Jeff Koons更乾脆把和太太義大利知名脫星小白菜極逼真極寫實的春宮照片上的自己當作品放大展出。但在這個時代，這算成功嗎？

- 柏林設計師G説：
 「用卡車上覆蓋用的帆布做的防水背包是更chic的。」

- 柏林設計師H説：
 「當年選擇柏林的原因是因為當年Vivienne Westwood在柏林教書。」

- 柏林設計師I説：
 「我們最喜歡柏林的地下生活，像是一些地下藝術家辦的展覽，不像一般在藝廊裡的展覽，有一點Punk的感覺。另外一些地下party也很有趣，有時候在那些廢棄的工廠或老舊的公寓。」

我想這些設計師在現在柏林的地下生活是另外一種方式地值得令人羨慕的。

迷失（捌）

柏林在現在這幾年之內出現了好多好多有意思的怪設計師與他們的怪店，尤其在東柏林，正像紐約當年那種Off-Broadway、Off-Off-Broadway、Off-Off-Off-Broadway……那種很多個Off式的更野、更遠、更不羈地動人的怪。

他們經營起如此不那麼庸俗商品化的……種種設計的、藝術的、各種型式的展覽與表演的，必然是更不太在乎主流的怪……是如此困難，尤其是在近年來整個世界更全球化更體制化更托拉斯併購化之後，可以比較沒那麼快速（令人絕望地）商品化的野與不羈。

這種Off，這種可以讓柏林的藝術家與設計師們更不羈的氣息，是很難得的。Off

必然是發生在全球的夠大的某大都會的角落，必然發生在某種特殊的政治與經濟的發展進程的還沒有太緊張或太昂貴得完全動彈不得之前。他們或許也沒想過在可以因風靡而落腳而集結而共謀出影響下一個時代的思潮與美學。但，卻一定要這種Off，柏林才能吸引現在仍然想望更野、更遠、更不羈地動人的所有全世界的怪藝術家與設計師們前來。

逃離（玖）

柏林也因此會讓我想到一種我們在台北始終沒有擁有過的鄉愁。不論是天真或世故，不論有沒有迎擊「險惡」……
在那個原鄉裡，有全球的集結而共謀出影響下一個時代的思潮及其美學，而且新的美學和老的美學一樣強卻也一樣頑固，一樣天真卻也一樣世故，相互敵視卻可以相互敬重，相互遺忘卻可以相互懷念……這種種人類文明的可以如此不羈的罕見，竟在柏林出現了，看了真令人感慨。

從柏林過去著稱的歷史和它的地理的「險惡」而言，這些有意思的怪設計師們或許是迷失而逃離的。
但柏林，卻因為他們，而走進了這個世界這個時代最具代表性的下一個「美學首都」現場的更野、更遠、更不羈地動人。

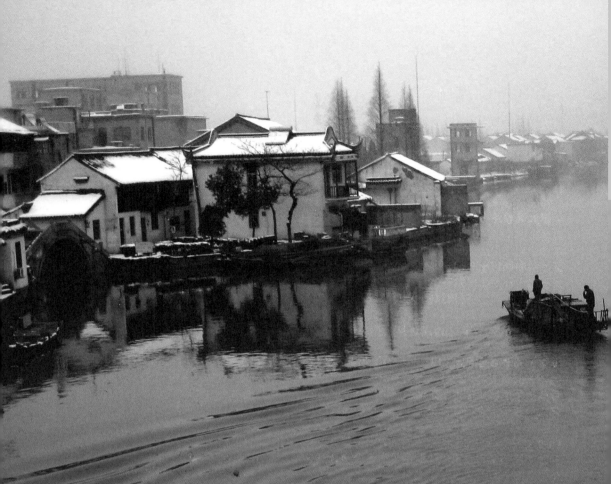

GARDEN

圓明園
怨念式的感傷

圓明園究竟是一個什麼樣的園？或圓明園的玄機究竟感感然地令我深入了的另一種什麼樣怨念式的感傷？

那是在紐約那一年，我在一個週末下午吃Brunch看《紐約時報》時，被一則藝文版全幅版面的骨董拍賣報導迷住了，因為上面有三個銅製的動物頭像——仔細一看，正是圓明園那最著名的海晏堂大水法噴泉的十二生肖銅雕頭像的其中三個，當時紐約甚至全世界的收藏家都高度關切這三個頭像的這場拍賣，由於它們在藝術史及殖民史上的高度價值的傳奇色彩：一方面因為當年清廷御用義大利畫家郎世寧找最精巧的中國匠師以最考究的古代風格做成的太過華麗，也因為在英法聯軍八國聯軍掠奪後失蹤的太過神祕。

我一直很喜歡那十二生肖的銅雕頭像，尤其十二個不同獸臉的牠們長在穿清代官服的人身上，每個時辰會從個別的牠們的嘴中吐出噴泉水柱，射向半月形的水池中；正中午則十二生肖齊射，水聲響亮，據說可以傳至園中二三里外。那真是一個既東方又西方、既古代又現代、既喧鬧又神祕、既科技又傳統的，只有在最好的科幻片中才會出現的場景的動人。

雖然，我仍然還是很難忘懷最早年的印象，來自戒嚴時代的中學歷史課本，帶著流亡政府的因為流亡而不免滿懷自怨自艾般的民族遺緒那種偏見，就在當年國立編譯館的版本裡：「慈禧把建海軍的經費拿去修繕圓明園，而後來海軍被英法聯軍打敗後，圓明園被入侵的外國軍隊燒燬……」那種太完美的為「國仇家恨」那段歷史背書的壯烈，使得圓明園變成是腐敗的滿清政治最為腐敗的寫照，最不壯烈的末代帝國的最不堪壯烈的象徵……

但，我也同時不免想起我對圓明園的某段更早的回憶，那是當年我唸大學建築

煩　設計是什麼？

本來被邀要寫一篇「設計是什麼？」的稿。後來想得很厭煩。寫來寫去都寫不出來。更後來就提早回家一整晚在看學生推薦的《熟男不結婚》那偶像劇。裡頭阿部寬演的偏執狂的怪建築師及一個下班自己去看漫畫打鋼珠的熟女醫生的互相鬥嘴故事的尖酸刻薄。談「設計為了什麼」設計為了生活為了無聊為了把妹為了出名為了養公司……就是不談「設計是什麼」。但真好看。幾乎都捨不得快轉。那是我這種年紀的人的笑法的尖銳。想想「設計是什麼」這種問法本身就很好笑。是另一種歐吉桑的煩自己的問法。哈哈哈。

系時代，每星期三下午兩門最無趣的課，由兩位最無趣的老師所教，他們被同學取的外號蠻貼切的，一個叫「殺豬的」，是又胖又粗魯又禿頭的一個土建築師男老師所教的一門「結構系統」；另一個叫「賣菜的」，是一個又老又煩講話又非常瑣碎囉唆毫無重點的歐巴桑所教的「中國建築史」──我第一次聽到關於圓明園其實就是從這個「賣菜的」老師那裡聽來的。但奇怪的是，這個也很土的女老師卻竟很喜歡園林，她花了半學期以上的課在講園林，雖然用的是又老又舊的教材書，裡面圖或照片都是黑白的或盜印的很不清楚，文字又拗口到像高中的國文課本或中國文化基本教材的語焉不詳……

但，那真的是我對圓明園或中國園林瞭解的荒誕的開始……由一個說她家小時候就住過上海一帶的歐巴桑，憑著她夢話般的半懷念半吹噓的濃重鄉音，把從小在台灣下港長大從來沒看過什麼認真的「園」的我帶進了在古中國「園」裡其實非常不容易瞭解那種鑽研「咫尺山林」的詩情畫意的認真裡頭。

我那時其實不免只是喜歡地懵懵懂懂，過了十多年後至今，才慢慢能領悟其中的費解：到了大陸蘇杭，走進真正的園林的迂迴、曲折……到了京都，走進真正的日本庭園至今數百年仍細膩保存住的枯山水與不枯山水間的精緻、考究中，到了更多歐洲美洲中東印度的花園，走進截然不同的空間觀宇宙論地貌學造景法的西方美學的較霸氣較理性，才真正感覺到當年在許多書中讀到的園林所提及的那種高度講究、中國的「詩中有畫、畫中有詩」的文人畫，及其由山水的畫轉變成更「林泉高致」、更「水令人遠、石令人古」那種所謂「寫意甚於寫實」的文人園林的悠遠繁複神祕……與它的美麗必然因此地被誤解。更何況是被稱為「萬園之園」而意圖總結中國園林於斯的圓明園。（或是相對於當時江南的文人園林或甚至商賈園林的奇與巧，一如鄭板橋那揚州八怪們所代表那種當時最怪最野最前衛的文人、藝術家的激進……他們必然會嘲弄圓明園還是不免較保守較官方的太做作於富麗堂皇的無趣，這些更接近中國古典藝術的美學討論是不容易在我們這時代的以簡單的史觀或簡單的空間觀來膾炙人口的論點裡出現的。）

甚至，這種被稱為「萬園之園」的圓明園的美麗在近來有了更多的影像的被理解與被誤解。

一如Discovery頻道或國家地理頻道所拍的那種紀錄報導近年來更著重於亞洲的民族風的熱，一如早年貝托魯奇拍的《末代皇帝》到近年中國導演導的從《臥虎藏龍》、《英雄》到後來《夜宴》、《滿城盡帶黃金甲》式的中國宮廷武俠動作電影的熱，一如大陸所拍《康熙王朝》、《雍正王朝》、《乾隆王朝》……等的歷史劇風潮所向披靡的熱，一如最近甚至有部以圓明園為名所拍成的紀錄片的備受好評也備受爭議的熱，使我想到更多關於這個種種不免在被理解也同時可能被誤解的歷史宿命，這個園的史詩般悲劇的慘烈，卻在此變成如此切題於現在影像作為全球矚目媒體重現的膾炙人口。

懷疑　不能回頭然後呢

只是我有沒有認真的想過　粉身碎骨也要說我願意的誓言是　成立不成立　願意說出不能反悔的　要與她一同存活，無論安樂困苦、豐富貧窮、健康衰弱，我都愛護她、安慰她、尊重她、保護她、專一於她，直到永永遠遠　這類嚴肅的話God　這比婚姻還墳墓　只是知道了會記住的痛苦是什麼　痛在什麼地方　痛得很爽的痛　痛得難以回味卻津津樂道的痛　痛得不可告人的痛　故事般的痛　我也是痛得很享受了　一如世界傳達給我的信息幫助著我更走火入魔了　用變態的方式帶壞我了

其實，看到你寫的這些「知道不能沒有熱度但熱度終會有時一些一些退潮，找回那個指數要怎麼做到，要很堅強還是很毅力，要很投入還是很一意孤行」，我不免會想起偶像劇《海灘男孩》裡的反町隆史，或《長假》裡的木村拓哉，或《挪威的森林》裡村上春樹用第一人稱寫出的「我」，他們都是對這個世界充滿你這種「故事般的痛，我也是痛得很享受了，一如世界傳達給我的信息幫助著我更走火入魔了，用變態的方式帶壞我了」式的懷疑的細膩。

但，圓明園的華麗，我想，不只是結局，某種意義而言，它膾炙人口的美畢竟從開始就其實是充滿怨念的。

我的感觸特別深是在我當系主任那時候，忙教學忙趕稿忙趕設計案期間常常半夜兩三點才回到家，但又睡不著，擔心著第二天早上還要去開八點的校務會議的晚上打開第四台想讓自己分心分神來休息入夢；但卻常碰巧看到重播的《雍正王朝》，而更疲憊而專注地看下去看到完。我屢屢在看到雍正老憂心忡忡在半夜批奏摺批到嘆息批到重病批到加速地亡故時，有種很深的感感然的感傷……

因為雍正就是圓明園之所以會擴建變成後來這麼華麗的最關鍵的人，甚至他晚年搬入圓明園中，在那裡生活在那裡治國在那裡想不開著，他那種充滿傳說但必然是因而疲憊的一生大半就在圓明園中度過，他的怨念把這個園擴建成萬園之園的無比華麗壯闊，加上從康熙到乾隆的用心用力，這個園的建築刻劃了大清的盛世降臨（所付出的心血及其怨念）並不比其刻劃了盛世走向敗落來得遜色……

這種種文明的玄機是對往往著墨於圓明園「歷史的詛咒」式的結局的見證與控訴所較少被談及的。

我也是在那般如雍正疲憊而專注地作為「當家的」的憂心忡忡裡頭，才感感然深入了圓明園的另一種怨念式的感傷……

而更從這種懷疑……開始重回他們的愛情、他們的工作、他們的人生……從理想跌落（更「變態」更「走火入魔」）而後來才能在退潮式很慢很慢的過程「療傷」……我想，「設計」該從這裡頭找到……種種更深入更貼近這個時代的細膩。

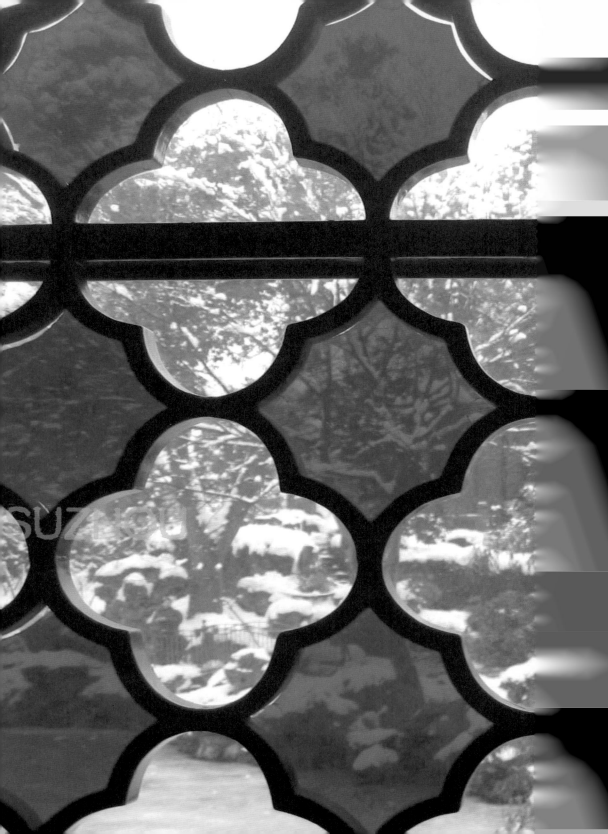

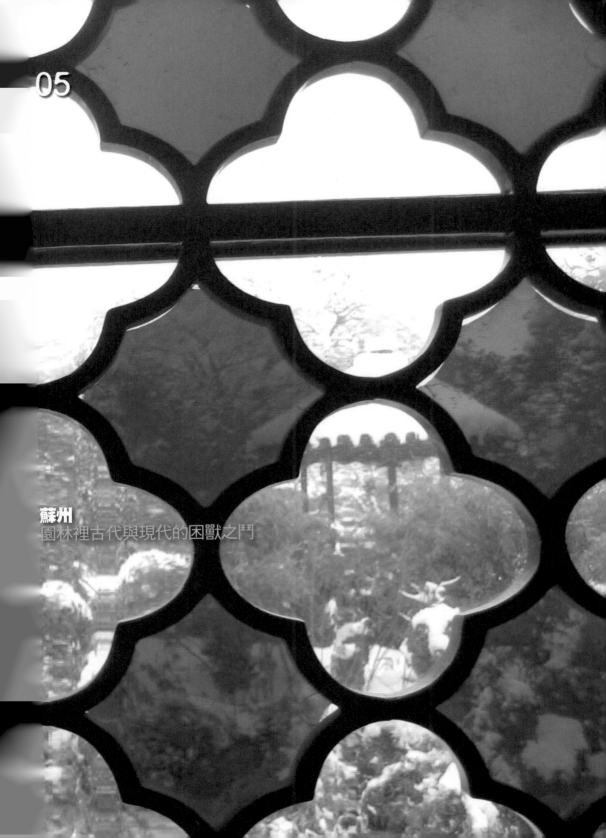

蘇州
園林裡古代與現代的困獸之鬥

蘇州讓我想到的，不只是「古代」而更是「現代」的，不只是「園林」而更是「建築」的，種種困境。

蘇州老城的街很有味道，雖然有些看得出來已經擴寬而拆掉許多，但仍然有些留住原貌，樹很美，而路不寬，人雖多，但還不擠。

在去蘇州博物館的路上，我先叫了人力車，看他如何騎向在館旁的拙政園，想著回程再自己走回來。我在別的國別的城別的旅行裡總覺得坐人力車很不道德，但人力車避開了大馬路的車塞住的地段，反而快而可以移動，而且這裡計程車叫不到，雪又深，路又不熟，就只好先坐了。但，更重要的是，人力車的慢和震和動都反而有一種「古代」的氣氛（尤其我想到杜月笙的老時代上海，也想到我在前幾年去西貢也坐過的——那種公路電影式的更老版本的晃）。

我看的，卻先是拙政園，竟然在一個路的轉角，很高的白牆，而且旁邊有很多路邊新做的招牌與古蹟的指示牌……。

園裡，全部都是雪，路上，門前，連整個中庭、天井……而且因為接近過年，也由於大雪，客人很少，這是多幸運的一件事。
但在要進去看的時候，還是在入口撞到一整團的觀光客，我一直想要避開那導遊，她那麥克風，她那聲音，她那說話的方式，她那描述這個園的故事……「現代」式不免的庸俗，都令我害怕極了。

但，一走進去，還是馬上被迷住了，拙政園，這個當年江南織造官邸，後來太平天國忠王府，歷經數百年的變遷依然華麗，甚至曹雪芹寫《紅樓夢》用來寫大觀園當藍本的這個園，畢竟是動人的。

故弄玄虛　迂迴繞道但天真可笑式的甜美口吻

不能回頭然後呢　知道不能沒有熱度但熱度終會有時一些一些退潮　找回那個指數要怎麼做到　要很堅強還是很毅力　要很投入還是很一意孤行　要排除他意堅持己見　還是？　反正　都是不能回頭的　事事都關乎一個生命的價值和自我的期許　浪漫性　只能用在激勵裡　最後我還是得講出　老套的卻真實的鬼話　最近我還是要學會按部就班　而不是作夢　堆完了情緒　再堆意義　就堆出了像我這樣其實不甜美的文章

堆出什麼和「設計」有關的，有沒有談清楚，其實都沒關係，但你的文章寫出來的「情緒和意義」，對我而言，都很甜美。所以，我反而故意用Matrix裡女先知跟尼歐說話的迂迴繞道，用《火影忍者》裡自來也跟鳴人說話的故弄玄虛……甚至只是，用哆啦A夢跟大雄說話的好鬧好玩……小丸子爺爺跟小丸子說話的天真可笑……式口吻的甜美，來談「設計」。

好大好沉的水景、好繁複好精巧的亭台樓閣，好多名字都像詩般的建築的典故，一邊看，一邊走，一邊比對我對園林的印象，一邊比對一本大陸學者寫的園林書和我所知道的是否出入太多太遠。

但建築，畢竟是這麼地龐雜、繁複，就僅僅是把這麼多園裡的這麼多著名建築的為什麼著名，說說裡頭的故事，把故事中的相關人物名字寫出來寫清楚，就已經是厚厚一本書了，談不上太有美學深度的分析……但，事實上，我也沒那麼期待會在尋常園林書中看到這種洞見的稀有。

只是，老會在想，園林，這種古來如此有名但鮮為人所周全通曉的建築類型的珍貴。也在想蘇州這個城為何會有這麼多這麼著名的園林會在一起出現的珍貴。

甚至是讀書人這樣玩，這樣深入，這樣從年輕「玩物喪志」到年長「告老還鄉」後仍然的沉迷，全心全力涉入園林的更多角落，在裡頭無窮無盡地中比典故比才情地無法無天地「玩」。

這種奇特是一種難得的深入，有第一流的知識分子、文學家、書法家、藝術家，來主導設計，使過去中國古代匠師（磚工、石工、木工……）為主導的以講究營造的尺寸、工法為主的匠氣，才可以邁入更文人一點地鑽牛角尖式的瘋狂。

之後，我才來到蘇州博物館。

我在裡頭也看了好久，看太久了，因此對這個2007年才完工的，相對於有的遠

從宋代或明代、晚至清代留下來的許多這古城裡的古園林，這個現代主義的大師變得很辛苦，他必須面對他想要繼承又不想繼承的文化傳統的詛咒般附身的揮之不去，面對新的時代、新的工法、新的人……對「園林」對「建築」看法的全然改變、全然庸俗化。

「建築是什麼？」「現代是什麼？」在這裡突然比較清楚比較尖銳，比較無法閃躲，在今天的蘇州設計一個園林，如果眼界夠廣夠遠夠世故，是會很害怕的，就像坐在一個教室裡參加書法比賽，左邊坐顏真卿，右邊坐王羲之，前面坐懷素，後面坐蘇軾……的那種緊張。

但設計的貝聿銘還是做了困獸之鬥：在入口大廳（一個MIHO美術館式）的空的透明的斜採光罩的輕，展覽區迴廊都用了低矮的斜屋頂光面的素，三層樓高樓梯間的水景與天井與牆上的垂直水流的巧，或中庭抽象切化石如現代雕塑的假山的拙，都是他在設計上的用心；蘇州博物館不同於當年東海大學或1992年香山飯店那些較重的傳統建築手法，他的民族風或他的東方元素越老越巧越樸素越輕盈。但我越覺得心疼。

但我總覺得這館中所形成的這種詩意，仍然是「現代主義」式的懷疑。只是，他走得更深更遠而已。

古代的園林，像是中國古山水畫，是一種必須做出園中真真假假的山林水石的幽暗深處，才能感覺到盡頭空間的無窮變幻，才能形成一種虛虛實實的曲折，才能如山水畫轉軸緩慢打開的特有迂迴。但那正是「現代」與「現代主義」的建築所厭惡或害怕而想摘除的。

輕　沒思考所謂更深刻的東西

為了感受夏天的豔陽高照　我不享用科技但也寫不出東西　像一種想要參禪想禪修想打坐想靜心想昇華　卻沒思考所謂更深刻的東西　只想到忘了買fashion雜誌和腿上的 ISSEY MIYAKE褲子有種科技感然後更益發的好感動活在嘈雜快速的世紀

關於「設計」，我還是沒力氣跟你和你們用我覺得足夠的「搏感情」的「搏」來用力談談你說的「所謂更深刻的東西」，一方面，因為我不太相信這種「思考所謂更深刻的什麼」的用力會有用，另一方面，是我也有某種更深的厭倦：就是用這種「達人」的方式來說話的方式的刻板。好像必須說一些可以有所展祕技有所苦心勉勵晚輩之類的話來才能揭示出「設計是什麼」的或「設計應該怎樣怎樣」的事的沉重。才算切題。
我決定用你這種故意「沒思考所謂更深刻的東西」的口吻的輕來開始……

因此，對已被「現代」、「現代主義」視為嫡系宗師的貝聿銘而言，回到故鄉，在這麼晚的晚年，又在拙政園這幾乎是「古代」園林中的極致園林的旁邊，想要設計一個可與之匹敵的作品，在數百年後所有的美學流派的趨勢都已變換，所有匠師的技藝都已失傳，所有的施工的時間、預算、工班都變成一個「現代」的又是「共產國家」式窘境的左支右絀，就像從做「貴金屬珠寶」降級成做「玩具公仔」，從做「高級訂製服」降級到做「少淑女成衣」……那般條件的必然失措。

貝聿銘並沒有解決這種困境，他只是誠實地面對了這種困境，用盡他一生的氣力，來修補我們這個時代的可笑、限制、庸俗與他因之而必然的困境。

一如蘇州，一如園林，讓我想到的，是「古代」也更是「現代」的，種種困境。

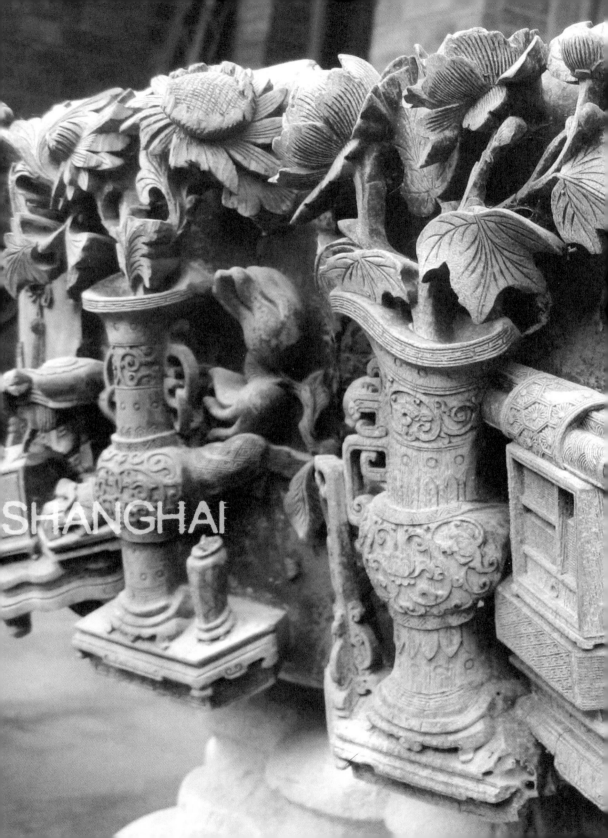

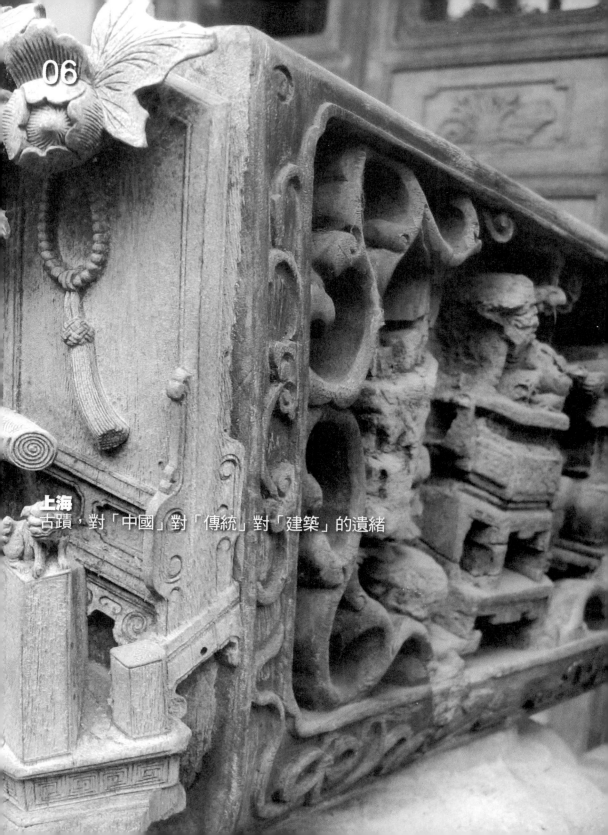

上海
古蹟，對「中國」對「傳統」對「建築」的遺緒

我從來沒有那麼尖銳懷疑過我自己為什麼會喜歡「中國傳統建築」這件事。

因為，沒有那麼尖銳懷疑過自己年輕時長年圍繞在所謂民居、園林、古廟、名剎、皇城……之類的老地方或涉及所謂斗拱、雀替、石礎、月門……之類的老字眼之中……自以為「懷舊一定是美好」的遺緒的不自覺。

也因為，我從來沒有用「骨董」的可收藏可脫手可增值可拍可賣式的「終究還是要兌現」的緊張與犀利，去想過古蹟、老街、舊城、老聚落……之類使我總不免自我催眠的鄉愁，所謂對「中國」對「傳統」對「建築」的不識時務而無限鄉愿的鄉愁。

突然想起，自己當年迷到年輕時幾乎所有的青春都消耗在裡頭的狂熱：曾經多年背大型單眼相機只要有可能就找越冷僻越老越好的城鎮去拍照的執迷，曾經參與過古蹟既繁複而瑣碎的所有細部但又不得不一定要測繪的許諾，曾經參與古厝古廟沒有技術也沒有美學來維護重修卻依然奔走打理卻仍相信一定可以挽救的天真，曾經涉入種種舊建築再利用的政策兩難、民眾反動、工事延宕的必然波折而繼續的屢敗屢戰，甚至斷代寫過城市史研究寫過老街殖民風格寫過立面美學分析的沉重論文式的苦悶而不斷念。

一直到了上海，到了這裡，我才突然不得不認真地面對我的太容易陷入的被「中國傳統建築」所迷住的困境。

（畫面壹）

「去過故宮的人，你問他看到什麼，他也會說看到很多房子，看到很多骨

董……然後呢？卻什麼也不記得。」這位畢生在「收」老房子的師傅G說。

（畫面貳）

「我的店號在上海可是有名的，你可以去打聽一下。」
「你問吧！有什麼問題？」我們才剛到，他顯得有點不耐煩但又必須招呼完全外行來客的那種勉強的客氣……
我突然愣住了，或許他是在探我們的底，看我們對這行的瞭解有多深？
「到底你在『收』的這些老房子中，什麼是好？」我有點不好意思地替大家問了個打圓場式的問題。
「這些幾百年的老房子『工』的好，要仔細談，學問可多著！」他說。

（畫面參）

他開始拿起桌上某些書中「中國傳統建築」的斗拱、雀替、石礎、月門……照片，數落起來：「這種刻工很普通的，不行。」
「要好，那就要像這樣的『工』才行！」他帶著我們走進一個老屋子裡，從角落深處拿出了兩塊雀替，「這叫象牙工，木工雕刻到這麼細緻，像雕象牙的功夫這麼細」，他說。「是乾隆時代的，那是清代最好的工！」我們才更仔細地看，「上頭有琴棋書畫，書頁都刻出來，旁邊還有花器，裡頭的花和葉也刻得很細很逼真，都有弧線飛起，像被風吹過那麼生動！」

（畫面肆）

「我們自己的仿古木桌都做到這樣了，」他指著廳中另一張看起來比較新的方

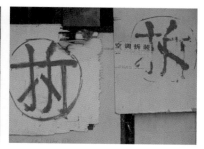

桌，某些周邊的弧線也是顯得出很多巧妙的曲折，雖然沒有古傢俱細膩，但也看得出已有某些木匠的功力。

「但，要刻象牙工這麼細的木工，最大的問題是，現在也沒有這種刀了，我跟木匠老師傅討論過，」他說，「這種刀，這種工，現在都已經不再可能了……」但，我在同樣惋惜的同時，心想的卻是：「出現在所謂『中國傳統建築』的老時代的那種細膩、那種講究，或許，本來就不是我們這個時代所能負擔的，甚至，不是我們這個時代能單薄地瞭解或想像的。」

我在心中納悶著，難道，那就是所謂的真正的「失傳」，無法維護也無法重修的那種得了絕症般的面對古蹟的真正的絕望。

（畫面伍）

「有些官很貪的……甚至，某些房子乾隆來過還住過。」
他指著幾百個石礎大大小小排在入口的大路邊，「一個老房子好不好，看石礎就知道了！」他說；「因為那是同一批、同一個師傅刻的，料、工都是，以後也不可能再有一樣的了！」
這是一個大官的家，他隨手摸著剛走過的一扇用黃楊木雕的門，我們也跟著走進另一個更大更華麗的老房子，裡頭更多更細緻的傢俱，他說當年這房子可是很花錢做成的講究，我看著很多雕刻繁複的柱樑細節時，還聽到他笑著說：「官要越貪，房子才會越好。」

（畫面陸）

「一個廂房一個廂房接出去……」他嘗試跟我們解釋：中國建築的四合院如何

在乎　願意為青春的很理想化夢想背書

所以我什麼也寫不出來　也無法當一個與世無爭的僧人　只會先胡言亂語　喃喃自語　再謝謝還有人願意傾聽　也願意為青春的很理想化夢想　背書

其實，我想跟你說的，反而也是一些胡言亂語，或是一些不太用力但比較有意思的關於「設計」的我所最近刻意很小心地在乎的事，例如：你說的「有種科技感，然後更益發的好感動活在嘈雜快速的世紀」「想禪修，卻，沒思考所謂更深刻的東西」「謝謝還有人願意傾聽，也願意為青春的很理想化夢想，背書」，你們這世代這種從小在活在長在「設計」的「快活」裡所想設計感覺設計的困擾，和我們那個世代的「土法煉鋼」式「不快活」地學「設計」遭遇「設計」的困擾，當然是很不一樣了。我們對於所謂的「有種科技感的」、「更深刻的」、「很理想化的」、種種……的看法和說法都不一定不一樣了。這使我非常刻意地小心，不要太快地用自己（或很多和我同世代而不自覺不一樣的老套）對「設計」比較舊比較比較自恃也比較誇張的態度的往往緊張……來談「設計」。

從一個長成一群，如何從一個口字方盒形的單位，長成很多很多的多「進」多「院落式」的村子。我也在腦海中比對他所說的關於這些所謂「中國傳統建築」的種種……和我所看過讀過的有什麼出入，但我並沒有說出我的這些懷疑、這些心事。

一方面，我總覺得他在打量我，一如我在打量他，因為彼此還不太熟，也因為還不知道對方想在這回照面要什麼，所以只好保持禮貌。但，另一方面，則也因為我並不再太在乎這些所謂「中國傳統建築」的「入門」知識上的小心翼翼，我對他孤注一擲一生於這些他「收」的老房子的「工」的好……的那種狂熱好奇得多。

（畫面柒）

他說到某個他去看過的老房子的好：「只有三個字」，他停了一下，說：「不得了！」

我在旁邊看著他，仔細地聽他說，過了許久，還是覺得很有意思。他那極度誇張而直接的講中國傳統建築的方式令我印象深刻極了，因為我以前遇過的在研究這領域的人都不是這樣的。他們在乎的往往有更多斷代的理論的研判與比對，更多斗拱大小的型式與比例的推敲，或隱含在推論裡頭更多一點美學質疑或猜測，至少是含蓄而迂迴的，不會是如此直接而近乎玩笑式的說法……

但，更重要的是，他並不是在開玩笑。

接下去的畫面更零碎了：

（畫面捌）

在很黑的大屋子裡，我們跟著他走了進去，很趕又很小心，怕驚動了什麼但又

甘願點　「設計」可以解決人生的問題嗎？

在這樣一種情況中，我對一切都還很模糊搞不太清楚的狀況中，想要更能貼近自己，接近一點真實。經過「設計」，我想我是有成長的，這是不可否認的事情，與我當初的期許、也與現實擦撞摩擦的痛苦，這也是難免無法預料的幽默。不論自己想學什麼，只要想學不可能學不到，這是自己的事，沒有人可以否定或是替你安排，我想我還是會照自己希望的目標與方向走去，自己仍然只有成長的不同並沒有轉變成另一個我的不同。

有。設計。它解決了問題。但不是你想解決的那種（愛。關係。承諾。溫暖的結局。或只是賞味期拉長）。但。解決了一些別的。例如。人生從黑白變彩色。從重變輕。穿黑的變穿花的。道貌岸然變不要臉。老學究變奶油犬。小說又開始可以寫了……但。是照腸鏡那種，不再是年少時……捧心窩那種。

設計就是。幹。真的。只像吃冰。百害只有一益。一如小說。就是倒抽一口涼氣般地（只是一小下。一晚也好地）開心點。活下去。甘願點。

怕錯過了什麼！

「這是冬瓜樑，」他指著地上一個修到一半的弧形橫樑，我腦中閃過很多很多老廟，很多很多古厝上的屋簷底下的那些畫棟雕樑的「樑」的華麗，但這冬瓜樑卻是拆在眼前，在地上……

（畫面玖）

有一棟老房子裡有一棵黃梨木刻的樹，有三樓高，在樓梯間之中，枝幹曲折，弧線都很仔細刻得寫實細膩。逼真到「細到像嬰兒的屁股像女人的肌膚」，他說，「你摸，真的是這樣。」

（畫面拾）

有人問道聽說過有些老房子樑上會刻春宮圖的事，師傅G說：「不可能！」「那是不祥的，不可能去刻的！」他露出篤定而甚至有點譴責的口吻：「刻那個，房子會倒的！」

「我們中國人是不講那個的。」問的人有點尷尬。我因為不知道他們之前還談過什麼也沒有多問，只想起自己過去是有看過許多春宮畫，但刻在古建築屋架上，卻真的沒有。在「中國傳統建築」裡，那是多避諱的事，我並不清楚。但我卻因而想起：在印度或在西藏，春宮畫式的男女交歡圖像，卻因為印度教或藏教的男女雙修典故，反而是另一種神聖而象徵式的宣示誇張……但，我也因而想到自己並沒有像「那是不祥的，刻那個，房子會倒的！」那麼認真地面對這些「傳統」的更裡頭的麻煩。

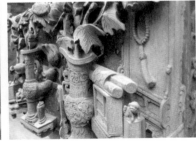

（畫面拾壹）

「樟木刻的，才稀奇，因為樟木很脆，很難刻，一用力就會刻斷，這些《三國演義》人物場景還可以刻成這樣，很不容易。」他把窗打開光線亮一點，讓我們比較好拍照一點。

那上頭有個鳥嘴人身雕像，而且是穿戰袍騎在馬上在打仗的模樣，鳥嘴的應該是雷震子，所以應該是《封神演義》，而不是《三國演義》，我心中這樣想。但我沒有講。

（畫面拾貳）

「那石磑沒有水，不能磨。」他說，那是水池邊的一個也是看起來很老的古物。

「兒子結婚分家出去，還會切了一塊房子的料出去，出去蓋另一個房子。」他說：「建築最古老的樣貌是很難被保存到，幾百年歲月的摧殘。」

甚至旁邊有一座三米高石碑，碑底還有石龜造型的底座，是很氣派的大型古物。

另有一個涼亭上有鶴在屋頂站著，應該是金屬的，身形很奇特瘦而有力，站姿很挺，師傅G說，「鶴的臉要朝東南」，我想那是建築上雕刻的放置的規矩，但我卻被天空中的雲迷住了，而一直看鶴在雲彩中逆光但卻更華麗閃爍的身影。

（畫面拾參）

「還有這一個明代雕刻家的家，房子可真的很特別。」他說，指著更旁邊一排走廊旁半露天的一樣堆滿了的柱樑。「這明代的房子，是一個很重要的古蹟，

讓我惹上這時代的麻煩，差點被抓去，後來還花了好多力氣來善後。」

（畫面拾肆）

他指著園中一個典型徽州民居的老房子，説：「這種又白又高的牆是為了防火防盜，所以牆上完全沒開窗，但現在要重修來住是不能一樣了！」我突然想起更多在雜誌在書上看過，整個古老聚落的照片中，建築的灰瓦白牆所形成的依稀彷彿還在古代的綿互方圓數里的景觀的詩意，但在這裡，他説的更是這些古建築在這時代如果要活過來要活下去所必然要面對的人的處境的困難。

（畫面拾伍）

我也因此突然想到這地方入口門邊都是工廠，其實這一帶也都是，很多塗鴉包圍，師傅Ｇ特別重修而轉用了一個古牌樓式作為他這地方的入口，而大門也是個骨董級的老木頭老鐵件做成的傳統古門扇，又沉又重。甚至，因此沒有電鈴，訪客必須去拉門簷左側垂下的麻繩，引動一個聲音頗沉的銅鈴，才能讓裡面的人知道有客人來了。

（畫面拾陸）

參觀到一個有骨董的老房子。
「這觀音已經被請走了，」我指著一尊坐姿線條看起來更古到南北朝的木雕像，他説：「早有客人喜歡就訂走了！」
旁邊幾張太師椅前的木頭做成的按摩木踏墊，「那是我們自己做的，不是什麼好東西，不用拍。」

談設計　談忍術般的修煉而不談參賽晉級

我想我似乎還沒有資格可以談這個東西，雖然只是讀過兩年「設計」的相關科系，因此，我想我也還算知道這是一個怎麼樣的事情，是怎麼樣的不簡單。對於自己的期待和往後的一切一切，你是怎麼想的？你所想要表達的是什麼東西？你想説的是什麼東西？要如何把它表現出來？這不是你可以想像的，但是你可以做試驗，做選擇，我想到時候會有一個比較接近的答案。

談設計。試著這樣。談殺而不談殺法。談忍術般的修煉而不談參賽晉級。談飛而不談飛機製作技術的進步。談夢而不談願望。談見血、談傷害而不談理賠與額度。

這種石紋的畫不難，有黑白的石頭顏色部分被裝框成彷彿山水畫的石片顯得奇特，但他説太簡單。

那兩尊刻工很舊的土地公土地婆木刻都好，有很樸拙的氣味。

他覺得我們對收骨董都很外行，事實上也是。

（畫面拾柒）

「買了一個沒頭的石雕人像，為什麼？」我問。他説：「我也不知道，只覺得好。」他指著斑駁而複雜的石頭的表面。「石頭長了莖！」他説，「那一根一根泛白而細小的分岔道路，長滿了石像全身，是真正的老石像。」

我想的，卻像是已有爬藤類的植物攀爬而死去而已變成化石般的奇持，但也因此更有某種石像因太古老而竟擁有自己生命痕跡的某種暗示。

（畫面拾捌）

師傅G説，很多木工都是從鄉下來的，他們都不願放假地只為累積假到過年前後回去兩個禮拜。這使我想到我過去在寄宿學校、在軍隊裡才會是這樣地辛苦的最困窘時代。

（畫面拾玖）

在入口旁一個很大的兩層亭子廊邊，他指著這廊上的雕刻説：「這『牛腿』，有麒麟，雕得很細膩也很生動！」他又説：「通常這種房子上的雕刻是幾品幾品的官才能住，官多大只能刻到什麼動物是有規矩的，刻不對是會殺頭的，尤其是龍；這麒麟，可是龍生九子的其中一子！」

065

孤獨著　將來的你會只剩下你自己

這種面對外在還有內心都孤獨著的過程會一直持續著，現在回想剛剛畢業滿懷著對設計系憧憬的蠢模樣自己都覺得自己很可愛；如果能回到那個時候，我會對我自己説「現在好好把握你的朋友，還有糜爛的生活、家人、女朋友，別那麼急著找自己」。

「將來的你會只剩下你自己。」

剩下你自己是早晚的事。（不然要一直當天線寶寶嗎？）而且更糟的是，你喜歡上「孤獨著」（像《我是傳奇》！），而且上癮。

他露出奇怪的半炫耀、半神祕的表情，我知道他的意思，這牛腿是指雀替，是指連接樑柱之間的半支撐半裝飾的雕刻。他要暗示的是「這牛腿的來歷可大，是從某個貝勒或王爺的皇家王府找到的，絕不是尋常商賈的房子。」

（畫面貳拾）

他最後拿出一張明代的椅子的零件，為了跟我們解釋所謂的楔口。他將四根椅腳與四片支撐椅墊的木條放在地上，然後仔細說起：那椅腳和椅面的木條的曲折，那做藤編所穿的洞的斜交，那椅腳垂直交會卡接處楔口的繁複，那藏在裡頭做滑軌溝紋的巧妙，最奇妙的是，每個「工」的細節都很複雜，但裝好後從外面卻完全看不到。「甚至，清代以後就沒人這樣做椅子了！好多都失傳了。」師傅G惋惜地說。

其實，那木椅看起來，真的非常不起眼，沒有任何的花鳥蟲獸式的雕刻，也沒有再不尋常點的太師椅式的造型上的變化……但被他如此一邊拆開一邊組裝一邊跟我們仔細描述之後，那非常不起眼的木椅，看起來卻的確完全不一樣了。我們對所謂「工」的「好」看法也因此而不太一樣了。

我也好像因此比較清楚我錯過了「中國傳統建築」的看不見的或失傳的什麼，或是，比較清楚那從來沒有那麼尖銳懷疑過自己會喜歡「中國傳統建築」這件事的我……為什麼會來這裡。

SM 設計是一種折磨

S是沙拉 M是芒果
S是瘋了 M是害羞
S是大便 M是巧克力
S是施虐 M是被虐
S是設計 M是設計師

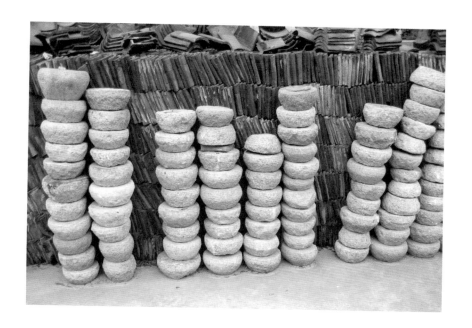

旅人的十三種隨身物件

再進步點。道具及其不滿。如果山本耀司是。本事。設計的沉悶。無可抗拒的。

第貳部分 名字

E S

安藤忠雄
建築的陰沉與怪誕

> 「一個剛做完愛的女人，穿著華麗的和服但衣襟已半開，仔細梳理的髮髻也已半鬆落，她坐在一個天快黑的日本和室紙窗門裡的廊內，斜倚著榻榻米，看著自己的背影，從越來越暗的天空，沒入整個房間的深處，才過一會兒，人就變得更為恍惚。終於，整個肉體漸漸陷入了房裡完全的黑暗……」

我始終記得他在楔子中卻是引用谷崎潤一郎的色情小說中一個場景的描述，來作為他最重要的美學的象徵。裡頭文學的暗喻和描繪是遠比許多建築評論要深入安藤建築的陰沉與怪誕。

怪誕（壹）

在經過誠品書店外面的某個紅綠燈停下來，一個女高中生，還穿著學校制服，手上拿一本寫安藤忠雄的書，但，因為是建築書，所以很大本、很惹眼，安藤忠雄那黑白僵硬的臉在封面看起來依然僵硬。
但她好像很滿足也很自豪，好像被神明保祐或帶著偶像歌手海報般地狂熱。

我想到我在大阪某個膠囊旅館遇到過一個日本年輕人，存錢旅行到神戶、京都、大阪來看安藤的建築，作為給自己二十歲生日的禮物。
但他並不是唸建築的，也不打算進這專業或進其事務所。只是一如偶像劇般地迷戀著。

怪誕（貳）

這種狂熱使我想起自己二十年前並不那麼狂熱的某段記憶，那是我在大學二年級第一次做一個建築中最基本也最簡單的小住宅案作業的時候。

機車人生　在開始認真做「設計」以前我也經歷過

說七年級是草莓的人　說我是花瓶的人　說漂亮的女生只要嫁有錢人　說不能當飯吃　說我養不起自己的人　你們給我的這些評語　我不想要說謝謝你們的惡意讓我更有心要證明自己　因為早已無關你們了　我也沒想要把這類世俗的種種放進成功的定義裡了　我要碰撞的不是你們也不要是你們當我想爬上去的動力　那太粗鄙也太高估你們　雖然服裝設計大抵上看來又使我更像一個花瓶　呵　我學會了調笑自己的嚴肅

在開始認真做「設計」以前。我也經歷過古谷實那種白爛少年漫畫《機車人生》式的陰暗啊。那種不敢跟女生告白。也不敢在教會和尚寄宿學校強出頭。也不敢在同學間逞強。也不敢爭取自己想要的如騎重機之類的人生的幸福……最後就落得連自己也不相信自己會幸福。那麼衰。

當年，設計課老師大多在教門、窗、走道……種種資料集成基本尺寸的掌握，空間泡泡圖式的機能聯結、戶內和戶外、主入口和次入口的配置技巧……大抵就是建築師高考補習班快速設計模擬式的那種「有效而切題」的教法……
我在完全沒有經驗也沒有想法的空洞中，非常絕望。想去找和住宅設計相關較野較有不同美學視野的書與資料，但那時候的環境很封閉，能找到的很有限……

後來在圖書館找了好久，才在書櫃深處某角落找到一本過期的日本冷門雜誌，在裡面報導中看到一個很小很怪異的案子，日文看不懂，建築師也從沒聽過，很年輕，叫安藤忠雄。整個作品很怪，和設計課老師教的有很大出入的，叫做「住吉的長屋」，那幾頁還是黑白印刷，非常地不起眼。
那住宅座落於很狹長的基地上，建地已經很小了，但中間還做出過大的天井，前後有（為了天井而犧牲而）過於窄小的房間，而且，入口臨街整個全灰牆面完全沒有窗，樓梯沒有欄杆，牆沒有漆甚至也沒有粉刷（我那時因此問人才知道清水混凝土是什麼），連廁所和廚房都為了全屋極簡風格比例的特殊考量而只好變得很小很偏，看起來就是一個從頭到尾都是問題的案子。

但，那案子雖然問題重重，卻還是有一種很不容易明說的陰暗的力量很令那時的我心動，裡頭因為只有玻璃只有灰牆只有最原始的樓板隔間的太冷太樸素，所以漫延進屋內的光變得很怪誕，所有房中的角落彷彿連空氣都凍住了，像古廢墟的過於素雅而散發的迷離、像軍事掩體的過於荒涼而有的詩意、也像始終不知究竟的枯山水的過於枯燥但仍然流露出驚人的禪意。

後來，那案子把我害慘了。我在那時那種工學院貧乏的設計環境裡，如此做著一個太遠太冷僻的夢。只是用心用力於拿捏光的感覺、甬道的幽暗、屋的形的

其實這種時日還拖了蠻長一段的，連現在我也常在習慣於委曲求全中想起那種陰暗。我還特別喜歡裡頭幾個小橋段：像戴假老二拍黑人髮型妹實驗片那段的怪誕，和女主角宿舍旁後來人渣自殺的荒唐，還有結尾最後一些空鏡頭的無奈…… 都很動人。終於瞭解你們說的《火影忍者》很讚但《機車人生》完全不一樣地很讚是什麼意思。

抽象⋯⋯甚至，因此，做最後的模型時，我也不像一般同學用美術社買到的高彩度粉彩紙做紅瓦、磚牆或貼色Tone線條做窗框的修飾立面。而在全素灰紙板上做出看起來就像那時台灣未完工房屋的牆的質地（而還愚昧地自欺地用圖釘釘出孔來模仿那種清水混凝土的模板孔洞的怪誕）⋯⋯

當然，在評圖的時候，我的作品被當時的設計老師修理得很慘，平面有問題：走道過長、房間過偏遠、動線不流暢、立面沒設計，為何老做一些沒用的空間，甚至做出一個奇怪的沒有開口的「沒有表情」的入口？

過了二十多年以後，安藤竟變得很有名了，我老是會在旅行中看到他的奇怪的「沒有表情」的諸多的美術館、精品店、教堂、廟宇、集合住宅、博物館⋯⋯作品的怪誕中想起那段自己往事的滑稽。

怪誕（參）

但二十多年後的我也在越來越多模仿他設計的學生的課中，提起這段往事的滑稽，勸現在的學生不要再像我一樣（天啊！已過了那麼多年了），也不要像台灣現在很多很多很多人所模仿他的像他徒子徒孫或為他所繁殖出其樣品屋般的建築。我曾在我教的大學的設計課中提及：「如果要夠激進，你們為什麼不模仿他的旅行？」

那門課，我會因為「在寒假中要求學生自己一個人去陌生的地方旅行幾天，有人提到會很花錢，家裡會很擔心，自己也會很害怕時⋯⋯」而很生氣。我老是在會很生氣之前，提到安藤那本已經有中文翻譯的他寫到全世界旅行的類遊記的書《安藤忠雄的都市徬徨》（雖然寫得很淺很鬆散但還是很有太年輕拳擊手

老冒失而冒犯地揮拳的力氣）。

安藤説到：「從柯比意的《邁向新建築》中發現『年輕時代的旅行有深遠的意義……』，對他自己的終身影響的重大。」安藤説到：「花了半個月從伊斯坦堡搭巴士到印度德里，一如1968年從倫敦經中東一帶直到孟買所通行著名的『神奇巴士』的浪漫與危機四伏。」

安藤説到：「1964年日本解除旅行海外的禁令，他從橫濱搭船，經由西伯利亞鐵路到莫斯科，最後由北歐一路南下到巴黎，大皮箱中塞滿了三枝牙刷以及堆積如山的肥皂與內褲。」

安藤説到：「另一回，從馬賽經象牙海岸、好望角、馬達加斯加島、孟買、錫蘭、曼谷、神戶回到橫濱，花七十五天。在船底的臥鋪，床還是三段式的，三餐都是一樣菜色，只有麵包和大豆煮成的鹹湯……」

怪誕（肆）

或提及由安藤眼中在旅行中看到的建築史中的建築師與建築在真實世界的戰鬥的激烈荒謬與終究頹敗的怪誕。

安藤説到：「廊香教堂做斜牆壁的大大小小各式各樣的光，充滿劇烈與暴力，所有方向、摑打著我的身軀……僅一個小時內便逃離現場，驅使我陷入『思考的混亂』那種程度的強烈存在。」

安藤説到：「米開朗基羅七十一歲開始做聖彼得教堂，至死未竣工，那份成就

大業所需經歷的艱難是身為建築師的悲哀。」安藤說到：「高第的聖家堂大教堂在佛朗哥政權下工事中斷，如同廢墟般地在太陽下曝曬，又帶有被擠壓輾碎後黏稠的植物型態或動物屍體般的裝飾在上頭，那裡的空間緊貼著人而令人不自在……」

怪誕（伍）

再過了二十幾年的後來，我所看過有關他真正的建築評論大都也沒有辦法說到安藤忠雄的空間也如此「緊貼著人而令人不自在」的那種陰沉，唯一例外是一篇由美國知名建築史家在安藤忠雄的一本當時在日本國外最重要建築出版社作品集的前言。裡頭他提及有關其作品連繫到日本的「灰」派建築、「間」的美學、「京都」古城傳統繼承下來至今「非華麗」的頹廢……種種討論非常細膩。

我始終記得他在楔子中卻是引用谷崎潤一郎的色情小說中一個場景的描述，來作為他最重要的美學的象徵。裡頭文學的暗喻和描繪是遠比許多建築評論要深入安藤建築的陰沉與怪誕。

「一個剛做完愛的女人，穿著華麗的和服但衣襟已半開，仔細梳理的髮髻也已半鬆落，她坐在一個天快黑的日本和室紙窗門裡的廊內，斜倚著榻榻米，看著自己的背影，從越來越暗的天空，沒入整個房間的深處，才過一會兒，人就變得更為恍惚。終於，整個肉體漸漸陷入了房裡完全的黑暗……」

怪誕（陸）

再過了二十幾年的更後來，安藤也竟現身在台灣的演講了，而且是在小巨蛋，

「設計」課 講作品往往說出了心事的糾纏是一種託付

壞設計達人在大學上的「設計」課的上法很壞（其實就像《東大特訓班》的阿部寬，或《女王的教室》的天海祐希，或《GTO》的反町隆史那麼賤地壞）。

用正如你想的那種為腦袋「整骨」的「整」那麼用力。有時甚至是要用哪吒「刮骨還父、挖肉還母」用蓮枝重新召魂還命式地……關機重開機式地重來……那麼激烈。有時用所謂佛洛依德式「沙發」加「百憂解」法入門……有毛病就會刮出痧般刮出黑黑的什麼……那麼靈驗。有時更只為再仔細地聽每個同學講的自我作品往往說出了心事的糾纏，有時說得太多還可以用作品來「把脈」「算命」兼「觀落陰」式地長談。很驚人。但也很感人。我從來捨不得打斷他們。

更後來……則更用所謂《駭客任務》「線上齊打怪」加「師傅牽徒弟」法暴走，有時用所謂Fight Club團體式「心靈成長」加「祕密起義」法暴走。有時只是等。為了等《霹靂煞》《第五元素》《功夫熊貓》式地自己想通了，他們「設計」就會自己暴走起來。

但這也是一種託付。壞設計達人總是要準備夠激烈的心力和心眼，才能跟他們一起暴走。我知道。一個

現場還擠進了一萬兩千人，甚至他更在電影《洛基》背景音樂下的全場歡呼中出場……

這種種（一如佈道一如巨星般風采與人氣地令群眾越來越瘋狂）令我感傷。

因為，我並不會為安藤忠雄他身世（一如怪醫秦博士般沒唸過大學建築專業科系而成為建築達人，或一如少年熱血漫畫人物般的他還是職業拳擊手而打拳的原因是為了存錢旅行去看建築）的越來越傳頌越傳奇而更有好感，或因為他後來接了更多更著名的大案子，得了更多國際建築大獎，在全世界鋒頭更健地現身，而對他更尊敬。甚至更不會因為他提過他已知名到「我總會事先清楚地去告訴我的業主說：『我的建築可不好住喔。』但即使如此，他們卻仍會回答說，『噢，沒有關係。那麼就拜託你了。』這樣的話，真是不可思議。」而打從心裡地對他心服口服。

怪誕（柒）

我懷念的是安藤的怪誕：一如光讓他陷入的「思考的混亂」，一如他所有作品中的角落彷彿連空氣都凍住了的太冷太樸素，一如某高明色情小說場景的深處必然的黑暗與陰沉……我懷念的，畢竟是我封閉的過去所迷信過又不再迷信的他的人生一如建築一如旅行的一意孤行。

禮拜上兩天，老從中午上到晚上兩三點。每次上超過十二小時。想來是瘋了（像在醫學院在做祕密而不能中止的上「大體解剖」或「『高危險』生化實驗」）。

因為「設計」發生了什麼困惑和怎麼面對都很糾纏很花時間。課裡頭大家真正可以放心地讓自己的「設計」暴走……是多麼珍貴多麼不容易。但同學們上久了，往往也喜歡上在「設計」裡頭和外頭同樣地暴走。也變得瘋瘋的。

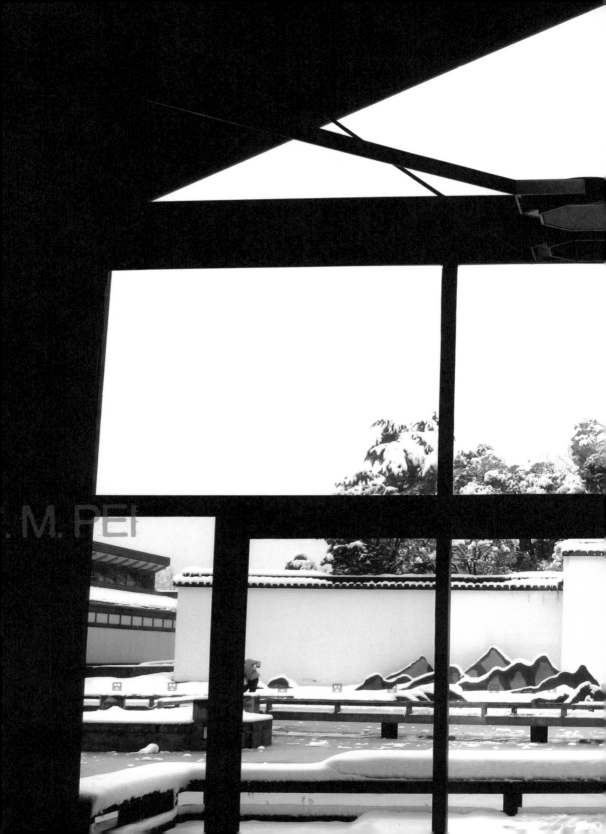

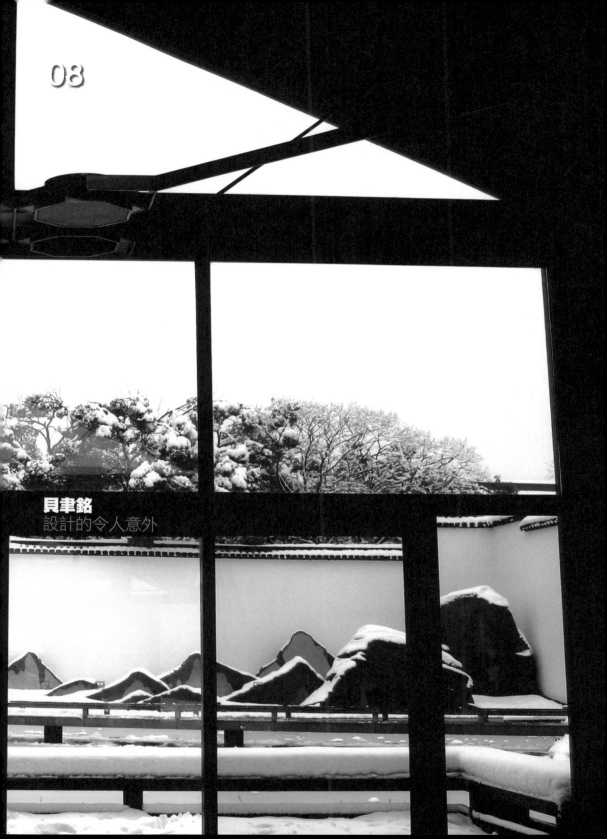

貝聿銘
設計的令人意外

我們總覺得貝聿銘是中國建築的代言人，但是，他最擅長的建築風格、他最著名或使他著名的建築作品都和他是中國人是無關的。

我一直覺得貝聿銘是一個很難讓人不覺得意外的人。

也總覺得貝聿銘一直是一個很難用舊的關於「建築」關於「中國」關於「現代」的觀念去描述或想像或理解的人。

他那太夙慧的嫡系現代主義式的才華與技巧、太世故的半紐約半上海人式的口才與風采、與有時不免的太內疚太自覺的關於自己建築的辯論與成見，使得貝聿銘總比他被尊敬的方式、被傳頌的方式，要再古怪一點、再虛幻一點、再更耐人尋味一點。

像一個不容易被看懂法門的法師。

（壹）

出身上海的銀行家世家，而變成一個紐約的建築師。

在哈佛建築研究所畢業，貝沒有跟著力邀他的當年最著名的宗師葛羅培斯去做包浩斯學院派旗手的接班人，但卻反而跟著一個猶太房地產商去做純商業的無名案子，來開始他的事業。

在紐約崛起，以一個異國移民的有色人種的弱勢，在建築這種最世故、最需要人脈、最需要勢利的行業，竟然可以成為舉足輕重的人。甚至，變成國際級的

問題　「大麻」對設計應該比較有幫助吧！

我遇到這麼多「設計」的問題，但卻不知道怎麼問？

問問題的方式其實比問題本身重要，例如：問「『人際關係好』對設計有幫助嗎？」和「『家裡有錢』對設計有幫助嗎？」其實一樣地沒意思，或者說，不要問「設計該學什麼？」而是問「學設計的人，對於自己想要知道的事情，應該要用什麼方式知道？」例如：與其問「設計的未來是？」不如問「暑假我自己去浪流兩個月……對於我的設計的未來會有幫助嗎？」
我會回答：「你去浪流兩個月對設計的未來不一定有幫助，不過對現在的你要了解自己一定會有幫助……」或回答：「『大麻』對設計應該比較有幫助吧！」大概意思是這樣……

建築師，而且活躍數十年至今。

我們總覺得他是中國建築的代言人，甚至，是全世界知名度最高的中國人。但是，他最擅長（所謂的現代主義）的建築風格、他最著名或使他著名的建築作品（巴黎羅浮宮博物館擴建案、甘迺迪紀念圖書館、華盛頓DC東廂美術館……）都和他是中國人是無關的。

貝聿銘的令人意外是耐人尋味的。

（貳）

他的名氣導致了充滿失焦的偶像加民族英雄式的謬誤稱讚，使得他曾用心過的某些較深較艱難、甚至某些較冷僻較不足為外人道也的努力，往往被忽視了。

其實，他設計的作品裡老是充滿了向西方的現代的社會證明他比他們更西方也更現代的美學努力（幾何、量體、造型……種種建築現代形式過人的巨大而華麗，玻璃、金屬、石材……種種現代材質過人的講究而細膩，空間、光線、動線……種種現代生活機能過人的精密而嚴謹），貝往往更用一種基本教義派式的現代主義建築的姿態，來抹去某些他可能被同時代後現代主義對手歸類為強調民族風格與餘緒的「東方」的「中國」建築師的指控。

也因此，他在過去這世紀裡的種種紛亂中以屢敗屢戰般的用心用力，認真招架了整個時代最具代表性的困境：在西方歷史於兩次世界大戰前後社會的激烈移轉、在全世界國際建築舞台也如戰場的競爭、在從古代進入近代進入現代的life style的詭譎譁變……

感覺就是不對　你想從設計學到什麼？

一開始我只是喜歡這個，想要學，然後，不知道為什麼到了中間就開始，遇到一個時間點，要考「設計系」就開始逼緊了，然後我進去「設計系」最終的目的是什麼，老師也不會講，其實我在上課的時候，我有一點點那種感覺就是不對，不應該是這樣，可是我那個時候講不出來啊，因為那種感覺是描述不清楚的感覺，然後也沒有人發現。

我從來都不想高估了我自己，因為我也很怕陷入這種「描述不清楚也沒有人發現」的盲點。（不用擔心，我們又不像MIB「要打別人看不見的外星人打完了又不能被發現」那麼緊張。）
這種問題其實我覺得沒有像你講的那麼簡單。但可以幫你回去一些想過了「一開始我只是喜歡這個，想要學」的火熱之後更裡頭的問題。
但，一碰到「『設計』最終的目的是什麼？」這種大到一定沒有答案的問題，你會「有一點點那種感覺就是不對……」才是對的吧！

他的招架至今九十歲的生涯，因此就更顯得如此招搖。事實上，他表面看似謙虛溫和但內心總是緊張小心的一生，本來就應該是充滿（當然一定不只是建築的）值得耐人一再尋味的意外。

（參）

貝聿銘設計的東海大學，對當年台灣所有的大學校園的規劃與設計，也是絕對而唯一的例外。

那是他所有作品中唯一動用了中國建築的屋頂屋架和底座的關係來設計建築物的案子，也用三合院與中軸線式的空間組群觀念來形成校園的各學院各開放空間系統的關係，但，值得一提的，是他反而故意不在中軸線前後端點放建築物，避免傳統空間的太儀式性的刻板，貝放空主參道式的嚴肅，滋生出一長條蔓生荒草般坡面步道的詩意，與放置了地點和形式都歪在一旁的教堂的神來之筆式的奇特。
這是令人意外的。

（肆）

貝當年設計香山飯店1982年時有人攻擊他「現代主義的主教終於也採用歷史性的依據和裝潢了」，後現代主義者將之視為貝投降的動作，說他抨擊後現代主義卻主張中國大陸的歷史主義。
甚至是他最近完成的收山之作「蘇州園林博物館」也備受如此的爭議。

我總覺得貝聿銘在他最後的九十多歲的晚年回到他最早的原鄉蘇州，或當年回

一生的寫照　我就只想要努力些什麼，幹嘛講出來嘛！

「一生的寫照」，好像就沒救了。然後想到同學小柯有說過啊：「我知道沒救啊！可是你就不要講出來嘛！我就只想要努力些什麼，幹嘛講出來嘛！」

小柯說的「你現在會這樣你以後都會是這樣」這句話只是加重你這個焦慮，那就是「你現在如果是這樣，以後一輩子都會是這樣」。（像《瓦力》開頭那樣！）
你聽到這句話其實不要難過。……因為，你知道做「設計」通常就會讓這種「我知道沒救啊！」的人生有「改變」的可能，因為用做出來的「設計」（往往太拼還是太混還是太「自我感覺良好」）倒過來看自己往往可以看得比較清楚。你要改變或不改變都會看得比較甘願。
這往往是令人辛苦也令人討厭的地方，（不要老當麻瓜吧！）但，這也正是「設計」比較迷人的地方。

到剛開放的北京（面對別人批評香山飯店的設計不夠尊重傳統）或香港（面對別人批評中國銀行的設計是壞風水）時，他的現代主義美學的極度反傳統反民族風的潔癖不免終於出事了，必須面對一群假體面又極老派的遠房親戚與古老祖宗式沉重的尷尬，他的種種設計上小心翼翼的（現代主義式的）踰矩或保留，都必然是極度誇大而不合時宜地被人炫耀或挑剔的，這不意外。

（伍）

貝聿銘的太過有名，太過遙遠，太過國際化的招搖……必然使他不免引來更多意外……

但在這個談「建築」談「中國」談「現代」這種題目都已經有點過時的時代，對一群對更新的顯學、思潮才感興趣的世代或學生談及貝聿銘，是更令人感傷的意外。

（陸）

MIHO美術館提醒了我們很多關於「建築」的很久沒有想起的意外。

例如「桃花源」的意外，「鄉愁」的意外，「神祕教派」的意外，「所謂的現代或現代主義」的意外，或説，就是「貝聿銘」這個設計MIHO美術館的建築師的令人意外。

我其實不太在乎貝聿銘之前引用陶淵明〈桃花源記〉式的隱喻（敍述的「忽逢桃花林，夾岸數百步，中無雜樹，芳草鮮美，落英繽紛」人間通往仙境的道路

084

年紀　設計「可以讓你變成不一樣的人」

做設計如果做在一個「自己可能改變」的年紀（像飛天小女警嗎？哈哈！），那它對你來講的影響會比較大，對一個不太希望改變的年紀太大的人而言，做設計這件事情是可以不要花太大的力氣，他就在操作並重複一些SOP式的調東西而已……因為對他來說，做設計這件事不會變成像你們在講說，設計好像「可以創作」、設計好像是「可以想改變一些什麼」、或設計「可以幫你了解自己」、設計「可以讓你變成不一樣的人」，這是因為我假設設計裡面都有這些事，所以有讓你期待變成比較不一樣的人的可能性……
可是事實上「設計」大多時候並不是一直都可以這樣。

迂迴隱約的意外）來說成他的設計此館的理念的加持，也不太在乎之後所謂穿過「夢之門」可以通往流傳下來館中（一如展出的那只宋代的耀變天目茶碗，世界上被指定為國寶的耀變天目茶碗僅有三只，該館所收藏的，則是先前不為人知的第四只……種種如此特殊罕見的意外）世界珍寶般的秀明家族多年以來精品收藏的稀有。

我印象較深的，反而是貝聿銘所說，他在MIHO美術館這案子裡遭遇的「近乎神祕」的衝擊。

那時，他想用一枝1954年自京都買回撥弄古絃樂器的象牙篦子，作為鐘樓的模型。但這枝篦子有一邊碎裂掉了，這種意外反而造就他自狹小地基上突然竄起的兩百呎高的MIHO鐘樓，而且，這鐘樓竟也是貝一生中最接近純粹雕塑的作品。相較於他諸多較入世（在人間不會通往仙境）較不迂迴（沒有〈桃花源記〉、「夢之門」式隱約的隱喻的意外）的作品。

但，這鐘樓卻是後來小山教主找他繼續做MIHO美術館的原因。

這多像一部恐怖片或科幻片的開頭的高明伏筆，極度詭異、極度殘破，卻如此抒情地令人意外。

更早的1987年小山教主拜訪貝的事務所……也是個意外。

他告訴這位老婦人說，他的公司無法承接這麼小型又特殊的工程，貝當時並不知道她的重要性，而且他在全世界各地的沉重工程負擔讓他分身乏術……
他也不知道她千里迢迢由東京飛到紐約只為見他一面。
無論如何，他送走她時，答應她下一年會到日本去看看。
下一年的那次旅行改變了他的想法。

一如MIHO美術館的入口是種意外。

像是中國山水畫，人們進入山區朝聖而得到啟發參觀者必須先抵達一座接待館然後搭乘電車車穿過一道橋樑與隧道才能到達的迂迴，這種必須行進山林幽暗深處的空間設計的多層次多轉換，形成一種山水畫轉軸緩慢打開的特有曲折。

我總覺得這隧道與這橋所形成的這建築的意外的詩意，是所有貝聿銘的作品中最獨特的，或許也因為他很少設計這種隱於山林曠野中的基地環境，而大多在較都市較紀念性較商業的案子裡擅場。（唯一的另一個例外應該是東海大學。）

但，事實上，日本新興宗教「神慈秀明會」所投資建構的這個主要以收藏宗教藝術為主的MIHO美術館並沒有那麼激進，它並不像近年來另幾個更張牙舞爪或更長相怪異的美術館那麼太具有美學上的堅持與野心而顯得太過尖銳地膾炙人口。

法蘭克‧葛瑞在西班牙畢爾包的古根漢美術館，那麼地把房子做得像一朵爆開的花的誇張與炫耀。
或像丹尼爾‧林柏斯基在柏林的猶太博物館，把古老六角星轉化成封閉長形巨大金屬方盒子的象徵的神祕與奇特。
甚至，就像是安藤忠雄的那幾個更孤僻更強調極簡的博物館那麼刻意的荒涼與苦悶。

MIHO美術館的比較含蓄優雅，是太保守地謙虛的，某個程度上，我總覺得貝聿銘是用他舊的「現代主義」式的關於「建築」關於「中國」關於「現代」的觀

心虛 把設計講得好像「一定可以對人生有什麼啟發還是改變」

就是把設計講得好像「一定可以對人生有什麼啟發還是改變」（要像《追殺比爾》裡的白眉道長那麼神氣……才算嗎？），我常常覺得我這樣想，但，有時我也不免很心虛……
另外一種是，設計在某個時候它可能只是……只是可以熟練某種技術的養成，然後設計可能是幫你得到一個工作，設計可以讓你遇到更多人，或是讓你學會了一個專業，然後讓你讓知道那個專業的門道，可能透過門道而了解更多的事情，而以之為業為樂。
雖然自己「人生一定要暴走一下」的期待並不一定可以藉之實現……
可是，我覺得，這樣也已是一種啟發一種改變了。

ぼんやり十勝へ
ヤギモン ランチ
魅ト

念來設計MIHO美術館的。

面臨「不是愚公依然還是要移山」式的難題，和許多別的較花俏眩目的、強調造型、強調象徵、強調高科技的建築師是不同的，貝聿銘非常不太起眼地把館建築物的80%空間埋藏在地下山中，留下一個入口的「夢之門」大門、一條透光的長廊；在地上，在山中，在一條隧道末端，那「日本廟宇外型」的入口大廳其實只是一個空的透明的採光罩，比起他當年的東海大學或1992年香山飯店甚至是2005年落成的蘇州博物館那些更民族風更有所謂東方元素的建築手法，MIHO美術館的比較含蓄優雅都還只是「現代主義」中太客氣的形式的暗示。但仍然是有意思的。有點古怪、有點虛幻，也有點更耐人尋味。也正像一個不容易被看懂法師的法門。

MIHO美術館提醒我們關於「桃花源」的意外，「鄉愁」的意外，「神祕教派」的意外，「所謂的現代或現代主義」的意外。

（柒）

貝聿銘終究是會令人意外的。

他的意外是有關建築和非建築的、有關移民對文化的異化和同化，有關美式奔放和中式收斂、有關實用主義的既想頑固又想世故的，更當然是有關古代與現代、東方與西方彼此細緻華麗的謀合……的種種意外。

我始終擔心我對貝聿銘太過曲折的身世的誤解或對他那太過龐大的作品及其背

藝術跟設計的差別　搞不好就淪為只是「被別人需要」的什麼的

我覺得對我而言，比較矛盾的是「設計」跟「藝術」的差別；其實，設計品是藝術品嗎？還是只指為對方服務的「品」之類的設計，搞不好設計者在乎的完全被忽視，而淪為就只是「被別人需要」的什麼的……疑惑。

「設計」如果牽涉到不只說它變成「有用」或「好用」之類的……其實我覺得你這個問題也是一個很典型的問題，可是事實上通常是來自人家承不承認你是不是個設計師或是你是不是一個藝術家，但如果在這個前提裡面，回來看舊的對建築或是藝術的分野，你對這件事情如果你不要太早擔心的話，應該可以緩一緩。

因為，我對這個事情的看法……跟別人不太一樣，事實上，我覺得對我來講設計跟藝術的差別，不是業別的差別，不是第一類組跟第二類組的差別，甚至也不是說你是建築師或是藝術家的差別吧，所以我通常關心的事情，是它們兩者哪裡沒有差別：就是我剛剛跟你講你不一定要相信我的，因為我總覺得設計跟藝術最內在最重要的部份是完全是一樣的（就像《魔戒》和《哈利波特》在法術的修煉和被試煉的困難其實也是一樣的）。

後的主義與思潮的太疏離、太尖銳的誤解。

那使我老在我自己有點犬儒、有點左派、有點挑釁的理解貝聿銘的過程，隱約感覺到這一整群思考過「中國」的「建築」的「現代」的這種種問題的世代的更深的疏離、困惑與懷疑。

那個部份就是它們兩者都具有「你在找尋你自己跟開發你自己對這個世界認知的所有可能性的那種孤注一擲及其力竭後的迴光返照」，或是它們兩者都具有「你在探索你自己內心根本不可能被探索得到的東西的那個找尋過程的焦慮」。

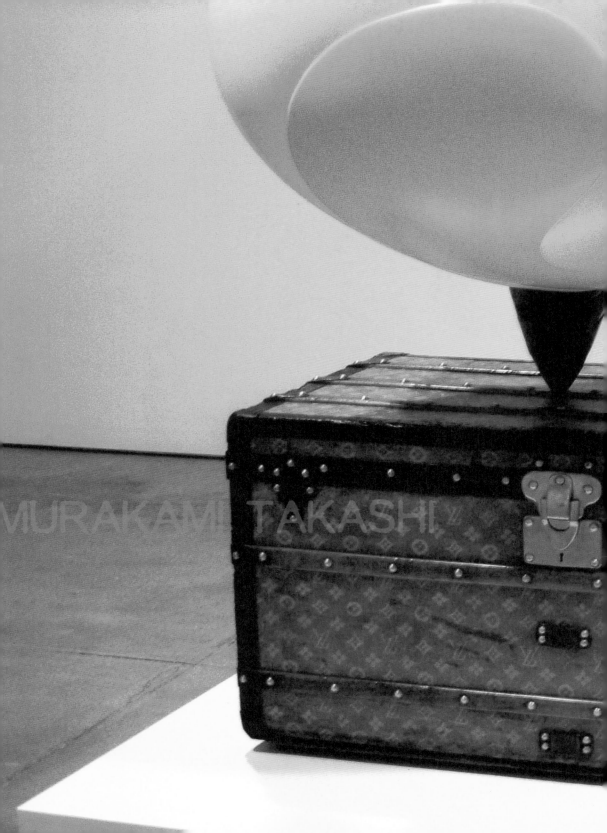

村上隆
少女爆乳少男爆漿公仔之後的他

他那等身公仔少女爆乳噴乳少男手淫爆漿的極變態極色情，他那極大幅將卡通人物DOB頭像畫入的日本傳統畫的既古又今的極怪異極華麗，種種作品早就完成了。

我對村上隆的餘緒停留在紐約。

（壹）

2002年我在紐約PS1當代美術館當駐館藝術家的一年裡，常和全世界各國那年也來駐館創作的藝術家一起埋怨在紐約的天氣壞和人太多和貴和危險種種而變得很熟，有一回也和他們在破破的給藝術家上網的辦公室角落的桌上聊天等人時，我突然看到一個人很好的館內藝術行政總監桌上有個很鮮豔顏色的公仔，我問他為什麼會有村上隆的公仔在那裡，他說送他當禮物的這藝術家是日本兩年前來這裡駐館的那一位，他只記得他英文很不好，但不記得他很有名。

村上隆在書中提到他在紐約的那一年，也是和我一樣地充滿餘緒的，經常什麼事都沒辦法做，心情很不好，只能去找東村的漫畫店，看著他其實也不清楚他也如此依賴而沉迷的動的畫頁，在那裡，邊看邊哭泣。

我完全感覺得到他在那裡在那時候的哀傷。

這使我對他的更後來的更多更有名之後所說所寫的關於藝術某些有點投機有些取巧有點譁眾取寵又恃寵而驕式偏見的可笑，可以有些保留，有些因同情而不太快地嘲笑他，因為那些我在紐約也同樣有點哀傷的餘緒。

業主　不是完全由外面決定也不是完全由你自己決定的麻煩

通常在做設計的時候這種問題會變得比較尖銳，或許是你唸的是跟設計這個行業有關係，因為它會碰到的，通常有一種比較庸俗的說法就是你跟業主的關係，設計師跟業主的關係，這是一個服務業的假設，或是一個專業倫理的假設，但，我覺得這個說法有點刻板愚蠢（應該要像《死亡筆記本》裡的死神和男主角的關係那樣才對吧！）……
它比較困難的是你要說服你自己在做設計的時候你在做的那個東西「不是一個完全是由外面決定的，然後也不是一個完全由你自己決定的」的這中間會有些麻煩，而你要去處理那個麻煩。

（貳）

其實，我覺得村上隆最好的作品在他去紐約之前就做完了。

他那將卡通人物DOB頭像畫入的極大幅日本傳統畫的既古又今的極怪異極華麗，他那等身公仔少女爆乳噴乳少男手淫爆漿的極變態極色情，種種作品早就完成了。

但他的「藝術作為生意」卻是從紐約之後才開始的。

（參）

Marc Jacob在紐約的街上看到村上隆那很大很大顏色極華麗的畫。

他想到可以找他來替LV的經典Monogram較沉悶的上個世紀的圖案換妝設計成他那畫中顏色圖像的華麗。

村上隆為LV的Monogram換妝那年，LV幫他在全世界五個最重要城市（紐約、東京、米蘭、巴黎、倫敦）在專業藝術畫廊辦同時的個展。這不是當代藝術領域的規格，而是時尚領域的，而且是HI-Fashion最高的規格。

（肆）

甚至透過和策展人的關係，因為LV是最大贊助者和種種安排，2003年的威尼斯雙年展這個在當代藝術領域最重要的展覽會當年的主題，竟然可以訂成是「從勞森伯格到村上隆」。

「藝術家名字變成雙年展主題」的在西方雙年展史甚至藝術史上難得一見的例外的被矚目，不僅是LV當年最大的媒體公關造勢手腕，也變成他的「藝術作為生意」的最好也是最高的起點。（草間彌生用了她甚至發瘋的一生、或荒木經惟用了他色情變態的半生，或蔡國強爆破的數十個國家的數十年……都不曾得到這樣的規格的待遇……更不用說其他的在當代藝術一向是弱勢的亞裔藝術家們。）

（伍）

村上隆卻解釋他的「藝術作為生意」說：「當初毫不猶豫地拋下羞恥心與LV合作，但和LV合作的過程中，瞭解到所謂的品牌生意是多麼辛苦的一件事情。一群菁英，要一網打盡各種充滿慾望的人，跟他們做生意，然後讓絕大多數的人感到幸福，這是多麼厲害的事情。……連品牌生意都不是高效率的生意了，更別說藝術是效率多麼差的生意……既然知道，如果不絞盡腦汁，就無法持續地創造出有趣的作品。」

另一方面他也將西方當代藝術「產業化」成：「在歐美，對藝術最基本的態度是享受其中知性的『設計』或遊戲。透過作品，創造出世界藝術史上的脈絡而分工完美的強韌業界，而不是像日本追求那種『顏色很漂亮』之類的曖昧的感動。」

但村上隆這些關於藝術某些有點投機有些取巧有點譁眾取寵又恃寵而驕式的偏見，卻因為他的書他的有名他的強力行銷而變成了一種新的「藝術作為生意」的顯學的可笑。

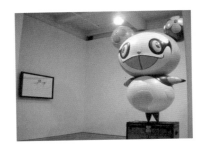

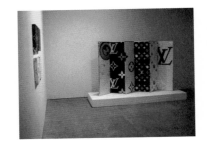

（陸）

有日本評論家背書村上隆：「他的優勢源於他自詡的『日本的藝術來自漫畫御宅族』或『時尚與藝術的結合』或『藝術可以用單純的規則來解釋』。」更深入一點的有：「他用卡通等日本的流行文化或次文化等作為表現工具，不只迎合了國外的解釋，而且有意識地闡明日本人本身的觀點，並積極地做了系統性的介紹。」但聰明到有點狡猾的他心目中想的卻是「全球的」而且是「這個時代的」規模：「藝術的價值……還是存在著技術可以刺激更多誘發時代氣氛的機會，一如安迪‧沃荷……」

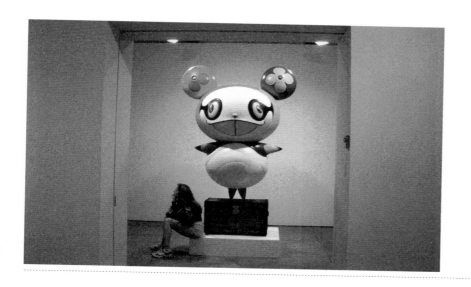

（柒）

他的新的「藝術作為生意」顯學的聳動，有很多看似格言但卻不免教條的說法：「藝術作品的現實面在於『它是會成為投機對象的商品』」「所謂的暢銷，應該是將溝通做到最大化後的成功結果。」「『傳達』是一種娛樂。」「在日本也無法形成聚集富裕階層的藝術市場，在精緻純藝術跟次文化也沒有區別的情況下，所有的表現都被冠上娛樂之名，混雜在一起。」「藝術是一種異常花錢的消遣，但美的藝術是和階級一起形成的……若是水準太高，而先行時代太遠，可能沒有辦法在當下獲得適切的評價……所以我們是否該刻意去置入各種設計，跟現在的人或社會溝通？」

（捌）

他的新的「藝術作為生意」顯學的聳動，還有些來自產業自己診斷自己療傷的土法煉鋼式分析：「藝術創作者必須保持靈感的高純度，要是自己動手做的話，就會不得不將點子的程度降低到自己可以做得到的程度。如果做下訂單或培育助手的工作，就可以不須放棄自己做不到的點子。因為不用放棄，就能擁有延伸高純度靈感的機會……但在團體製作現場的工作人員前，卻總是免不了來回在這種分裂與整合之間。」

（玖）

我比較喜歡他的新的「藝術作為生意」裡關於「類員工訓練式」的藝術家養成的互相為難與互相提拔，但也不免是聳動的：「對藝術家的教育，最先教的就

兌現　到底學「設計」這件事情對你來講是什麼意思？

反正你們都是有才華的，有一天你總會得到一些獎，擁有一些執照，或是把某一些課程唸完，拿到一個什麼學位，然後你就在那個行業裡面，更後來，你也會去過幾個事務所，然後履歷表上可以寫出很多東西，來證明這些東西你都會了，可是或許你可以到那個時候再回來想這個問題（像蝙蝠俠或悉達多王子在享盡兌現了榮華富貴太多之後，再想想到底想做什麼？或「人生」是什麼意思？）……
那就是：到底學「設計」這件事情對你來講是什麼意思？

是『挫折』。」「在和我深談之後，他的作品全都變成了一些極端無恥但很自我很厲害的東西。」「哪怕是會引起藝術家的精神危機，我還是必須對他們用劇藥……讓他們重新再發現自己本身質樸純粹的那部分。」「很遺憾地我認為：在藝術的世界裡沒有辦法培育藝術家『成長茁壯』，因為藝術的消費者，是娛樂中毒的現代人們……」

（拾）

在他的以「為什麼我的畫可以賣一億？」為標題的書的可笑前頭。
我應該忘記我那停留在紐約的對村上隆的餘緒的。
在紐約那一年邊看漫畫邊哭泣的村上隆和他在那裡在那時候的哀傷早就消失了。
我不再同情他。

（拾壹）

村上隆的顯學的可笑，一如他所說的關於展覽的看法的可笑：
「如果覺得看的人無法理解『超級扁平』的概念，那就將展覽會設計成可以作為普普風的入口來看，……引導人容易進入其中，並且不只一個，而是應該準備很多個入口，甚至必須設計無法簡單逃走的陷阱或娛樂。」

我想，對村上隆而言，或許「藝術」就是他設計成給別人也給自己的無法簡單逃走的陷阱或娛樂。

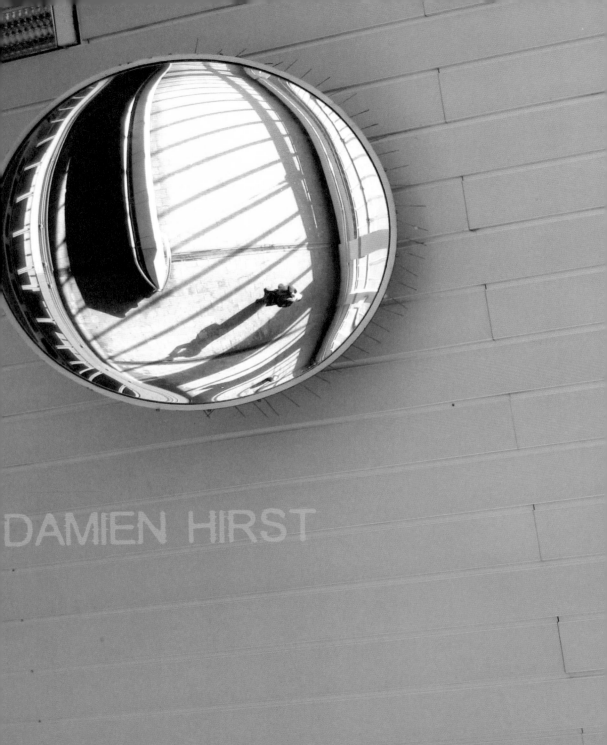

DAMIEN HIRST

達米・赫斯特
有人瘋了，有人逃了
關於當今最貴的藝術家

我一點都不在乎他的作品的最昂貴最爭議或因之的令人著稱，一如我一點也不在乎他的作品的最殘忍最血腥與因之的令人噁心。

但我始終記得每一個他作品的灰暗幽微的迷人，一如我們小時候在天黑後路過小學生物教室福馬林氣味中偶然偷看到某些解剖間某些半腐爛動物屍體標本的心悸而心動。在冷血中彷彿可以閃現出某種詩意，某種手塚治虫怪醫秦博士式的既冷酷又同情，某種在絕症前面對肉身壞毀面對「活著」這件事往往如此荒誕的狂亂與感傷。

一如我始終記得電影《入侵腦細胞》引用他的作品而變成片中殺人狂腦中幻想裡一匹馬在迷宮暗室中當場被切成十多塊放在分開的玻璃櫃中而仍活著的畫面，那是多麼貼切地勾勒出赫斯特作品風格的乖異：如此疏離地既殘忍血腥又神祕瑰美。

或說，更像極了也是來自英國的彼得・格林納威電影或Alexander McQueen服裝設計秀式的懾人，某種逼近這時代類哥德風殘虐華麗主流的動人。

（壹）

當近來全球的藝術圈注目於赫斯特的「為了上帝的愛」（作品是一個以人類頭骨重現，貼著8601顆鑽石共1106.18克拉，大約價值1500萬英鎊的鑽石被使用，這是仿照十八世紀的頭骨，但有真的殘存的那人一部分的牙齒在上頭⋯⋯），在2007年8月30日，這作品拍賣了5000萬英鎊，創下還活著的藝術家的作品的最高紀錄，但我想到的是很久以前一個評論家為他寫的一段很貼切註解了這作品卻很少被注目的幾句話：「赫斯特的作品是一個對生命與死亡的

改變 為什麼現在那個問題現在才找到你？

每次我跟人家講我的問題，然後好像他們都會給一些解決的方式，或只是說我哪裡不好，然後要我改，要我去試試看，可以大概是這樣子。但也不知道我到底改了之後去做就會比較好呢？或者，也可能我已經用改變的方式去做了，但也好像沒有比較好？

那就不要改變（你又不是阿甘！）。沒去做有時也沒有比較不好（有時當當阿Q也不錯）。你昨天晚上問我的問題是說，「我覺得我自己有問題，那這問題要怎麼解決？」然後我跟你講說，「不要想要解決那個問題，你應該想的是，為什麼現在那個問題現在才找到你？」

歷程的檢驗：在他的反諷、他的虛偽和他的慾望中，我們必須被動員而與自己的心理的疏離感和生理的朽壞感談判。」

（貳）

其實，我最喜歡的，反而是他在很年輕很沒名時所策劃一個自己也在內的展覽的名字，叫做「有人瘋了，有人逃了」。
這句子很像他也很像他的作品所面對這個世界的態度。

因為，他總是會用一句像詩般的句子作為標題，和展覽的殘忍與血肉模糊往往無關；但卻迂迴而疏離地註解了作品的某種（在觀念或隱喻中）更抒情或更尖銳的可能。

諸如：「出入愛」（菸頭、盆栽、變成蝴蝶後會黏在畫布上的毛毛蟲），「孤立的元素因為瞭解的目的而游向同一方向」（在櫃上放了許多的玻璃盒中醃泡的魚），「離開族群」（一隻醃泡的綿羊），或「媽媽和分離的小孩」（一頭母牛和小牛切割成一系列單獨的切塊放入等大的玻璃櫃中），「兩個在幹兩個在看」（腐爛中的母牛和公牛），最著名，當然是「在活著的某些人心中死亡的肉體的不可能」（在玻璃櫃中放進一隻巨大的鯊魚）⋯⋯

（參）

其實赫斯特得了英國最知名當代藝術特納獎的這作品，有評論家認為：虎鯊泡在一個甲醛的水槽中，是虐殺人類的也是被人類虐殺的標本，既是一種新的狩獵獎盃、也是一種對極限主義式物體的膜拜。

我更印象深刻的卻反而是他的另一個更尖銳的「1000年」：那作品是在其中一個大玻璃櫃裡放著蛆和餵食蒼蠅引發腐爛的牛頭。因此，在培養皿式的密室中創造了一個活的真的生物週期，牛頭蛆變成蒼蠅，牛流出的血變飼料……形成一個真實的生命的循環。

針對「1000年」那作品的血腥，有評論家攻擊他「這1000年以來，藝術是使我們走向文明化的力量，但今天赫斯特的醃漬羊和糞床威脅我們將又變回野蠻人」。
但我好喜歡赫斯特的這種野蠻，及其威脅。

（肆）

他的這種野蠻作品分為三類：（一）往往會有標題指涉醫藥化學暗喻的彩色點油畫類，（二）往往會有貨架展示多種收藏的手術工具燒瓶的裝置類，（三）放入死的或解剖過的使之保存在甲醛的懸浮於「死亡狀態」的牛羊或鯊魚……的玻璃缸類。但現在卻都非常昂貴。

但這些野蠻作品的變昂貴當然和英國最知名的當代藝術市場的收藏家沙奇當初的炒作有關（雖然他們現在鬧翻了），使得這些「展覽從『活的動物的死亡歷程』到『已死動物的醃泡』的誤置與誤解」的觀念藝術作品的怪，變成當今形式最惹眼卻增值最快的收藏家追逐的拍賣新寵。

（伍）

有更多的藝術評論家也跟著專注地研究並背書起他的野蠻：「赫斯特的作品在

更根本　很需要人家告訴我怎麼樣才叫做「設計」

二十年後的現在回來想這個東西，就是我最近一直在回想我在你們這個年紀的時候的事情，其實我曾也很需要人家告訴我應該要怎樣才比較像一個「設計師」，或是怎麼樣才叫做「設計」，或是怎麼樣才叫做一個好的學習「設計」的過程、方法、或角色？或是我應該要把我自己改成什麼樣子，才會變成一個比較好的「設計師」這個角色？……的所有煩惱（又不是去相親！要想怎樣才會變成一個比較好的「配偶」這個角色的煩惱！）。

可是我後來突然發現，其實，更根本的問題是：「你對你自己的了解」有多少？（其實，就像塔羅牌也可以自己算，你知道吧！）也就是說，如果你是你自己，那應該要改變的，不是你學會那個圈圈的人講話的方式，或是你學會某一些技術上的養成，改變不是從你自己改變別人，而是你換一種角度，改變一種態度，用你在「設計」裡的成長，回來重新來看待你自己。

於掌握一種距離，一種會使肉身驚嚇的特寫。」「他快速而輕易地搬弄並反映當代生活的變遷。」「他的重要作品總可以在創作的過程飽含神祕感。」「他知曉藝術的極其簡單與極其複雜。」「他的藝術是直接的但從不空虛。」「像他把這世界尋常的東西弄得看起來那麼美麗，這些作品將其意義平民化了，操作起來像流行歌曲那麼簡單。」

但這些文謅謅的背書，相對於他既殘忍血腥又神祕瑰美作品的使觀眾「有人瘋了，有人逃了」的野蠻，顯得如此虛弱而蒼白。

（陸）

有評論家認為：他的野蠻是因為他深深瞭解英國另一個畫風以扭曲模糊殘暴著稱的大師培根，甚至赫斯特曾公開承認他是從培根那裡學會了這種恐怖的，學會他密室恐懼症式的作品的奇特駭人。

如果說他是某種意義上培根的接班人，或許是他為培根油畫畫成的內臟式扭曲又強迫的圖像觀念提供另一種具體的存在，在雕塑與裝置作品的形式中⋯⋯（尤其是「1000年」）並將藝術傳統中地位很低的動物肖像畫裡更原創地把這種懾人放大，放入現代、放入日常生活、放入現代辦公室或雷同的尋常地方現場的無辜。

（柒）

赫斯特現在做一個作品是用一個「工廠」的規格在思考，如同當年的安迪·沃荷在紐約著名的或文藝復興時代教皇國王御用藝術家才擁有的古工作室規模式

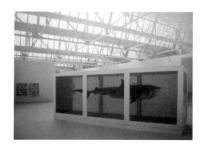

的巨大。

他的野蠻更大更駭人了。

（捌）

在2002年9月10日，赫斯特就911事件接受BBC訪問時，他說：「911這件事，像是一種藝術品，……當然，它在視覺上是驚人的，在某種程度上他們所完成過去無人曾想過可能的這事是一種成就，尤其是對一個像美國這麼大的國家，因此，從某一程度而言，他們必須被恭賀。雖然很多人羞於如此，雖然這也是一件非常危險的事。」

（玖）

我持續地喜歡赫斯特的這種野蠻，及其威脅。

一如，他承認他在從1990年早期的十年以來，一直有吸毒和酗酒的問題，他以他粗野行徑冒犯的動作著稱，包括在記者前把香菸放在陰莖的末端。他媽媽說事實上他很年輕的時候，就失控了，一直出事，甚至有兩次在店裡偷東西被逮捕。

一如，他出了的那一本以極凶狠批判著名的自傳，書名卻是：
「我想用我的餘生無所不在地與每個人生活在一起，一對一，老是，永遠，現在。」

一個人　只有你知道那個爛的味道

可是我好像又有一些時候會很不習慣一個人，我在某些時候會特別不喜歡自己一個人，然後會覺得自己非常的憂鬱，如果我都很習慣一個人，那也就沒差……可是我覺得害怕一個人，我覺得那比較偏向孤單，就像在一群人裡面你會覺得不搭軋不能融入他們的話，那也只是一種孤單。所以說不是一個人或是很多人的問題，而孤獨的話對我來說可能就是在自己內在某一層面完全爛掉，然後只有你知道那個爛的味道。

沒有一個人可能從頭到尾都是自己一個人（就算是「魚干女」或「宅男」也不可能啊！），不管你習不習慣……
但我知道那個爛的味道，真的。

恐ろしいほど十鑑人

傑夫・昆斯
關於「媚俗」的紀念碑

一如1991年他與義大利脫星議員「小白菜」史脫樂結婚並推出引起最大爭議的「Made In Heaven」系列作品，因為直接地公開展示他與小白菜的性愛照片、畫作，以及以兩人做愛體位為主題的大型雕塑的太過大膽……JK完成了他最「日常」最「賤」最「用過即丟」式的反映「我們『這個時代』長成這樣」的「媚俗紀念碑」的作品。

我老會想起JK，因為今年夏天去看的威尼斯雙年展。

那一回，我在很累很忙地走完展覽場的幾天的疲倦後，坐船準備回旅館，就在經過老運河邊，本來是兩岸的巴洛克建築的優雅古典，這城最著名的風景，但繞過一個河彎，眼前出現了JK那怪作品，現在想來，實在很難明說那時候那種心情：在黃昏陽光折射河水與古窗面的迷離中，看到那亮紫氣球狗的巨大金屬雕塑站在老舊的建築與庭院前，那麼惹眼，那麼炫麗，使我的目光和船上其他觀光客都不由得被它吸引住了，雖然我腦中仍然不停地翻轉而質問著自己：「到底，我是被激怒了還是被啟發了？我是被取悅了還是被嘲弄了？」

但，事實上，就算我已被那些所謂前衛所謂深奧的作品所折磨了幾天了，但看到那巨大「亮紫氣球狗」近乎愚昧近乎童稚的炫麗時，我仍有種「心中某些『很深又很深的什麼』馬上被捉住」的感覺，有種「原來我們『這個時代』長成這樣」的感慨……那是我第一次那麼逼近地感覺到他那些「媚俗的紀念碑」、「壞品味的圖騰柱」式作品的奇怪但又貼切我們這個時代的寫照的令人難以釋懷。

（壹）

我看著YouTube上找到的英國創作歌手Momus所寫的名字就叫「Jeff Koons」

氣味　找出自己的鏡頭

五月看完西班牙導演的《安娜，床上之島》　我在戲院裡醜著臉為某一種氣味掉眼淚　抽抽搭搭之餘　又是好生氣　和心裡的震動交錯讓我掉下更多更哀傷的水份　知道我能不能找出　自己的萬花筒　是自己的鏡頭　這類的意涵

你哭了，奇怪，那電影我看過的，但一點也不想哭，卻反而會想笑。

大概因為我最近十年就活在女主角從山洞素人被選去待的那種藝術村裡。在怪城市的怪房子和一群怪藝術家在裡頭表面上創作但順便鬼混淫亂體驗人生（或前幾世的）更深的活過的麻煩一下。

那種氣味，老不太乾淨，但很好（其實也像在「惡靈古堡」裡啊！不打僵屍出不去……那麼地激烈）。

你該去那種地方鬼混的。而且越久越好。在那裡，你一定會找到自己的鏡頭（很辣或很瞎或很傷或很兩光……都可能），而且不用機器甚至不用拍就會找到。

的這首歌，也有種雷同的難以釋懷。那是1999年他委託Momus寫了一首關於他自己的歌，並收錄於Momus的Stars Forever專輯中，現在已是YouTube上關於當代藝術被點閱極高的短片。

Momus的音樂有種雷同JK近乎愚昧近乎童稚的炫麗，但在那部網友自製的MV中，則更多令人未曾意料的像廉價MV或KTV早年粗糙伴唱帶式的影像，但其實主要內容卻有許多與歌詞相對應的JK作品畫面。在一幕幕俗豔又可笑的怪異，我仍會想到「原來我們『這個時代』長成這樣的感慨」，而且，在這裡用更既高科技但卻更新更淺的而且更容易窺視的方式出現，這種在形式和內容上都更不經意地「俗」不經意地「玩弄」的接近JK的方式，事實上也是更JK的。

（貳）

我喜歡歌詞中某些很俗很假的一如「藝術能幫助你擁有更好的一天」的既激怒又啟發、既取悅又嘲弄的「詩」般的有意思：

他帶來了令你愉快的東西／一隻用鮮花做成的巨型小狗／一隻像是氦做成的布朗庫西雕塑的氣球狗／巴洛克與洛可可，路易十四（路易十四／路易十四……）；他帶來了令你愉快的東西／一隻用鮮花做成的巨型小狗／一隻像是氦做成的布朗庫西雕塑的氣球狗／巴洛克與洛可可／路易十四／籃球漂浮在巴伐利亞／迎接一隻心滿意足的豬／牠的每根毛都是義大利工匠手工雕刻而成／陶製的麥可‧傑克森與戴假髮的「泡泡」。

一盒我們賣給早晨的早餐麥片／一隻泰迪熊和警察用警告訓斥你／而在天堂製

造的一切都化為碎片／粉紅色與黃色的箭刺穿你的心臟／藍色與黃色的箭刺穿你的心臟／綠色與黃色的箭刺穿你的心臟／昆斯先生帶著箭魚！／把尾巴別在昆斯身上！／昆斯總統登上總統石像！／驢子走出來的克倫岱小徑／脈絡是你可以玩的遊戲／而藝術能幫助你擁有更好的一天。

粉紅豹來自短暫的領域／一則友善的廣告證言／一把第二帝國之椅，波提且利之髮／趣味市集裡的剪紙與你愛穿的衣服。每次那快樂與趣味一出現／就好似木星與火星一般遠／根據偉大哲學家的傳說／群星中必然出現巫醫／太陽王在群星中舉起手／一台吸塵器挺立在群星之中。巨大的氣球／麥片的湯匙／哲學家之王／六月的月亮／迪士尼卡通／早晨的太陽／傑夫‧昆斯。

（參）

說著「我總是無時不在思考我的作品」的JK最近的雕塑品「懸心」在紐約蘇富比以2360萬美元的拍賣價成交，創下仍在世藝術家作品拍賣價格的新紀錄。這顆心高達9英呎，重3600磅，是他號稱在十年內花了6000小時所完成的作品。而稍早前的佳士得拍賣會也以1180萬美元的天價，售出了另一作品「藍鑽」。但JK卻只說：「創作的靈感是很自然的過程。通常，我到處逛逛，接著被某個東西給吸引住了。我沒辦法先設定個目的或者主題去創作，但我可以遇見了某個東西而深深為它的特殊所著迷，然後作品的背景就開始發展了，我無法刻意地去發展些什麼。」但這都不是我對他更深入點的瞭解與評價。

JK的那些使我們瞭解「我們『這個時代』長成這樣」的「媚俗紀念碑」作品是重要的，他在80年代起就被當成為繼承達達藝術的「有反叛有爭議」的先鋒派傳統，而且他對更後來90年代以後才著名的年輕當代藝術家的影響是無容置

疑。JK不應僅僅作為無意義和陳腐的一個藝術流派的遺骸，他所引發或導致了爭論的「故意媚俗」作品仍在高海拔的藝術競技場出入，他那更加利用「太日常」「太賤」「太用過即丟」的創作主題（一如安迪·沃荷的湯罐頭）仍是作為80年代當代藝術運動在反對極簡派和概念藝術論的旗手。

（肆）

雖然，從80年代至今，他已不一樣了。從小就以達利當偶像的JK，現在已成為這個時代的達利。他們都那麼喜歡以「偶像」的方式來當藝術家，那麼清醒地操作並享用這種虛幻，及其效果。諸如我們「這個時代」所有最知名的藝術家們一如明星一如流行名歌手喜歡的飽受爭議。

但JK卻嚴肅地對訪問他的評論家說：「當個藝術家最有趣的是『作為一個藝術家的道德可能性』。身為一個藝術家，我最關心的是藝術對我而言是什麼？它如何界定我的生活？其次就是我要如何行動？一個關乎於我以及其他藝術家（廣泛一點還包括了觀者、藝評、美術館人員、收藏家等等）的藝術責任。藝術對我來說，就是『人道主義的行動』，而且我相信，不論如何，藝術的責任就是去影響人類，讓世界變得更好，這可不是什麼陳腔濫調。」

雖然，看到這些「藝術就是『人道主義的行動』」的陳腔濫調，我也又會有種「心中某些『很深又很深的什麼』馬上被捉住」的感覺，但我另外同時想到的，卻是早年JK曾在華爾街從事六年證券交易的身世，80年代起成名後，他在紐約蘇活區成立了類似安迪·沃荷「工廠」的巨型工作室，有30個助手，每個人都像工人被分配到不同階段生產他的作品；JK仔細地培養委請形象顧問公司精心塑造自己的形象，甚至登了整頁廣告在主要國際藝術雜誌以相片中的他自

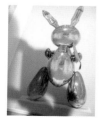 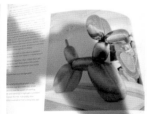

己為主題，得到空前的成功，那是當時從未聽過的手法。JK更後來因為一系列不鏽鋼材質的氣球玩具雕塑作品「Statuary」，以及1988年包含麥可‧傑克森與他的寵物黑猩猩「泡泡」塑像（世界上最大的陶製品）在內的「Banality」系列而聲名鵲起……那些極賣弄極無關道德的成名往事。

（伍）

JK説：「對我而言，作品的完整狀態意味著『不能被改變』。當在處理一件作品的時候，我永遠會盡最大的能耐去忠於原初的想法，不論是物理的或甚至是心理的都不能被改變。我試著去展現物件本身個性的明確觀點，舉個例子，如果你把某個害羞的人丟在一大群人當中，那個人的害羞性格將會展現而且更加明顯，我處理物件就很接近這樣的態度。我將物件置入一個脈絡或者元素，而這些將使得物件的獨特氣質被顯現出來，抓住物件的靈魂精髓，就可以有自信地出現在展場。」但他也不害羞地説：「我完全相信廣告和媒體。我的藝術和我的個人生活，是根據它們而來的。我認為，藝術的世界本身可能就是一個為了參與了廣告的每個人而做的巨大容器。」他太聰明了太「不能被改變」地操弄著我們「這個時代」喜歡的飽受爭議。

一如1991年他與義大利脱星議員「小白菜」史脱樂結婚並推出引起最大爭議的「Made In Heaven」系列作品，因為直接地公開展示他與小白菜的性愛照片、畫作，以及以兩人做愛體位為主題的大型雕塑的太過大膽……JK完成了他最「日常」最「賤」最「用過即丟」式的反映「我們『這個時代』長成這樣」的「媚俗紀念碑」的作品。

託付　可以為別人設計些什麼

某個程度上，我總覺得「可以為別人設計些什麼……」是種託付（像《怪獸電力公司》那種）。是種太重的責任。

（陸）

JK展出放在液體中的籃球、耐吉籃球運動明星、救生艇等現成物的仿製。今天的藝術評論多肯定他在藝術史的地位，認為他掌握到的正是80年代起，富裕社會裡不可抑制的消費戀物風氣。JK的概念性雕塑從不鏽鋼的大玩具「雕像」式的爆炸，然後系列「陳腐」，到這個被命名為「Puppy」巨型植物雕塑，將樹叢修剪成43呎高、40噸重、還裝飾了許多花朵的白狗梗犬形狀，被畢爾包美術館永久收藏於門口，和法蘭克．蓋瑞設計那花般美術館建築式的爆炸相互比鄰相互爭鋒，可以說是「我們『這個時代』長成這樣」的最高潮了。

（柒）

JK被藝評家歸類為新普普（Neo-Pop）或後普普（Post-Pop）藝術的俗豔王子。評論家描述他「開始創作之初，他就找到他的出路，他認為在資本主義時代，藝術的歸屬在於完全脫離傳統角色，融入尋常生活中，因此他乾脆省掉中間過程，直接把藝術當成生活用品創作。他用現成物的俗豔美感取代歐洲傳統的貴族式華麗，他取「時尚君王」法王路易十四為華貴典範，卻尋求品味的俗世化，藉以代表美國文化與歐洲切斷臍帶、顛覆高尚與大眾文化之區別。」

但我想到他自己說的在翻譯軟體翻出來的這段翻壞的話：「義大利女子會是一個象徵，藝術家追求美的享受、鮮花、將藝術被用來顯示優雅和力量的錢；路易十四就是力量，利用藝術作為一個獨裁的手段、巨魔、象徵神話。……以得到更多或更少的具體藝術被用來作為一個象徵或代表某一個主題是發生在藝術：如醫生的喜悅，一個象徵性的藝術；兩個孩子，道德在藝術；兔子，幻想藝

術。」這些句子似乎更混亂更媚俗地不精確，但卻反而更接近他「新普普或後普普藝術的俗豔王子」式的幻想。

（捌）

Tom Ford在紀錄片中帶觀眾探訪JK的工作室，介紹他擁有龐大的工作團隊，還和諾貝爾物理學獎得主合作，作品巨型且要求質感的過人……種種「媚俗紀念碑」式的描述……但，我始終只記得Tom Ford問他的兩個極耐人尋味的問題：

「若觀眾沒有你所說的把你的『媚俗』當藝術的專業背景怎麼辦？他們會怎樣看你的作品？」
「你覺得你的作品是藝術嗎？」

我不記得JK的答案。

困擾　我到底像不像個該學設計的人

我從來都不覺得我是個該讀設計或這類科系的人　就連我考上「設計系」以後都還在持續地懷疑著　國中的有一些朋友彈的一手好鋼琴看起來很厲害把妹很好用　那時我回家問我媽：你怎麼沒有讓我學鋼琴？我媽說：因為你小時候就長的就不像會鋼琴的人　這因果關係到現在我都還是很困惑我媽怎麼會有這樣的邏輯　但有時候想到都還會用這個蠢問題問自己：我到底像不像個該學設計的人……

我也一直被這種懷疑困擾，到底該不該學設計，或像不像個該學設計的人，就算後來我當了設計系系主任，別人問我這問題時，我都還是不知道怎麼勸學生不要懷疑。但我想到當年我也只是生長於台灣還戒嚴的「並不鼓勵懷疑」的時代的孩子，設計是少數可以偷渡一些「幻想」的入口。更後來自己做了很久的設計，也開始與解嚴後充滿幻想的學生一同作夢，並

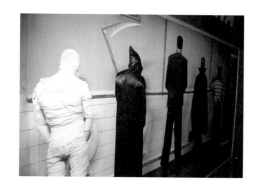

只能以此作為找尋「設計可以很厲
害」的可能，但我覺得作為一個負有
「懷疑」並帶著那「懷疑」生活至
今、將其深深鑴刻於設計之上的人，
是一種不錯的體驗。

不是長的像不像，也不是學的會不
會，而應該是自己內心最深處到底想
不想……（要像《超人特攻隊》的爸
爸超人那種想）。想不想將設計當成
偷渡「幻想」（雖然往往會生動地同
時笑和痛）的入口。

走是一種文藝腔的。設計也是。少女般。場景。收集三十六計的最後一計。不詳。

S　　　O　　　M　　　E

第參部分心事

T H I N G

BLOG

傾斜（壹）

「人世間美好神祕奧妙ㄉSEX……／有點變成野獸在花洩／奇怪還出現在中時ㄉ部落格@_@／請為下一代ㄉ小朋友健康教育著想吧！！」

對一個像我這種2002年去紐約才買第一台自己的notebook，還用手寫輸入軟體，還不習慣上MSN，上網還只為了工作，而且不會打PSP、不會打線上遊戲的人而言，blog的花洩實在太新太像野獸太不健康了……

去年夏天，因為我開始在中時部落格上寫一個作家部落格，因此發展出一種用臨床性的不得不，半厭食症又半強迫症式的態度，用以面對這數個月以來的開始了每天像自己看自己的病兼看自己的（這一則則讀者留言不都像診斷般的）病歷表的日子。

我的「寫」，一如我的不美好不神祕更不奧妙的人世間，都不免開始傾斜了。

傾斜（貳）

「不知為何／看這作者blog的回應像是到了病院探視／隔著病房的鐵柵欄，聽許多人說自己是多正常，不該被關起來的／實在有趣極了 」

但，即使傾斜是難耐的，我仍覺得blog不免以它得天獨厚的形式扭曲地片段地折射出這個時代的種種特徵。

傾斜（參）

「ha……顏先生抱歉，不過這篇我也真的看不大懂……可能是中文造詣不夠好，不過不管看不看得很懂，我想裡面的情緒多少是可以感受到的。」「不知所云就是不知所云，不必裝了。作家的基本任務是使用讓人看得懂的順暢的文字來表達清楚的意念。否則就只是胡言亂語。並不是不知所云就可以穿上一件國王的新衣，雖然我必須承認我們這個社會充滿國王的新衣。因為浪費了我的寶貴時間，得罪了！」

像我自己這種是以「詩的往往荒誕」當底層體質來著色而以「評論的往往苦悶」當老式渦輪引擎來寫作的作者而言，面對blog的讀者以邊看邊找地吃「迴轉壽司」在挑選的速度、或以暴飲暴食地「吃到飽」再消化的習氣來讀……我是必然被嫌惡的，雖然我自以為用色情小說式較甜的口吻來掩護自己「太荒誕」「太苦悶」的體質或許可以滲透進去的blog裡的語言，但顯然是失敗而沒被看見的，被看到的還是那較甜的部分而已。

傾斜（肆）

從「帶著一種被業餘讀者網路蟑螂糟蹋的大隱隱於市式心情的體驗」到「文學式微的時代對不絕如縷的殘微薪火的守護」到「新媒體新世代新語言新文體的高度亢奮競技場的實驗」（我還曾想過更自編自導自演地經營我的blog自己寫貼文自己寫迴響寫留言自己建連結網站……地將這裡當成一個劇場一個行動藝術式地玩）……我仍是擺盪的。

儘管我不像老派的文人那麼堅持自己的寫作題例、腔調來索引自己的風格的孤高，但我仍無法對不對盤的讀者更輸誠更熱絡地打招呼打交道起來……我始終沒辦法說服自己邁向那種最有人氣的部落格是有來店禮的可以送下載圖案、音樂……那種服務業式的殷切與可愛……

傾斜（伍）

我的blog在留言中被說成是下半身爛文學（「中時什麼時候變得這麼低俗？／一點美學也沒有／淪落到要以色情騙文章／真是悲哀」「我是一位高中生／看到貴報對外開放之這部落格竟出現如此情色的文字／覺得頗為不妥／畢竟這是個沒有年齡限制的開放空間／希望主編能為貴報自重／謝謝」），說成是淫蕩私小說（「此文中充滿破碎的性幻想或嘴砲罷了。ONS？台北的女人幾時不挑了？」），說成是異性戀敢肉身書寫的稀有動物（「不論快樂是否是生日／不論是天蠍的狠還是處女的碎碎唸／不論是筆或嘴砲／不論是同或異性戀／不論幾歲／不管真情假愛／我都看到哭了。／你說／像《2046》裡那個梁朝偉，他的良心在《花樣年華》就用光了。／原來是這樣啊，我看這部片時所感到的不安是這個。」），說成是村上春樹式的文藝少女的性幻想（「看了那麼多篇你

虛榮 太過恍惚太過虛幻的一些對於設計的印象

我常常在想當初我如果沒有來學設計我現在會是什麼樣子 對於那些太過恍惚太過虛幻的一些對於設計的印象 我只能說在最開始的時候我並不是真的很了解設計 我一開始想要學的設計就是 我就是太過虛榮太過想要他人的認同 想要紅得太徹底 所以對於那些好像秉持著自己是設計人而不屑一些人世間的什麼 而覺得很羨慕我承認我之前頭腦就是那麼簡單 有時候我覺得我愛慕虛榮得令我自己也厭惡我自己

虛榮也不見得是壞事，也沒有人一開始就很了解設計。愛慕虛榮有時是很容易進步（像《魔鬼代言人》裡跟撒旦學打官司的天才年輕律師……「愛慕虛榮是我最喜歡的罪」演撒旦的艾爾‧帕西諾對鏡頭說！）。入門所有行業都需要偶像！喜歡「安藤忠雄」總比（不知道「設計」可以虛榮在哪裡地）亂喜歡「蜘蛛人」「鋼鐵人」什麼的好吧！

寫有關性愛ㄉ東西／這篇寫的最真實／至少文字／帶領我到還可以想像的範圍之內／請問你對20幾歲的女人會有幻想ㄇ」），或只是A片或成人網站的同路人的文案（「『我真的真的很討厭你的部落格』／我同意／你【or妳】到底要表達什麼？／很另類？很前衛？／或是很性冷感？／或是？／你根本無性經驗？／你的內容只像是低俗的日本A片。」）

……

傾斜（陸）

我或許可以用某種川久保玲也出泳裝泳帽、山本耀司也做護腕護膝、GUCCI也出狗鍊、PRADA也做圓規……那種偷用核子動力潛艇的引擎去做電單車的心情來面對blog的「寫」。但我擔心的是像一個一生都致力於相撲的橫綱……那作為畢生修煉與全然敬業的巨大肉體身軀……若走出道場而走錯走進庸俗人間就往往只會被尋常的人們當成一個死胖子或減胖失敗的傢伙之類的尷尬。

傾斜（柒）

在「寫」上，我本來就會刻意閃躲太聳動太理所當然的題材或至少是選擇對其保持距離的寫法的，因為那太容易被一般讀者誤解，但經過blog裡的這麼多紛亂之後，我才更意識到這不正是作家和blog外真實世界溝通的方式也會有的必然困境，不論他將取什麼樣語言的策略與姿勢。都還是有環伺的埋伏。

「我不認為自己是道學先生／也不懂散文與色情短文的界線／我知道這是你的私人空間／瞭解眼睛生在我頭上／手腳裝在我身上／我擁有相對自由的意志決定哪個網站我要上／所以應該知道要尊重你個人的言論自由／以保有我也擁有

找到自己　將這種「銳利」先存起來。但要偷偷的

讓你用「設計」而「找到自己」（像《刺客聯盟》裡練子彈轉彎來「找到自己」也可以）的這件事本來就是銳利的，傷人傷己。連在練這種銳利都覺得要有十足的準備才有氣力來燒。你只是太不習慣。像殺手，一定不能露臉的。
後來習慣了的你只是會將這種「銳利」先存起來。
不能讓人發現。
要偷偷的。

相等的言論自由／為了體現我所擁有／我決定告訴你／我真的真的很討厭你的部落格」

「這個版的迴響真是我今天看到最搞笑的東西了，讓我大笑了好久。罵人可以罵到這麼好笑，也很有娛樂價值。版主真的很大量呀！／老實說，我覺得這篇是這個情色系列（？）裡面寫得最好的一篇，先前的那些，不瞞您說，我也不大看得下去。」

「這個時代真奇怪，看不懂別人文章的時候不會反省自己能力有問題／倒反說是別人的寫作有問題／文體本來就是作者經營的風格／在世界各國都有知名作家刻意採取難讀、扭曲、變異的文體來寫作／不喜歡，沒程度，看不懂，就去挑簡單的文章看，沒人擋著你。」

我該寬心還是辯護還是勸架呢？

傾斜（捌）

我的態度是矛盾的，我的年紀應該還不是電腦白癡，但我的「數位化」卻還停留在船堅砲利的初步階段困難，還沒進入更裡頭的「駭客任務」般人生觀被完全內化插頭化的──養成麻煩。

因為在blog裡，沒有淑世或文以載道的累，也不會有真的要去革命的忠貞，blog的比私小說更私，比心情日記更心情，比大學小社團留言簿更碎碎唸的留言的體質更碎，用美眉自拍用熱話題燒火用A片女優貼圖用好友灌水衝人氣。
我的防毒軟體般的老派辛苦文學觀並不能讓我倖免於這種純開心或白開心的病

毒糾纏，而卻常在仍然中毒當機的同時，讓我想見識的blog的少有生猛好作品都也被當成垃圾郵件般擋掉了而看不到。

或許我把blog太當大驚小怪的事了，那不過是我自己往往對新的東西的過度熱情與好奇。「blog對你真實生活的影響是被當成一個痛處，因為太入戲了，好像被下降頭。」我的自稱3C敗家子的朋友安慰我，對寫的旨趣或講究從來就不是blog最關心的。

傾斜（玖）

像天使的號角……不相信上帝的人們從不覺得害怕，正如他們也不相信天譴的。

因為不信就不能再純真的blog卻因此是提供更好道具更好裝備地上膛上場的開心，在「寫」上頭，只玩自己的鳥與戰鬥，按不平摺不完的皺褶般依攻略本式地設定遊戲不假思索地進入自己的開心。遲疑而不容易開心的我因為是來得遲了，看太多從電視到電腦的出現，從LP到CD到MP3的出現，從DOS到WIN的出現，從去電腦中心上機到PC的出現……的我不免是太舊的機種而玩不太起來了。

我還沒意識到blog提供某種更好的「歷史困境般的暗示以及干擾以及因之的測試」那種玩法……使自己必須測試自己即使彷彿被淹沒於舊的信仰或傷而動彈不得了，也必須想辦法發育出新的器官來應對進退般地在新的（blog）時代活下去。

傾斜（拾）

我能自憐自艾地說blog只是一種文體而不是文學來自欺嗎？在這裡，所有的修

花力氣　知道是為了什麼而真的才花了力氣

每次只要一聽到你講花力氣這件事情。就會覺得花力氣這三個字是我很喜歡的。如果我沒有進來「設計」這裡面我不會知道花力氣在這裡這件事是什麼意思。或許更精準的說應該是花力氣在這上面是為了什麼。而也會因為知道是為了什麼而真的才花了力氣。可是很遺憾的其實說來說去都是為了自己而已。不過是為了自己的一些像是熱血青年漫畫或者是小丸子的一些什麼。我也說不上來。

你指的「花力氣」比較像（中世紀的僧侶或《星際大戰》的絕地武士那種養成的漫長）disciplined這個詞彙，意思是在措辭、舉止及學習方面都受到「設計」良好訓練。但大多的「設計」達人都不是接受過disciplined的那類人（像尤達大師或像哆啦A夢都算）。每個人的性格，決定了希望跟隨自己所喜歡的學習方式（是風忍還是火忍，是劍宗還是氣宗，是狼人還是吸血鬼……都不一樣吧！），試圖記住那種修煉的所有話語。

辭、節奏、形式、體例、腔調……不是都變了都走樣了。

從「向拉斯維加斯學習」到「向迴轉壽司學習」的寫的美學與寫的倫理學式的移動所帶來的陣痛……看來是無法避免的。

所謂blog「文字要低調才能和影像圖像或跨媒體聯結進入肉搏戰」，「故事情節主人翁都不能太深太沉太遠太難懂」，「『讀』的輕薄是一定要的啦」變成種種太早世故的訴求，其實只是使我在其中不得不從多年前寫第一本小說《老天使俱樂部》時代的老派文學的講究高密度刁鑽文字在其中溶解、移動、改變體質般地被稀釋而屢敗屢戰……像一種天譴。

一如，我這篇為難作者與讀者的太用力於半評論半分析的文章，放進blog裡也只不過會被當成是身材不行還不用心瘦身還埋怨調整型內衣不太好穿式的……笑話那麼冷的自我解嘲。

傾斜（拾壹）

勸我隨時想通了就可以關版離開的朋友這麼安慰我：有人寫的blog是完全不開放的，裡頭寫著病變、縱火、不倫、憂鬱症、SM、殺人……種種更深的不堪。像個密室，從來沒有人看過。

我是一個只接受自己所喜好方向之「設計」修煉者，邂逅了若干設計「上忍」，實在是很難得。我的「設計」幾乎修煉往往只是選擇自己喜歡的方式（不一定有老師）獲得知識，一直如此自由地生活和工作。往往身上還殘留著孩子氣，難以成為大人。
有時，就變成花力氣在不與麻瓜世界的權力或錢或人發生太深的關係，有時，甚至就不冷血也不熱血，只想選擇小丸子那種的「不花力氣」的方式地「花力氣」。

CALLIGRAPHY

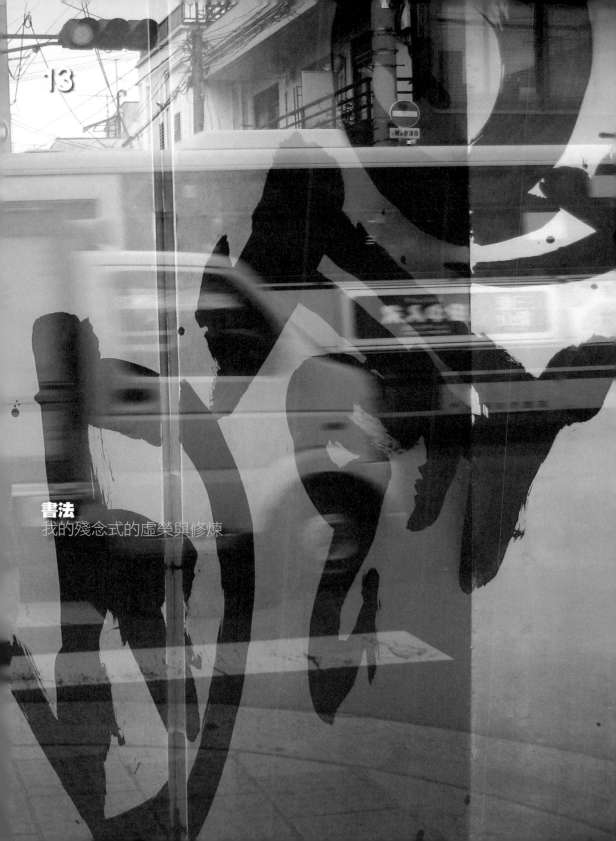

書法
我的殘念式的虛榮與修煉

虛榮（壹）

我在紐約MOMA／PS1當代美術館的駐館創作時遇到過一個韓國藝術家，在開放參觀她工作室時，她展的作品就是邀請所有的各國來賓，看著她從書法帖摹寫的四個巴掌大的字，也用毛筆在宣紙上照樣寫下來，然後將那些歪歪斜斜而他們也不知道是什麼意思的「大字」，一大張一大張貼在她的工作室牆上，橫寫於長幅白紙的四個黑字在白牆如此貼法……我不好意思跟她說，像極了靈堂的輓聯。

那一天她也邀我過去寫，我問了之後才發現，她雖然學了一點中文，但也不知道那四個字是什麼意思，「我只是覺得好看！」她不在意地說……
我告訴她那是魏碑裡最有名的《張猛龍碑》裡頭的字，而且那「守張府君」是上頭碑文標題名「魏魯郡太／守張府君／清頌之碑」切開個別三行四個字的中間一行，她取的這四個字單行讀的話是文意不通的。

而且，更糟的是，這碑我練過，所以那些別人寫不出來的有刀法的筆劃我可以寫得很精準很熟練，「我是這裡頭唯一知道這是什麼字什麼體什麼意思的人，那你希望我怎麼寫呢？」她一點也不在意我的自以為是的半開玩笑式的挑釁，卻從容笑著回答：「那，假裝你不認識這四個字地寫啊！」

突然……我愣住了好久，也因此而想起了「到底『書法』是什麼呢？」這個更根本的問題。

虛榮（貳）

書法是什麼？對我而言。

想太多　我只是該死的多愁善感

你不要再說我太過浪漫太過感傷太過多愁善感。因為你自己也是。我想學的還很多。至少我想要可以為了自己想要的東西努力。或許我還想要更會說話，不過那不是只有簡單的是口才這件事而已。可以做到自己想要的事可是也可以讓場面很好看。我頭腦不夠複雜。我只是該死的多愁善感。不過我覺得也只有在「設計」我才可以這樣囂張的過下去。繼續我的美少女裝可愛說掰掰的夢。
以後或許也沒人可以這樣聽我在這邊為了「設計」小事情就眼眶泛紅像你一樣。有時候太多感情不見得是好事。太多感情最後只會跟自己過不去。可是我現在又在這裡想太多了。可能還有很多我必須要克服的一些小心眼的事情。還有一些。很想要得到什麼。我知道接下來路還很長啦。

只被說成「太過浪漫太過感傷太過多愁善感」還好啦！
「『設計』變成了只是一種『贖回』」這種說法，對我來說，也算得上是不錯的理解者了。我因為太長時間在寫小說（像《神隱少女》般對「要回去要找到自己的『名字』」有很深的期待），有時會內傷到一如曾經歷過已難以回到真實的痛苦和心病。對於甚至確實無法回歸自己的我來說，想要

書法是小學年年代表全班參加五項全能比賽年年得獎的竊竊自喜的虛榮。

書法是年年過年時不用跟別的小孩去幫大人辛苦掃地擦窗戶而只是假斯文趴在桌上慢慢寫春聯的虛榮。

書法是從小跟鄰居去學被鹿港老師傅教被寄作品到日本得了書道會優選金銀銅牌賞幾十張獎狀而至今仍殘存式的虛榮。

書法是初中高中大學寫信給女孩比較考究比較體面的迂迴而很容易引她們注目的虛榮。

書法是當年還沒有internet時自助旅行在歐洲火車上拿自來水毛筆出來寫明信片而引起鄰座外國人的好奇詢問的虛榮。

但這些過去的虛榮，一如許多當年和我一樣迷過書法的人，都不免已是殘念了。

虛榮（參）

一個紐約專門代理中國藝術畫廊的老闆參觀我在美術館的駐館創作的工作室時，跟我說他有很多收藏家客戶雖然不懂中文，但有的是文化素養很高的企業家、醫生、律師，或甚至哥倫比亞大學教授。

他指著我牆上寫的有大有小有字很多字很少但都很混亂很不規整的諸多張宣紙上的書法說：「這種亂的還比清秀清楚的字容易賣，你的書法很好，他們一定很喜歡，愈抽象愈不規矩他們愈喜歡……」

虛榮（肆）

我因此想到我那很混亂很不規整的字是怎麼來的。

十多年前去洛陽去看龍門石窟時，才發現小時候我自己選練的《牛橛造像記》

回到「設計」，有時很困難。

那種「寫小說」近似「妄想症」式的痛苦的強烈。像已被附身過、已被拋向厄運，像在童年時有過被妖怪帶走在山上那裡過了三天（還是伊藤潤二困在漩渦夢魘式的可怕）。於是我有時對回到那必然「存在著現實感」的「設計」曾經有過很深的敵意。但「設計」對絕對妄想的抵抗所形成的那種「贖回」還是不賴。可以當最後急救的強心針（像MIB裡湯米李瓊斯演的K離開了總部又回去的那種「贖回」）。

已是「龍門廿品」中的最拙最怪最不規整的一個碑，也太自以為是了。

因為，到龍門石窟才發現有成千上百的窟也有成千上百的造像記的碑，上頭的更多品的魏碑字卻更拙更怪更殘破到往往不易辨識⋯⋯但對我而言，卻竟比「龍門廿品」甚至比那些隋唐名帖更有力更生猛更感動我。

雖然在我離開前也跟著去買了一張《牛橛造像記》的原碑拓本懷自己的舊一下，但卻從此對書法的字、碑的⋯⋯有了更多更不同的較拙較破較不規整的怪視野與怪想像。

虛榮（伍）

後來，我練《爨寶子碑》《爨龍顏碑》介於隸書楷書與魏碑的過渡的怪。練《天發神讖碑》介於篆與魏碑過渡的怪。練鄭板橋的六合體介於隸篆楷書過渡的怪。

我練更多過渡更冷僻的帖的怪，想寫出無古無今無來歷的字，想找出不同的書法出口⋯⋯

更在某些台灣中南部空地廢棄牆上寫著的斗大的「徵粗工」「越南新娘」半塗鴉半書寫的字旁徘徊不去。想著某些民間書法式的毫不在乎也毫無章法的「寫大字」到底可不可能是書法的出口⋯⋯

虛榮（陸）

但我在當兵時被一個那基地部隊中最大的指揮官找去為他寫書法時，卻是寫著最規矩的楷書，而且是規矩地最嫡系的顏真卿的字。

那是他從少將升中將的謝函，用來回大概一百多封各方寫的道賀的信，而且是

寫在用很考究的信封和印有他名字的宣紙用箋上。寫來的賀函也大都是用毛筆，也大都是將軍或各府各部會甚至總統府的高官。

那時的我才比較知道書法是什麼意思，在什麼樣的時候，跟什麼樣的人，用什麼樣的字，才算得體而講究。

虛榮（柒）

更早的當年，在為虔誠拜拜的母親生病時發願用毛筆抄經時，我不免在想：會因為我臨法帖臨得更像更好更傳神地得體而講究而得到更多的庇祐更多的福報嗎？

虛榮（捌）

甚至，那時我找到有些書法用品店裡有「心經的宣紙描紅本」更誇張，每一個毛筆字都要寫在一朵浮印的紅色蓮花圖樣上，整本的封面上頭寫著：「寫字得道」。

虛榮（玖）

我在台南念成大時，去看廟時會多看一點柱上的對聯，門上的匾額，甚至廟埕旁石碑的刻文……的字，和少數幾個可以一起談一起練王羲之《蘭亭序》、懷素《自敘帖》的同學在那裡大言不慚地批評：以書法而言那個碑寫得還好那個門聯寫得差……那是念建築系時和朋友去鹿港、淡水等古城去看古蹟時年少輕狂的跋扈與虛榮。

那時的勤練過各種名帖而虛榮的我們大概可以寫出任何看到的毛筆字，更何況是硬筆字，所以我可以偽造任何別人的簽名，後來我在一些擅寫毛筆的人或朋友身上也找到雷同的惡習，包括蘇東坡。

虛榮（拾）

但其實二十多年前大多的也在場看廟看我學老師胡亂簽名的其他尋常大學同學是不知道我們在高興什麼或嘲弄什麼的，而且也更是二十年後現在我教的大學學生所不知道的。他們有些連國小國中書法課都快沒了，高中週記也不用毛筆寫了……
甚至在很小很小就用電腦就上網就用MSN就也不再用筆寫字，更不用説毛筆字。

虛榮（拾壹）

有一個學生安慰我説，現在給美術設計用的電腦字體，不只是一般的華康類的楷、行、隸書，也還有更進階的大多名帖名書法家的集字而成的書法軟體，一篇文章的標題字可以用顏真卿的字也可以指定是《麻姑仙壇記》的字或《爭座位帖》……甚至，你可以輸入你的幾個基礎筆劃，到字庫，電腦就可以幫你整理出你自己的書法字體。
「但，那是書法嗎？」我心裡暗暗想著。

虛榮（拾貳）

我又想起在紐約的另一件關於書法的事，有一個美國藝術家看到我在工作室每天寫毛筆又理光頭，就跟我説一個她去日本禪院學靜坐的遭遇，她説裡頭最老

動機　設計能讓我學會什麼讓我變成什樣的人

也就因為如此依據別人的褒或貶來苟延殘喘地支撐著自己的動機　在我進來「設計」時也不帶任何期許在這個完全不曾碰觸理解的領域裡……而甚至強烈的懷疑「設計」是不是藏著什麼神祕訓練方式　能讓一個正常人變成不正常的人　或者是從外行人變內行　就這麼簡單　我強烈的懷疑唸設計能讓我學會多少　能用什麼方法讓我變成什樣的人

讓一個正常人變成不正常的人，像「吞劍人」像「空中飛人」很好啊！我常想在「設計」裡，可以有像「特異功能」那種「更神祕的什麼」將自己變成不被正常社會所信任的人，也很好，像狐仙或像妖怪。可以做出了自己被「更神祕的什麼」誘發出來的未知的東西，是很迷人的。「設計」像這樣以不正常的角度、不正常方法來進行思考，好。像《霍爾的移動城堡》裡的霍爾，像《魔法師的寶典》裡的魔法師……或甚至像《龍貓》，可以完全讓自己在這種想像力的「不正常」中從事「設計」的神祕訓練。

說真的，變成什麼樣的人並不重要，做出什麼樣的決定？什麼樣的「設計」？比較值得期待。

的和尚要求每天所有寺內的僧侶要坐在一個大禪堂裡寫很大的毛筆字，並以他
們寫出來的字來指導他們的修練，嚴格到近乎嚴厲。
但練的不是「書法」，而是「修行」。

虛榮（拾參）

我告訴那個美國藝術家我想到一個以前聽過的另一個大陸藝術家的作品，他在
河邊每天用毛筆蘸河水在石頭上寫日記，寫完但乾了就不見了……
如此一整年……

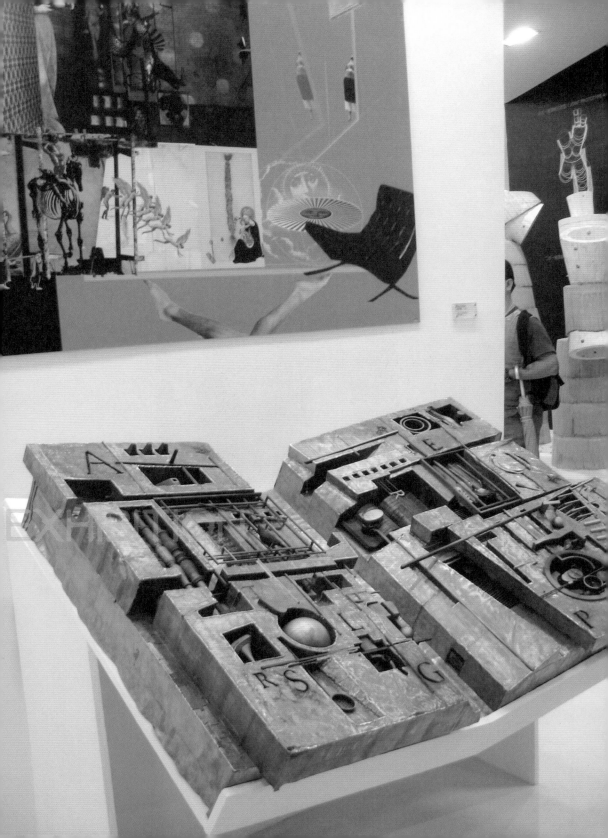

展
新一代設計盛大與華麗的感傷

我已經看了「新一代設計展」十多年了，還是需要提醒自己應該很小心又很窩心，因為每年還要跟新的大一學生解釋一次這個「場面」的無比盛大無比華麗的「幸」與「不幸」是什麼意思。

一整群某學校的某設計系學生出來遊行，他們動作粗野、誇張而引人注目，穿著怪異但粗糙的布套與裝飾，戴上某些染色的海綿塊做的髮型，用了很多顏色畫在臉上，但都同樣廉價粗俗而可笑，更可怕的是他們竟卻很高興也很有自信地在整個會場的走道上遊行，上頭寫上自己學校的名字，甚至大呼口號，像小學運動會的玩法那般喧鬧的百無聊賴。

有的在學校展場入口為了增加效果，準備了真人穿著刻意訂製的大型可愛卡通布偶和參觀的人拍照，有的是以不怎麼創意的創意市集的粗糙手工產品來兜售「一次買兩套可以打七折」，……更令人吃驚的幸與不幸是各個學校的學生用辦園遊會的瘋狂與熱情來拉客與叫賣畢業專刊及其周邊商品，「買一本專刊就送一張海報和兩包面紙」或大肆一同叫喊一如「已賣出第幾本已賣破多少錢」的激動與激情。

我始終記得某一個學校的某一個學生的一個畫面，年輕的男孩子穿著不合身而且太正式的襯衫和西裝褲，站在他自己設計的畢業作品旁邊，努力地對每一個來看的人一再重複地解釋：「這是一幅山水畫」，「這是從這一幅圖畫做成的一個洗手檯」，「這水是從鏡子的側面微凸起的一道溝中流出來的」，而「這水槽也是呼應這曲線而做成弧面的形狀」……

但我始終覺得是不對勁，我對努力「解釋」這件事感到不解，為什麼要學生在那種地方穿那種衣服講那種話來「解釋」那種設計，像業務員衝業績般賣力。

謠言　那些從來不曾親身經歷過的一切

更準確的來說　我對「設計」的了解或不了解　或這對自己抱持的期待與所能得到的　都來自於周遭那些從來不曾親身經歷過這一切或只是巷子口茶餘飯後聊天八婆謠言式的描述　「你知道嗎　學設計畫畫很強耶」或者是「學設計應該要學一些色彩的搭配吧」一切狗屁倒灶的荒唐描述都曾經讓我以為自己會變成這樣……的人　而這些事卻又在一切都還來不及反應同時忘了怎麼哭怎麼笑的短時間內因為自己的經歷而被瓦解　你該知道這些事有多荒謬　而我也從「做設計」後的這裡嘲笑以前的自己　值得慶幸的是我能暗自訕笑過去的自己　因我不再是他

當然也因為他那幅山水國畫，雖然是用水墨畫的還有捲軸裱褙，但卻仍只是很輕率很粗糙地畫成的圖。而那水槽和鏡子所做出來的洗手台設計雖稍有變化，但出水口與曲面的做法卻很像在某些保守的衛浴設備賣場所推出的那種「有設計到」但只有一點點不一樣的產品僅僅的「恰到好處」（更何況那整個「畢業作品」看起來就是之前發包給廠商施工的，並不是他自己動手在學校工廠中做出來的）；而不是一個應該因為年輕而更勇敢更大膽的設計學生用他的作品和他的叛逆來捍衛他的前衛。

雖然在十多年之間，台灣從我在教的時候才剛成立全國第一個設計學院，到現在一個小小的島已經有五十幾個設計學院（一如這同時所成立改制成的一百多個新大學），不免已面臨前所未有的那種招生競爭的炎熱化。甚至，有很多大學將原來隸屬於工學院或文學院的系所擴充增加，進而獨立成設計學院（由於近年「設計」比較受重視，而可以在「展」中形成媒體曝光和宣傳效果的）。因此每個大學就每年增加預算在補助他們的設計科系在新一代設計展這種每年才一次而且是全國大會師式的場面的盛大……，其實，這本來是很難得的，相較於其他傳統文理工商學院的環伺（相對於教育部、校方、國科會的資源的考核與補助的往往太過學術太過科技的既有傾向的保守），這已是這個島的「設計」這領域有史以來最被看重的時代了的稀有。

但事實上，在某些少數大學在致力開發設計作品的「進步」已接近到了國外知名設計學院（資源相對是比國內好太多地令人無法想像）的成色時的令人驚豔外，我仍每每在看到很多大學很多學生往往還很花俏又很青澀的作品旁，卻還看到有朋友親人送的署名卡片、糖果，甚至……西瓜，上頭寫著「才華很洋溢的某某要加油」「預祝畢業之鵬程好幾萬里」之類的祝詞句子前，才深深感覺到很多很重要的關於「設計」關於「美學」較深入較困難的小心與專心──和

你說的被八婆謠言式的訕笑而「格格不入」是一種好的逃亡者的課題（像《日巡者》或《夜巡者》那種課題）。由於以前剛開始我也只是憑依直覺只是以孩童遊戲般的感覺「設計」，所以當時懷有一種期盼──也許可以有一天轉變為能夠更加深入地接觸現實的人（反正不要弄得像Keroro軍曹那種下場就好），為了尋找「設計」updrade的地方而四處亂轉地以逃亡者式的參與現實，也總是荒謬的，但，也還算開心就是。

過去大學習氣的很土很台很老氣——比起來，並沒有太多自覺的在「態度」上的進步。

那些歐洲或澳洲或美國的很多有名沒名的設計研究所也同樣在會場有空間，但擺起攤位，卻是用來招生的（是生意而非作品競賽與觀摩……我們畢竟在全球的設計版圖裡仍是很邊緣的），招攬畢業生前往唸書爭取招生市場，或有些和設計有關的外國公司、廠商或品牌（甚至無印良品）也以新一代設計展作為他們的形象展的曝光地點，掌握其未來的客群，開發未來的商機……連「故宮」，也透過這個機會發表他們用「設計」來展現開發的館藏古藝術珍品的成果展，並用以和「新」的「一代」的創意作聯繫……，但這些都已是把設計學生當「消費者」而非「生產者」的新的「幸」與「不幸」了……。

整個「設計」在時代和產業和美學的基調是無可避免地全然移轉了。

這正是現在新一代設計展所代表的「設計的學」使學生的角色變成從「消費端」（像「顧客永遠是對的」般無限受呵護地予取予求）而不是從「製造端」（像舊工匠學徒的學功夫的無限吃苦都應該）來進入的全新面向的令我吃驚。

但這是幸還是不幸。

因為，我突然想起來，早年大學裡我的「設計的學」是在一個較封閉的工學院，是在一個南部的大學。設計養成是為了「解決問題」甚於「找尋自己找尋原創的一定要『個性化』的浪漫」，為了「型隨機能而生」甚於「只有風格品味才能定義定位生活」，那是在一個「因為觀念的貧乏而導致設計的貧乏」的時代。

不現實　我現在再也不想用人家教我的拿筆方法畫他們叫我畫的

我想變得很「設計」　可能是因為過去太傷天害理想回歸到正途比較令人心安但可能也令人更加快速的老化　我還是想學著畫一些畫只是當我現在再也不想用人家教我的拿筆方法畫他們叫我畫的那些桌上的石膏或茶杯與香蕉芭樂時　我還是想當個浪人　只是我已經知道那種過度浪漫的生活是太無賴的人才作的幻想　我想我真的需要學的是能為了把一件事好好做完而真正的用盡自己能花的力氣……

有一天，你也可能變成安藤忠雄或柯比意般地怪異，可以用這種「拳擊手」「詩人」般極端的形式，如此地過著「設計」的人生啊！
其實這是一種選擇，那就是更為謹慎地以虛構的形式（像Wii那種虛構還是玩得很像真的地好玩）來擴大、強調自己「浪人」式的不現實生活。

在那時代，所有的設計相關的大學科系，大多只有「評」，而沒有「展」。即使「展」也只是為了交代「作業的完成」而非「作品的發表」的……（其實至今有些大學也還是盲目如此的停留在那年代）

「設計的學」，在那年代，是一種即使不只像工程也比較像必然需要忍耐、妥協、合作……而且必須講究紀律相信工作倫理及其辛苦的學習（但，在那年代，學設計已經比戒嚴時代學其他自然或社會科學科目不同了，有著較多的評與論與涉獵與關心的入世的養成的熱誠與可能）。

但現在的「設計的學」有了不同的新的「幸」與「不幸」。

「新」不太再只是指「新美學」的所擁有自負「前衛」的必然叛逆，而大抵還有著指「年紀輕」的「新穎」、「搞怪」的必然好玩。

「一代」不太再只是指某「世代」該具有「精神」或「態度」地歷史分野斷代的嚴肅，而大抵還有著「同梯」、「同年次」的跨校跨系同學交流溫情的必然熱絡。

「展」也不太只是指「作品」的發表的堅持或重視的展場完整精準掌握的小心翼翼到無比隆重與自愛。　而大抵還可以是「電玩展」或「數位展」般的世貿產品發表的「辦活動」練習造勢推廣的行情與交代的衝業績式的必然地衝……

我始終覺得，關於這設計展的場面越盛大與越華麗就越令我感傷地想到「設計的學」在這新一代的幸與不幸。

依舊　不用擔心任何事情

然而「設計」有太多方法知道我們已經跟其他人不同了　有太多人跟我提起這件事　而我自己也知道自己能在這個地方是可貴的但很遺憾的是我還是這麼懶惰……
學「設計」後改變太多　距離那個時候已經有回不去的遙遠了　我太胖了已經開始漸漸要穿不下以前的瘦褲子了　我太老太悶對於以前的朋友來說　已經有太多無話可說懶得解釋的　我想變得有品味但我的臉還是這麼蠢衣服依舊如此窮苦寒酸樣

如果你想擔心什麼就擔心什麼。

談戀愛時，有些人擔心「他會不會娶我？」，有些人擔心「我會不會懷孕？」，有些人擔心「他到底知不知道『我在想什麼』」，但有些人只在擔心「是不是最近自己命盤突然出現了幾顆爛桃花星」……這「擔心」的等級是不一樣的。你知道嗎，就像「設計」裡，你在擔心「變得有品味但我的臉還是這麼蠢衣服依舊如此窮苦寒酸樣」的有沒有問題，跟在擔心「沒有靈感沒有心情沒有FEU」的有沒有問題，是一樣的吧！

想辦法（像打「魔獸」或打「天堂」的打怪那麼衝關衝衝看）去擔心「『設計』到底能做什麼」和「『設計』到底是什麼」看看。

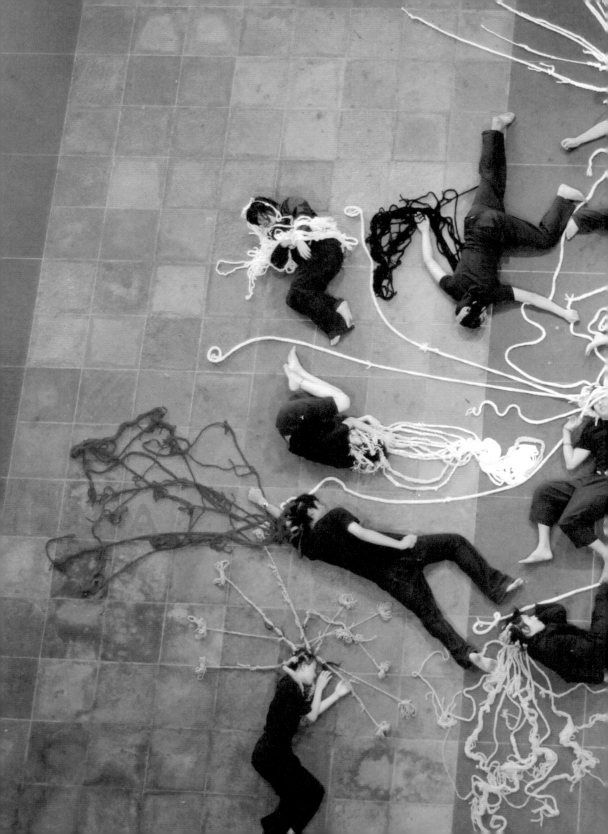

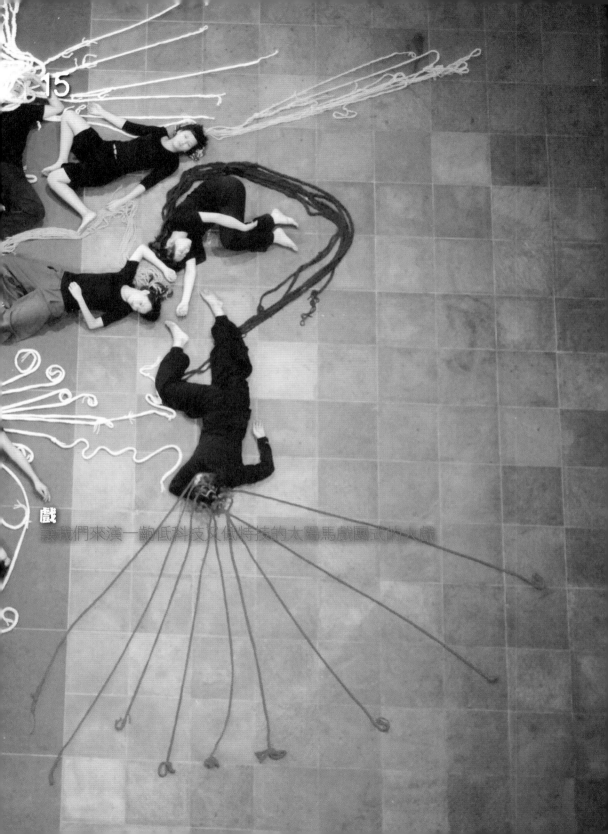

在我教的這個設計學校，學生在大一上學期最後要演一齣戲來當設計的作品發表，有四個老師帶四個設計課的組一起登台——叫做「大戲」。歷年來請過這個城市裡最知名的文人們（黃春明、林強、王墨林、雷驤、劉紹爐、張小虹、張曉風、陳雪、韓良露、陳克華、雷光夏……）來看戲，是一個奇特的傳統。

（壹）

我曾向學生描述：讓我們來演一齣低科技也沒有馬戲特技的太陽馬戲團的戲，演一種半默劇半舞踏式的MTV伴唱舞碼，演一種殘酷劇場化的偶像劇，或每個人帶自己會的樂器，然後用完全不對的彈撫敲吹的方法演奏，來開一個故意荒腔走板的音樂會（就取名叫做白帥帥大樂隊或黑喵喵歌舞團地芭樂式登場）。

或是，根本就不要演，我們也可以只是在台上站著，一直不動，三十分鐘時間到了之後才下台……

（貳）

我問這些大一設計系的學生，在成長的過程，他們對「戲」的瞭解是什麼？他們的過去和「演」有關的經驗是什麼？……
但通常答案是很可怕的刻板！（一如我問他們對「設計」的瞭解……所得到的答案的可怕）

例如：演兒童話劇的可愛小熊、小狗之類的天線寶寶式的裝可愛。
例如：在社團的帶動唱團康的炒熱活動時集體不知道為什麼就很high很容易哭

變成　我真的這樣以為過也算是一種期待過

我曾以為我會變成一個很會素描的人　我曾以為我會成為一個漂泊不定的浪漫設計人　也以為自己會成為穿著英搖風格T恤和窄煙筒褲的那種穿梭在每個週末創意市集的無賴　或是新一代設計展裡感覺很厲害但是不知道他的作品在說什麼的那種人　我還真的天真的以為你會把我變成那種台灣典型的所謂學設計的人　或者是自己大放厥詞在部落格分類惡狠狠的選上「美學設計」類的那種可以往自己臉上拼命貼金的人　可以在從前的朋友面前炫耀自己學了多少軟體學了多少知識知道101用什麼工法蓋起來的那種類似Discovery的科技大突破的建築達人　我真的這樣以為過也算是一種期待過

或許，「新一代設計展」應改為「新一代恐怖分子展」，大家提供自己的攤位，供年輕人進行「恐怖計畫」的訓練與觀摩與交流之用。這樣上Discovery比較值得期待。

出來的亢奮。

例如：啦啦隊或熱舞社式的更熱但也更根本地把身體當花瓶擺弄的演出。例如：更糟的儀隊或樂隊或甚至國慶集會用學生人頭排某某萬歲字樣的愚行。這些他們一如過去我也曾有過的關於「演」的（我認為荒唐但這個社會視為輝煌的）經驗是如此地不堪，但卻都已深深地銘刻在他們的身體上，揮之不去。

因此，在每年每次的大戲的「演」的過程都還花了好大好大的力氣將其洗褪。

（參）

「為什麼演戲和設計有關？」

設計本來不就只是跟舞台或道具或造型有關，只是跟處理戲的場景或視覺效果的處理「戲的背景」的另一行嗎？
我其實不太願意解釋，也更不願意提及更多可以反駁的典故……

諸如：包浩斯時代也曾以戲劇型式來發表作品，人穿著現代主義摩天樓建築造型的道具裝上場並自我陶侃地笑鬧演出……（畢竟包浩斯和達達主義那群瘋人那麼近）。甚至，這個更晚近的多媒體化數位化時代，有更多更前衛的設計也變成了和藝術和演有關的事。就像那些：比劇場更劇場的光怪陸離的巨星演唱會、時尚服裝秀、線上遊戲場景……到長得像動物也真的會動的建築、劇院、城市，它們也變成「戲」的主角之一而非配角或背景……。

諸如：在當代的更多的表演藝術和視覺藝術和當代設計也開始互相滲透而出現的新的美學型式流派：像行為藝術、聲音藝術、錄影藝術、多媒體藝術……等

等對「空間」對「演」甚至對更根本的「身體」本身做的實驗，中介於「設計」與「藝術」之間種種新的質疑與因之開發出來更多的實驗。

這大戲或許就是這種實驗。

（肆）

我已經在這個系教了十六年了，也每年都要跟完全新的學生安排演一次這大戲，那是一種像一再揮之不去的惡夢「13號星期五」式的重複折磨啊，雖然，最後總會演出極令人意外的戲的好看與驚人。
其實我對這個「演」的傳統，也不是沒有小心。因為我不願意整件事變成一種美國學校讓小學生啟蒙式的寓教於樂式的演（小孩演的時候，觀眾就只有同學和自己的家長），也不願意陷入某種救國團或社團常玩的感情交流的活動或熱鬧……

我們曾天真的認為我們會「設計」就是什麼都會，什麼都行，什麼都可以解決……可以調度。

其實並不是這樣的，只要一用力，就會發現，所謂劇場或「小」劇場是另一種專業。完全是另一種很困難的專業。只要一演，所有的困難都會找上來。

（伍）

他們演同學諷刺同學，演老師諷刺老師，有時就演我：諷刺我也不太願意承認的太凶、太過緊張、太過道貌岸然。

其實，看到這些反叛……對我而言，就像《王的男人》裡那群腦後有反骨到不斷嘲弄皇帝皇后淫行的戲班的冒犯，像《爵士春秋》裡那以舞以戲來邊登音樂劇大堂邊攀談而接近死神的試探。多年來，我在腦中翻閱……劇碼，他們歷年來拿出過刀、槍、電鑽……等等凶器，衝下舞台頂住設計課老師、系主任、院長……形似暴徒；或大剌剌地在劇中指桑罵槐地説哪個老師頭太禿、上課太凶、身材太糟、品味太差……

但在觀眾席的老師只能像被綁架地啞口無言或微笑以對……

那時刻的安靜真是令人心動。

（陸）

因為這畢竟只是一個練習、一門課的期末的作業的煩惱，我腦中閃過的卻是楚浮的《日以作夜》或費里尼的《舞國》裡的那種拍片演戲歷程的人的往往分崩離析的複雜與出錯的必然。

但事實上也就用這種「什麼都重來」「什麼都可能」的魯莽開始了。當然最後演出的劇，有的像鄉下穿的辣得莫名其妙的野台戲，有的仍只像鬍粉墨登場重演或亂演文藝腔很重很重的夾雜崑曲或套用老舞台劇的話劇，有的像鬍練壞的、不斷出錯的歌舞劇，有的更只是像街頭流浪藝人、雜耍、功夫叫賣……種種毫無章法地疊加、引用、搬演……的秀場。

但我並不在乎這些種種差錯的「魯莽」……因為在這些魯莽中，好像有些學生心中很拘謹的害怕與教養鬆動了，之後，和自己有關的「野」跑了出來。

148

野心　「全力支援」是不可能的

就相對於你的野心（在《赤壁》打曹操，或斯巴達《三百壯士》打波斯……那種野心），這個世界可能給你「設計」的幫助可能會有，但通常都不會有你要的那種「全力支援」的方式或程度，或是它來得都很慢。

你不可能要求那中間全部都是你要的人；或是你要到的那種品質，你可能要花很大的力氣去折騰、去修理，才能夠調到一個比較接近你要的狀態（更可能是《末代武士》或《精武門》那種……）。

你知道你剛才讓我想到米開朗基羅這一生度過的那些事，那就是他這一生完全失敗，他想要做的事情他完全都沒有好好做過，他覺得最重要的作品從來沒有完成；然後他做的被人家很稱讚的西斯汀教堂壁畫、大衛像、摩西像、甚至聖彼得教堂他都覺得不

（柒）

「找自己身體是很困難的，」王墨林在看完戲後說：「一個人一生第一次
『演』是個非常珍貴的經驗，因為在『演』那瞬間，他突然變成了另外一個
人，不再是他自己，不再是他以為的自己，突然所有的性別、輩分、尊卑都不
重要了，可以是男是女或半男半女，是優雅或粗野，好笑或可憐，偉大或卑
微，可怕或可恨……種種的『身體』的規矩、教養突然都可以暫時放下了。」
對著他，苦笑的我說：「對啊！就在這『演』的時刻的動人之中，學設計最難
學最難找的『自己』突然跑出來了！」

是最重要的作品，他內心真正想做一個大到像埃及神殿或像雲岡石窟的像山那麼大的
雕像群與建築群，根本沒有完成。他的困擾就像每個藝術家或設計師，那就是你所想
要完成的那個太大的東西想得到「全力支援」是不可能的。錢不夠，時間也不夠，技
術也不夠，工法也不夠，就不可能做成像你要的那個東西，那個時候你要怎麼辦，連
他是米開朗基羅都不夠啊！

性
另一種「世故」的困難

困難（壹）

我老覺得「性」和世故有關。
但當然「性」和更多困難有關：和祕密有關、和揭露有關、和找尋有關、和逃走有關、和背叛有關、和敵意有關、和有意無意的「愛情」的滲入有關，但和深入「肉體」的困難卻不一定有關。

困難（貳）

有一家台中很大的三溫暖，開在我以前唸的初中教會學校附近。
當兵的時候去已經是十多年後了，但由於可以較便宜地落腳，所以還是不錯的選擇。
更奇怪的事是，我發現它最大的通鋪睡覺的地方，正是以前唸書時學校附近三家放愛雲・芬芝（Edwige Fenech）之類的三級片小電影院的樓層。

因此，每回我在很晚的時間很累地倒頭睡進一群陌生人之中，在那麼大那麼空曠的地方，看到前方三個銀幕放著不同的美國的、日本的、台灣的色情電影時，就更睡不著，因為有些低沉的不同片子的混合呻吟聲，仔細聽，也還有些蚊子的聲音、有些打呼的聲音，但，也有些其他的更裡頭的什麼……困擾著我。

是和「性」有關的什麼……
但並不只是「性慾」。

做出「你自己的」 「你的房間被敲門」這件事

「你的房間被敲門」這件事，前提是你要有一個房間。
如果，你完全沒有期待或渴望或是想要去經歷那個所謂「自己」狀態的話，你可以住在一個大家庭或一個很多人的大學生宿舍裡面，某個程度上，全部的人一起睡，一起吃飯，一起生活，很溫暖，而且不需要有自己的房間。

不過，通常在「設計」的時候，就是「你的房間被敲門」了，你會有要做出「你自己的」那種焦慮，你的東西應該要跟別人不一樣，當這種想「設計」的發問方式開始的時候，你就會有困難。

「設計」其實就是你在逼問你「自己的房間」在哪裡（或說，你在打天堂二線上遊戲時選擇扮演是黑妖、是白妖、是獸人、還是更和別人不同的卻更接近自己的什麼角色）？

困難（參）

我的性慾是和某些世故的人有關的，像谷崎潤一郎、貝托魯奇、村上春樹、阿莫多瓦、大衛‧林區、王家衛、D.H.勞倫斯、白先勇、亨利‧米勒、薩德……
但或許也和這些人都沒有關，世故的他們並沒有讓我或教我「勃起」，而只是讓我會常常想到「勃起」更裡頭的到底是什麼？
那並不是一件很自然的事，也不是一件很容易的事。
和「健康教育」和「《花花公子》或《閣樓》雜誌」和「小本的」、「脫衣秀」、「牛肉場」、「色情片」、「A書、A光碟、A網站」比起來……

只是和「性」有關的什麼，始終困擾著我，也困擾著我們每一個人；用各種自然或不自然的方式，但通常都很不容易的，而且往往越想討論清楚就越困難。

困難（肆）

我之所以總覺得討論「性」、或相關性慾、性癖好、性的什麼……是困難的，是因為我們總是會遮掩或迴避或閃躲的，如同在每個不同的封閉保守的地方與時代用不同的封閉保守方式來打量「性」。其實，或許人們也沒有討論到「性」而只是討論到更多對「性」的可笑打量中的遮掩或迴避或閃躲。

困難（伍）

因為，對我而言，淫蕩、敗德、變態、色情狂……所延伸出來的SM俱樂部式的瘋狂和處女、在室、純潔、守貞操……所延伸出來的貞節牌坊式的瘋狂是同樣地困難。

困難（陸）

有一些則進入更學術性的「性別的認同與差異」「快感的壓抑與控制」「同
性或異性或雙性戀的自覺」如何覺醒……的更用力地辨識和「性」有關的什
麼……
但，那將是另一種困難……
我在有一段時日認真想弄清楚而唸了很久很多，卻覺得還有更久更多背後的東
西是更和荷爾蒙有關或無關的更麻煩的……什麼。

困難（柒）

但那是我們這個島與這個時代，一如諸多較封閉較保守的地方與時代所較難深
入更「世故」的關於「性」的困難。

困難（捌）

但我始終記得某些較「深入」的所看過的關於性的較「世故」的困難。
一如Tom Ford在某一季GUCCI的服裝雜誌的廣告跨頁裡，讓有一個小男生跪著
拉下一半那斜倚在牆邊的女人的內褲，那私處所露出的地方被理成一個「G」的
GUCCI的logo形狀的陰毛出現在頁面上最顯眼的地方……那種過於時髦華麗的
「世故」的困難。

困難（玖）

一如作品被藝評家稱為「媚俗的紀念碑」的當代極具爭議性的名藝術家傑夫．

昆斯（Jeff Koons）曾做過的一個最具爭議性的作品：拍攝他自己與新婚妻子（義大利也極有名的脫星國會議員綽號小白菜的伊羅娜‧史脫樂）的做愛裸照，照片極大、極真實，而且故意完全用媚俗的色情雜誌模式的光線、構圖、體位、色澤來拍攝，不僅陰莖、陰唇全部沒有遮隱，連射在陰毛上的精液與汗漬都清晰可見……那是當年全世界當代藝術領域最常也最不得不被所有人都談起的一個作品，他們甚至宣稱昆斯過去所著稱的往往「為當代的『媚俗』做紀念碑」的創作路線，在此為最高峰。更奇特的是他還對媒體說：「她（伊羅娜‧史脫樂）是世界上最偉大的藝術家之一，也是我最喜愛的藝術家。她不用畫筆或是相機，而是用她的性器創作。」

這些很多張很大型全裸做愛照片非常沙龍非常專業的色情的攝影作品，使那年所有全世界的藝術雜誌都在火熱地討論：從政治、美學、影像、媒體、後現代……一直討論到他那陰莖如何能在拍的過程始終勃起……那種飽受爭議的「世故」的困難。

困難（拾）

「性」是如此提供了另一種更華麗而爭議的困難的現場：提供一種百科全書式的熱情，一種字典的用心，一種關鍵字的考究，更甚者是偷渡了一種更認真地對「人性」打量的中肯的可能……

討論「性」的客觀與因而開發出來的或相關「性類型」「性癖好」「性裝備」的種種華麗而爭議的冒險，使我所提及的關於「性」的困難變得更清晰、也更引人入勝地困難著……

我老是會在某些藝術家作品的「淫」裡頭感覺到無比地崇高與荒唐。
他們往往擅長於「可恥」地「癖好」地將「性」、將「性慾」、將「性變

態」、將「性焦慮」的種種美好的可能，用無比荒唐的巧妙將其「長成作品」將其「搬上舞台」地如此崇高而令人心動。

淫的崇高與荒唐（拾壹）

畢卡索寫過：「藝術絕不是貞潔的，所有天真的事物都不該接近藝術。那些還沒有做好準備的人也絕不可讓他們靠近藝術。沒錯，藝術是危險的。如果貞潔，就不是藝術。」

淫的崇高與荒唐（拾貳）

波特萊爾在一篇日記裡寫過：「……所有這些愚蠢的中產階級，嘴裡談的竟是『傷風敗德、不倫、藝術中的崇高與道德』，以及其他愚蠢的東西，令我想起有次同一名僅值五法郎的妓女到羅浮宮的情景。那是她生平第一次進到羅浮宮，但是在眾多不朽的雕塑和繪畫作品之前，她卻遮著漲紅了的臉，不停扯著我的袖子問，怎麼有人可以公開展示如此不雅的東西。」

淫的崇高與荒唐（拾參）

以畫花卉的花瓣花蕊畫得像極了陰唇的著名女藝術家歐姬芙（Georgia O'Keeffe）曾被藝評家評論：「許多人覺得這些花卉作品充滿性感的暗示。其中一些甚至情色味道濃厚，另有些人卻覺得它們十分純淨。曾有父母親以歐姬芙的畫作教導小孩關於人如何出生的知識……所包含的性與宗教含意，到底有多少，則見仁見智。」

「當代」　是另一種困難

金城武演的諸葛亮和當年的諸葛亮就是會不一樣。
為了變得比較愉快，我舉個例子，譬如說我們講當代藝術，當代設計，你會不會講當代蚵仔煎，當代擔仔麵，當代魯肉飯？那就表示說，或許，我們對滷肉飯這件東西的了解還是跟三百年前一樣。
因為……設計或是在講創作這件事情如果沒有「當代」的問題，那你可以回到三百年前，或某個時代，就是跟著一個老師傅做最傳統的魯肉飯，做到魯肉飯應該是怎樣，就是怎樣。但我們對那東西的要求，和「當代」無關。

在「設計」上，要怎麼開始、要怎麼發現、要怎麼做和「當代」有關的所有……是另一種困難。

淫的崇高與荒唐（拾肆）

蔡國強在金門策展的碉堡藝術節中有一件作品是邀一個台灣到日本當過AV女優的女藝術家垠凌做的，她穿著性感的衣服，坐在床上，在演出中邀請兩位男人到房裡，一個穿毛裝扮毛澤東，一個穿中山裝扮蔣介石，在一段3P的性荒謬劇式的表演中，所有在國共對抗的、歷史的、政治的、所謂「大時代」的情境下的「戰爭堡壘」突然變成「性愛密室」的場景，所有的壯烈往往越崇高就變得越荒唐。

淫的崇高與荒唐（拾伍）

使村上隆真正成名而引起當代藝術界的注意的兩個作品是「My Lonesome Cowboy」和「Hiropon」，他將這兩個公仔前有未有過地做到等真人身高，「My Lonesome Cowboy」做成一個惡男孩，身材肌肉矯健，一如這個時代的「大衛」，但他卻是正在手淫，並將正在射出的白色水花柱狀精液噴向前方，一反東方少年對性的害羞憂鬱封閉，他的神情竟是得意極了，而且像在炫耀著什麼地張口大笑。「Hiropon」則做成一個陽光女孩，但胸部超大，而且她正在用雙乳頭噴出的乳液所連成的弧狀乳汁玩耍，開心地原地跳躍起來，一如在跳繩般地歡樂。

藝術評論家稱這兩個作品不僅是日本的動漫畫或御宅文化的精神重新聚焦，而且也同時是我們這世紀末全新的關於思考「性」的既詭異又自然，既驚恐又玩樂的藝術作品的指標，甚至，就該視為是這個時代最具顛覆性的新的亞當與夏娃。他正是用無比荒唐的巧妙將「淫」「長成作品」並「搬上舞台」地如此崇高而令人心動。

困難（拾陸）

我因此也想起前面提及自己在那小電影院的樓層改建成的三溫暖大通鋪睡的地方的經歷了我二十年舊時光封閉而溶解了的困擾，那裡低沉的聲音混合了和我的青春的祕密和揭露和找尋和逃走和背叛和敵意有關的種種「性」的滲入與深入，無關時髦華麗無關政治、美學、影像、媒體、後現代……那種飽受爭議的「世故」的困難。卻仍然以和「性」和「肉體」的另一種「世故」的困難繼續困擾著我。

名字 想要一個人就要開出一種完全不同的風格

你知道在某個時代裡，藝術家、設計師都沒有名字的，像龍門石窟，所刻一些那麼大那麼好的佛像、寺院，沒有任何做的人的名字在裡面，而且那絕不是一個人做的，那個時代對「作品」對「作者」對「所謂的創作」的理解都和現在不一樣了（那時代還沒有電影明星、沒有流行歌手、所有產業還沒有需要偶像化的焦慮）。

對「當代」那些設計師或藝術家的野心而言，想要留下「名字」，就要一個一個作品一個時期就要開出一種完全不同的風格樣貌，（要像金字塔和大雁塔和巴黎鐵塔那麼不同才算）是很不容易的。

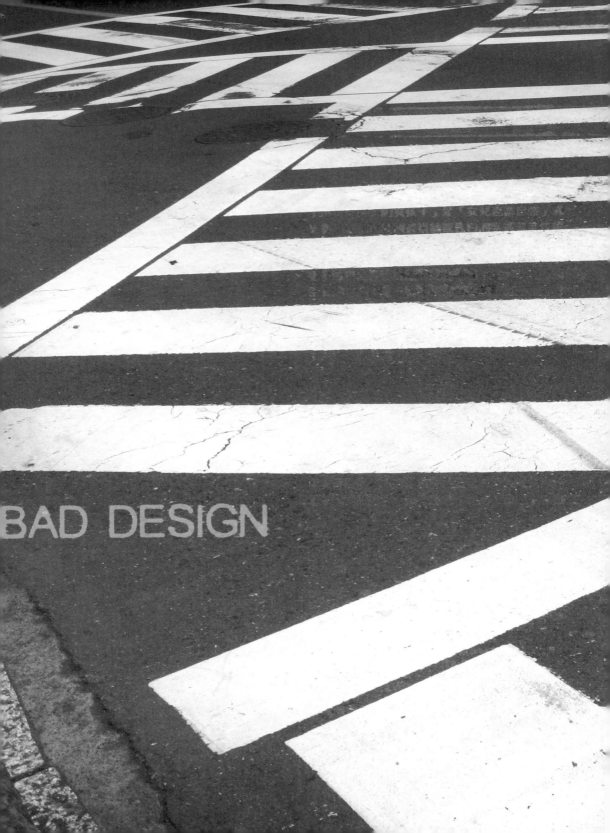

BAD DESIGN

17

「壞」設計
為什麼我曾對這個國小耿耿於懷

（壹）

這是一個「壞」設計。

為什麼我會對這個國小這個「壞」設計這件事耿耿於懷。

一開始，是這一個在土城的國小的教務主任打電話來，希望我去幫他們看一看一個要新做的藝文教室，想買一些我的作品，或，幫他們設計一下⋯⋯

我問她為什麼知道我，她說是學校年輕的美術老師推薦，聽說看過我做過的一些作品，風格很適合這個地方。

「但時間有點趕，還三個禮拜就要開幕。」教務主任說，我想不樂觀⋯⋯不只時間，我的直覺告訴我，「這設計案子我不要碰，比較好。」

但為了禮貌，也為了和她溝通，我請她寄要新做的藝文教室的照片給我，而我寄了一本我的書，裡頭有些我做過的作品，她收到後又打電話來，希望我還是最好能過去現場談一談。她提到書裡頭有一個誠品書店兒童館的設計案子，另外有一個案子是帶小學生用泡泡襪做春聯的裝置藝術的作品，和她想要我做的有關係。其實我還在趕一篇序，還在畫一張圖要給兩個禮拜後的一個展覽，甚至有一本正要出的書還在印刷廠裡等我做最後的校對。但，我想既然如此，就跑一趟吧！

但計程車到最後竟找不到路。

（貳）

因為走了太遠太荒涼，即使她說是在土城看守所旁，但開了好久開到了看守所，旁邊卻是一所國中，再過去一點還有一所高中，問當地的人問好久，還是說不清楚，繞了好久，最後終於才找到了。

那藝文教室就在門口的那大樓，但是在一個地震倒了又重建的大樓的二樓。因為家長會長捐了一筆錢，他們想要做一個藝文教室，在這個慈濟捐錢蓋的大樓裡。但錢大多去買書了，剩下的不多，希望我想辦法。

「這位是校長，這位是總務主任。」我看到他們很客氣但卻也很不太清楚狀況地站在那。在木工做到一半的空教室，他們急著問我有什麼想法可以馬上交代師父做，但剛到那裡三分鐘就更覺得一切都不對勁的我，只能楞在那裡……不知說什麼。

　我問了一下才知道木工做好的書架是漫畫店要放漫畫的那種，「如果學生表現得好，可以讓他們到這間教室來看漫畫……」我聽了吃了一驚，校長說。　「但也會有一些童書……或放電影。」教務主任不好意思地補充了一下，「可以說是變成一個多功能的藝文教室……」
這些行政主管對小孩的對教學的對獎懲的態度的看法令我感到懷疑，那是很老舊但也很尋常的一種不好的管教態度。

「有兩塊黑大理石碑要放在那裡？」校長問我。「一塊是用家長會長名字命名的『某某館』那種，另一塊則是一篇文章來講捐贈的原由，他們來看的時候要很醒目才行。所以，石碑要放在門口嗎？還是柱子上嗎？還是放哪裡？」我聽了更是為難。「而且，也因為縣長要來看……」

但，我在乎的是學生或老師可以較緩慢較深入的使用的如何貼心，我一點都不在乎這些要來蒞臨的人的如何有權有勢。但，在我過去長年的經驗裡，如果業主他們最在乎的是這類很官方的很老式的匾額的刻板花樣式的得體，那，之後，我想做或我能做的那種因為較深入較貼心而往往能特別設計的緩慢，將會是個災難，對我或對他們而言皆然。

（參）

但，我還是到隔壁教室看了一下，因為想了解多一點這個地方，或至少想要先
離開那又急躁又不對勁的現場……

往這新落成的大樓的另一頭走去……我雖然不喜歡慈濟找來的設計師做得太像
佛堂的山牆屋頂造型的浮誇，但至少還蠻喜歡他們把走廊做得比較寬敞而且也
把空間細節如扶手如樓梯做得比較細膩的用心。

「但……走廊太深，這樣會太暗又太浪費空間……」教務主任有點抱怨。

我更擔心了，他們對設計的關心的部分還停留在很舊的觀念那種只比較在乎浪
不浪費在乎亮不亮那種好不好用的保守裡。

我問主任，「現在一個班有幾個學生？」她說，「三十五個。」我走了進去，
那時已是放學的時間，教室是空的，只有兩個年輕老師在那裡。我打個招呼，
仔細打量四周，並坐到小學生的老式的木頭課桌椅，才鬆了一口氣，也才覺得
有一點開心。

因為，我終於可以端詳教室後頭的公佈欄，貼了紙張上的很多學生的作文或美
術作品的有意思，黑板上還用粉筆寫著日期、值日生的有意思，大家的桌上都
有一塊透明塑膠墊、底下都有小朋友的剪紙和塗鴉什麼的一些便條的有意思。

雖然我感到重溫童年的開心，但過了三十年了，我也才感覺到，小學的設施、
空間的設計的改變非常地少，要改變也非常地困難。

走到不太大的操場，在跑道上走了一圈，看到四邊各一棟的教室大樓，那也就
是全部的校園了。

人生　學「設計」之後和之前不會改變太多

我最近常常在想的就是說，我在還沒有做這些之前，我的人
生怎麼過的，就你還沒學「設計」之前，你沒有做任何和
「設計」有關的事，你也還沒在寫東西，畫東西，做東西，
你的人生是怎麼樣？如果你可以把那個部份講得很清楚的
話，那就比較容易看出來你學會「設計」的這些東西之後
（像蜘蛛人在變蜘蛛人之前和之後的不一樣）你會怎麼樣。

因為通常你在學了這些東西之後，你會在乎的時候都會是偏
向比較行內的技術性的問題（比如：畫得好不好、會的軟體
熟不熟、得的獎多不多……），可是我覺得這都不是關鍵。
因為，你在想的如果是一個更重要的東西，如果可以回去

看更早以前，比較容易看得出來；
我始終覺得，學「設計」之後你的
人生會怎樣和之前不會改變太多
（很多原來的煩惱，變成蜘蛛人之
後，還是一樣煩惱）。例如：你一
樣太粗心或太貪心、你一樣太天真
或太認真、你一樣太用力或太不用
力……所帶來的人生的好過或不好
過……其實是差不多的。

我想到我小學二年級家搬到台北曾在西門國小讀的那一年，下課都在操場上擁擠地玩。校園很小，但小孩很野，也想到操場來野，過了三十年，很擠的操場也改變了很少。

但，「由於近來台灣出生人口在逐年減少」、「小學各年級也逐年在減班」所以現在開始有一些空教室出來，可以做了彈性使用……一如這一次這一間藝文教室。

但，我突然想到剛剛看到的那要新做的藝文教室，天花板已經是做好的輕鋼架的，而且面板已施工了一半，有些從白色換成很糟的彩色，那真的是某些很廉價的安親班或漫畫店的設計手法。

我想到三十年後，為小孩所做的「設計」的較不同的做法的翻新也就只是如此。

而且我並沒有更進一步提醒他們說：「要設計小孩的空間是很小心，因為他們非常好動非常會破壞……他們既天真但也像惡魔一樣……」

要「設計」小孩的空間，在施工在材料在細節上要很講究很安全很細心於某些很費力但不起眼的東西上。

但那並不是他們想得到或在乎的。

（肆）

我嘗試解釋在設計誠品書店敦南兒童館的過程的費力，在施工前就已付諸多少時間在討論過程的彼此的默契與可能衝突。也解釋我在一次公共藝術節帶小學生做藝術作品的前置作業也變更他們的安排與他們的折衝許久……到最後也僅

用很拮据的方式做出來成果的有限。

但我沒辦法解釋我做的那些裝置藝術行動藝術怪室內設計式的作品並不能像她想的那樣當一件件所謂的舊觀念中的「藝術品」賣給她……
放到那看來已不太有機會挽救的「安親班」或「漫畫店」式的教室裡……
我感到很沮喪，如果要解釋為什麼給這些小學的主管聽，對我而言，又將是另一個災難。

但我想到我小時候唸的在彰化的小學，那時候全班七十二個人，第一排接到講台，最後一排接到牆了，兩邊最偏的位置，還因為反光，看不到黑板的另一邊，我老記得我們總是要趴在講台前抄板書；上課一天有時還考九次──七堂課再加早自習和午休。很餓又很睏，老是有唸不完的書、考不完的試……
更激烈的某幾天……是督學來的時候，教室要掃得特別乾淨，參考書要收到講台底下……桌旁的刻字塗鴉要蓋好，書包放到同一桌邊……教室在這時候可真是好好「設計」得很仔細。

（伍）

土城以前是「土」的城，很荒涼，人很少，土地很多。
土城看守所其實名字是「台北」看守所，這裡是台北縣很偏僻的區域了，但後來從中南部搬來台北的人多了，大型住宅區蓋起來了，人才變多。家樂福之類種種大賣場也蓋起來了。
更後來，北二高也經過，這裡變得比較熱鬧，看守所旁有了很多中小學校，都是附近居民的小孩唸的。

恐怖片 已有抗體或麻木到不仁的開心來看那些瘟疫

其實我早發現自己太常看動作片災難片之類的東西。已有抗體或麻木到不仁的開心來看那些瘟疫。世界末日……的驚恐（其實我是邊看邊在想「設計」做太多太像的也麻木到不仁的很麻煩）。不太有故事可以曲折到離奇到嚇得到我了。災難片如《七夜怪談》如《奪魂鋸》如《大逃殺》……一再拍的續集都不再令我害怕了。情節大概都是。人類發生異狀開始死。逃難者一路也持續死。但原因明或不明，最後一定會大爆炸或大噴血。
有時拍得不好，我會一邊看卻還一直想要去吃紅豆牛奶冰（即使有些片已算不錯了。是末日式的恐慌但還算迂迴隱晦。有張力。但仍頗驚恐。最後收尾有一點玄一點救贖。空虛一點。還可以。OK啦）。

在這種程度上，我們現在做的設計也都只是「續集」式的。像鳥巢奧運體育館、像第一代iPod、像早年剛出現的瑞士刀那種「首部曲」式的設計並不多見。

「這是現實……」我在內心裡告訴自己，這裡不是台北市，這裡和台灣中南部一樣，是一些條件很拮据的人和他們的小孩活下去而且長大的地方，我沒有太多的期待，但還是內疚，因為我也是在那種拮据的地方長大……甚至，我唸的小學教室擠的人數是現在的兩倍多……那時的條件更糟。

（陸）

「我或許該很快地忘了這件事……」一如在看《拯救貧窮》，在看《誰是接班人》，那種面對現實……不要太懷舊或太想做些不可能被了解的努力。
「不對的人當業主……」我的設計師朋友聽了之後安慰地跟我說：「你幫下去，設計下去，會跟著沉下去……」「這是不對的，到後來，他們甚至（其實是一定）會認為你想幫的是不對的忙。」
雖然，我仍然打從心裡地想在「設計」在「藝文」上為這小學做點什麼或多做一點什麼……但真的不行了。

一如我的小學，我的小學教室那擁擠的童年所虧欠我的，想用設計做到「把多做一點的一些什麼交給年輕的下一代」的努力，但這一回，顯然是沒希望了，因為地方，因為人，因為時間，因為種種的限制的必然會跟著沉下去……
回來後，覺得沒望了，我於是畫了一張不可能做的設計圖寄給那主任，並向她道歉說這次幫不上忙了……但為什麼我會對這個國小這個「壞」設計這件事耿耿於懷。

這真是一個「壞」設計。

神隱少女　修煉的更怪異角色的可能

「設計」如果一如《神隱少女》所必須修煉的遭遇。
不要太少女，太灰姑娘。不要只是驚慌的看著　，然後倉皇的面對，只是忍受害怕。
但我反而看到修煉更怪異的角色的可能……在所有的角色裡，自己可能是鍋爐爺爺、巨嬰小少爺、雙胞胎婆婆、自己也或許是半夜常出任務的契約無奈殺手白龍……或許也可能只是連肉體都沒有的無臉男。　更可能是巨大腐爛全身也抵擋不住各式遺棄的誘惑瘋狂的吞塞著到……連肉體連心也失去了……的河神。
可修煉「設計」一如「贖回」自己名字或更多神通的可能怪異。

ゆったり暮らす十二ヶ月の暮らし方。

紙屑
關於台北的「荒涼」的餘緒

在普渡晚上，我想到的更是：如果是偷的，或撿的，都是神明的或好兄弟的紙屑，那會不會被懲罰或被纏身之類的很陰的事。

荒涼（壹）

霞海城隍廟旁正在準備普渡吧！

搭了一個棚子，我看到一個歐吉桑坐在旁邊一張籐椅上，棚子最裡面亮亮的，請出三寶佛祖，前有城隍爺，再前有地藏王菩薩，左右是觀世音菩薩和大勢至菩薩。

站得有點遠的S大聲地問我是在拜什麼？我覺得不大好意思，沒有回他話。又因為有點怕驚動那歐吉桑過來問，就閃到棚後頭。一邊在找地上紙屑，找不太到。但後來卻看到桌上有很多這種上頭寫著中元祈福的紙旗子。

S很生氣，他覺得我不應該拿這個紙旗子東西，因為是偷的，而且不是撿的。
我說我有心裡默念跟城隍爺說我借拿一用。
但S還是覺得這不是紙屑，兩人認真地爭論了起來……但，我因此在想的，卻是這個作品的一些更根本的問題。

荒涼（貳）

到底什麼是紙屑，在地上撿到的才算嗎？別人丟的才算嗎？電線桿上撕下來的廣告單算嗎？要很髒的廢置丟棄才算嗎？

這個作品本來想的「紙屑」本來其實也只是一種要從「文字」來寫來找台北的

現實感 有一天我真的能以我的現實感差為榮

總之一堆令我剪不斷理不清的煩惱 因此面對別人我是堅強的樂觀的 但面對自己很難如此 漸漸的我學習也必須學習把我解決不了的煩惱從心裡移除 而告訴自己別讓人擔心 當然其實花了很多時間不務正事 我自稱是放鬆得讓人心虛 現實感差讓我感到無能 因為無能所以無力 因為無力所以更加無能 希望或許有一天我真的能以我的現實感差為榮

現實感差有時令人羨慕的。我被醫生要求最近開始某種疏離「現實感」的練習，為了看出「內心」更深的端倪，但也一樣患得患失。開始讀一些舊書、畫一些畫、寫一些書法。也做一些雜事。花多一些時間和學生說話。和家人打麻將。游泳多拉長距離。一禮拜瑜珈多上幾堂。早睡很多。勤快看病。吃藥吃得緊。想到一些大概過去五年甚至十年如虎似狼的貪與野。寫的。做的設計或藝術什麼的。過度地煩的或專注的。

試探，用一種在這個城市的更土更笨更達達更低限更「不寫文字而找文字」的麻煩來寫的。

撿或撕或丟或偷來的紙屑都算吧！

荒涼（參）

在普渡晚上，我想到的更是：如果是偷的，或撿的，都是神明的或好兄弟的紙屑，那會不會被懲罰或被纏身之類的很陰的事。

荒涼（肆）

迪化街在晚上本來就有點可怕，因為有點髒，因為沒有人，因為都是老屋子，因為偶爾還有些怪怪的人會突然出現。

我在涼州街口還看到有摩托車被車擦撞了一下，兩三人還有點口角，S提醒了我，我看一眼覺得沒事，又繼續走進騎樓去撿。

有一家南北貨前面，走廊上還有一個櫃子，裡面放了很多東西，很零碎看起來很像不要的，或可有可無的東西，有些繩子、盒子，但我印象中沒有紙屑，卻有一捲上頭有字的錄影帶。

荒涼（伍）

某回撿紙屑時，看到旁邊有一隻黑狗，牠看了我一眼，我也看了牠一眼，就繼續撿。S站在原路上，叫我不要再撿了。

「牠把你當小偷了。」S說。

我說：「還好吧，我連門邊的信或帳單類的像他們家還要的東西並沒有撿，只

也因為停下來了。現實感變差。反而突然看到好多以前看不到的（像《長假》像《神鬼認證》像《美好的一年》練習關機重開機一下）。

有點蠢但也因而有力地冒犯。練習疏離自己四十歲前小心翼翼捧在手上的「現實感」。但也因此會變得出「內心」更深的端倪。對事。對人。尤其對「設計」。

撿了最髒的廣告DM和競選傳單……」
我心裡反而更覺得的是：好像是在幫他們家收拾垃圾，是那種「日行一善」或
「環保義工」之類的心情。

荒涼（陸）

越走越荒涼了，S越來越不安，我就說好吧！今天先這樣。
仍在想「偷」這件事，我覺得撿紙屑或在騎樓撿東西都還不是真的「偷」，或
因而「偷窺」到什麼。

荒涼（柒）

但我選擇晚上去也是因為減少因撿紙屑太多跟別人的可能摩擦。也因為太熱
了……減少和天氣的摩擦，一如拾荒老人們的小小伎倆的自以為是。

荒涼（捌）

「偷」這件事，如果更深究到完全是人類學田野調查式的有潔癖的「倫理學」
式的講究……那麼，就連在一個陌生的城市裡拍一張照片，訪談一個人，都是
一種有意無意的「偷」或「掠奪」的。

我想到更多當我研究所時在台北因做都市規劃更新而田野調查式地訪談的昔日
的對台北的「偷」的依然令我困擾。
那不正是我後來離開那學院那學派的原因，我仍無法釋懷這種當年和城市糾纏
的必然困擾。

青春 害怕幸福的少年那時侯

「拋棄了一種名為青春的毒……故事就這麼結束了。」漫畫家古谷實在
他《機車人生》最後一本一個赤裸女體的封底上這麼寫著。
我看完了。是在一整個最忙最滿的禮拜五設計課裡看完的。我卻一直陷
在書裡頭主角邊想買重機車邊被壞同學欺負，邊剛跟美麗可愛的女朋友
害羞交往邊就想要一些他一直負擔不起的幸福。書中更多的有點變態但
卻也有點誠懇的故事是更銳利的。使我想到好多。想到自己怎麼老忘了
那麼多自己是學生時侯的心裡不免也很變態但也很誠懇的那部分。

而更後來就會換成用很老師很成人的角度來想來參與……麻煩。怎麼忘
了自己也曾是被欺侮、也曾是害怕幸福……的少年那時侯。
雖然我並不覺得放棄青春就會變得無聊。
只是潮吹的火熱會調成微波爐式的微而已就是了。

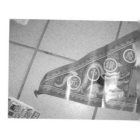

那此回「餘緒」這整個用紙屑上的剩餘的丟棄的隨機的文字重新回來所要找尋的台北所要探索的台北所要定義的台北所要偷的台北，到底是什麼？和當年的與這個城的糾纏與困擾有什麼不同？

荒涼（玖）

從垃圾桶翻的是另一個很大的問題，和從牆上撕的，是一樣。是偷。

荒涼（拾）

有一晚在往伊通街巷口的冰店前撿紙屑的路上。我剛吃完對面的鵝腸湯，這裡是四平街，但卻是星期六晚上，所以店都關門了。
剩下不多還開的店，這裡是我媽媽在台北住的地方附近，我以前也在這邊住過一陣子。

好久沒來了，這裡變很多，商圈蕭條很多。
好多以前我會去的店都關了，包括何嘉仁書店、咖啡共和國……還有更多。
但六福客棧還在，後頭的四面佛壇還在，旁邊的麥當勞也還在；不過長春戲院已經不行了，只變成很蕭條很少人看的小藝術電影院。

我決定進去看一部電影，結束今天撿紙屑的事。
今天是星期六，而且是鬼月了。
撿紙屑讓我回到好多這個城市的好多我熟或不熟的地方，在對的時間或不對的時間。

FIGHT CLUB 　所有的行動都已經就緒即使我不想要也來不及了

我看Fight Club《鬥陣俱樂部》的時候，和你看《蘿拉快跑》一樣，會發現我們都有著另一個的平行人生的不真實感，但我並不確定我是壯的或弱的那一個。只是更後來的現在的不真實是：所有的人都跟我說不用擔心，所有的行動都已經就緒，即使我不想要了的也來不及了。

我最近重看。看電影裡頭的麻煩。和你又碰一次面。只是說話吃水餃。你說你「設計」的修煉主要是和人有關的事。尤其是fight。你好像還是很勇敢很動人但我卻又更懦弱更扭曲。我羨慕你還年輕就可以什麼都不怕都可以重來一次（像打「魔獸」那麼猛）的時光。最近也被已回不去的「我不想要了的也來不及了」的很多事激起到。想想下手做更尖銳的設計或寫更SM更殘虐的小說。但時間很碎。裡頭更恐怖的部分也沒想好。想找更瘋狂的入口。也沒力。你要修理我。做設計寫小說可以更深更沉。就不了緒（有時也想後悔）。都很煩。

荒涼（拾壹）

我想到另一種做法是，例如去找永樂市場我認識的一個縫布的師傅，跟她要她垃圾桶裡不要的紙屑，或請她去那一層（永樂市場四樓）的其他布店去要他們不要的紙屑，來定義「永樂市場四樓」這個生態。

荒涼（拾貳）

那我也有可能翻我自己的垃圾桶，來定義「我」自己的有字的紙屑和城市的關係，從這些誤打誤撞的我的日常生活剩餘或不要的文字來找。但，對我而言，這種想法還是太單薄了。可能變得太個人太隨機太不具代表性……相對於這個城。但或許是需要更長的時間來執行這構想，例如一年，或一生。

荒涼（拾參）

另外是現在DM太多了，印刷品太多了，手寫的東西太少了，光「丟棄」的印刷品紙的文字，其實也就夠可觀了。
另一方面則是手寫在紙上的東西可能是更珍貴更私密，更不可能丟棄到流落街頭。

荒涼（拾肆）

我想到絞紙機。
有一團撿到的紙屑，就是「絞紙機絞過的」細條碎紙。
我想到我在軍中當工程官每天都要處理很多公文，到後來不管重不重要，機不

機密，不要的都一律「絞掉」，（甚至，一個老鳥阿兵哥教我什麼文不想處理也「絞掉」，因為「如果重要的，那單位就一定會再寄來的。不用擔心」，他訕笑著說。）在這個作品中，我老會想到當時那兩年我絞掉多少紙多少字。

荒涼（拾伍）

而且我的找這些紙屑的過程或和幫我忙在找這些紙屑的學生們和這城市裡的對話整理過程都比我想的要更尖銳更複雜更繁瑣而且充滿更有意思的意外。

荒涼（拾陸）

「髒」這件事。
每次撿完紙屑，如果沒去洗手，再拿東西都怪怪的，或摸到臉，老是會覺得全身那裡癢癢的。
撿來的紙屑只好另外裝。要放包包中，也「髒」得不知要放哪裡。

荒涼（拾柒）

昨晚看Discovery還看到在介紹中國造紙術在漢代領先西方一千年的印刷術。光木刻版和活字版領先十五世紀歐洲古騰堡也數百年之久，印書印佛經在很早年就普及得驚人。看了看，卻想到在攝影發現在商品發達在電腦發明以後，找來的一張張「紙屑」中文字卻就更費解更光怪陸離更難以周全地詮釋與理解。

但現在我本來只是想要面對這一張張「紙屑」文字中所透露出我們這個時代這個城的的種種難過，以一點點都市研究一點點文化分析一點點歷史回顧一點點

郎中　我只好假裝自己是郎中賣假藥餵了這些青春的餓鬼

近來發現我其實一直在付出血肉餵這幾個有才氣但很自虐的「設計」系裡的憂鬱症學生。心甘情願地被綁架（他們只會把我當《第五元素》裡的怪神父那麼瞎吧！）。但或許我也不是無辜的。他們太迷人了。心情大概一樣。想要重回那青春的現場。只是我一用力。就不免發現自己畢竟腰不太行、時間不太夠、而要陪他們像一起打怪那麼耗心力玩得開心就很不容易了。
但這種自許為未來設計達人的學生的「心」一向都是太餓了。面對這些青春的餓鬼。我只好假裝自己是郎中。賣假藥餵了。

我的更「私」的城市史式的顧盼一下嘆氣一下……來回眄。但，顯然會是儓俗可笑的。

但這個作品（在台北市立美術館「台北／台北」展中我的一個行動藝術作品「餘緒──59張在台北撿到的紙屑的字的遺跡」以展出在台北幾個不同歷史階段不同城市遺址的（壹）艋舺（貳）大稻埕（參）城內（肆）西門町（伍）東區……撿路上紙屑中找尋紙上的字找尋字後頭的關於這個城的遺跡與更後頭的餘緒……）中的我與這些紙屑的遭遇，顯然出現了這個時代更多更難被我容納歸納的這個城市更真實的難過，更真實的荒涼。

達達。抽象的。溫德斯毫不在乎。無知。超現實主義者般。設計浪漫地不知所云。

T　　H　　E　　M

為兩個設計系學生的書所寫的序

第肆部分 他們

19

➡ ムービーコレクション

➡ ムービーメール

止まってる場合じゃない

ービーau!

L 的《摔角王》
必殺技式人生的華麗

2000 ●1X

au

犯規（零）

李國弘的《摔角王》可以視為是用格鬥技來召喚台灣私摔角史宣言的某種次文化攻佔主流文化的解碼器式的回憶錄。

從小時立志當「假面國弘」的好笑寫到「李小龍」已變成格鬥類型遊戲傳奇的野蠻；從「側踢可以讓屁股變翹」的幽默寫到「德式摔角技的古典招式為何是古典」的經典；從「我想我不敢真的打人」的靦腆寫到「練成格鬥必殺技的華麗」後的自恃及其必然的任性；從「暴力好可怕啊！因為容易讓人感到陶醉盪漾」寫到「迴旋踢承襲自麥克‧傑克森」的奧義；從「當兵時表演摔角骨折住院被小護士暗戀而告白」的風流寫到「逆十字固定法式關節技的偉大而感人」的風光；從「豬木是民族英雄」的歷史感傷寫到「卡爾維諾也不會平空旋踢」的自以為是。

作者既抒情又暴力地分析他自己昔日摔角故事的種種鮮為人知的好有意思。

犯規（壹）

事實上，我並不懂摔角。
我也不懂李國弘的摔角。
甚至我也看不太懂他畫的那些招式的分解圖，更不可能瞭解他所描述的那些「固定技」、「關節技」……種種技的更怪異的行話。

但，即使我只將摔角用來「觀察」用來「研究」用來「審美」，但卻仍然可以感覺得到這些他書中的內容（一如書中常見的具威脅的字眼：「延髓斬」、

尾獸　不一定每個人體內都有尾獸

修煉的困境是很需要不同的痛的領悟。這讓我一直在想《火影忍者》裡體術練到重傷的下忍。不一定每個人體內都有尾獸。只是自欺會使自己內心深處更傷。也更貶值。

修煉的成長對我（其實對每個人都是）而言好慢。但我也正在丟掉而不是擁抱那些沒用的東西。但什麼是沒用的呢。這更需要時間。有時只是局部剝落也就已經是冗長而反覆的。而且往往會消耗無窮的力氣。

最近才感覺到前半年大病一場的原因是什麼。甚至也在想更難得的「真正使人成為一流『設計師』的東西」。要如何用血肉祭之。這些好犀利的對不完美的

虛心。才是更珍貴的。
但我知道自己對「設計」的領悟還是很緩慢。

其實。你說的「看到自己『設計』的那個核心的東西」一直在小心讓它燒著。但我知道我還是在病裡在現在的低溫下很難維持某種最低燃點。但要撐著……為了用力去再燒下回更大的。

「雪崩式」、「後腰橋」、「側手翻」……）所帶來的更「激烈」更「犯規」的「不審美」的令人快樂。

犯規（貳）

甚至，我還因為《摔角王》而不禁有了更多對摔角的「審美」或「不審美」的疑惑。

諸如：在想什麼是摔角之前，我在想的是「什麼是武術？」（它和「什麼是體操？什麼是舞蹈？什麼是雜耍？」之類的問題應該是不一樣的吧！）或說，「什麼是暴力？」（它和「什麼是PK？」「什麼是打架？」「什麼是鬥毆？」之類的問題應該是不一樣的吧！）

而且，更奇怪的是，相對於其他種種武術，為什麼摔角看起來那麼假那麼像表演？但它為什麼還那麼流行？還因而延伸出那麼多漫畫、電影甚至是有線電視每天都有的一個「主題頻道」地那麼熱門。

「摔角」，一如大多動作片的暴力，是如此無稽而滑稽的，但為何仍然是現在那麼in那麼備受矚目？

李國弘的《摔角王》某個程度上用他的既抒情又有意思的圖文故事巧妙地回答了這些問題。

犯規（參）

但，在這裡，我卻想到更多我們這個時代的更複雜的以「審美」來接近「暴力」的奇特。

諸如：吳宇森為什麼可以把壞人的動作拍得那麼像芭蕾像高難度的舞蹈的美。

諸如：李安的《臥虎藏龍》或張藝謀的《英雄》為什麼可以把純武俠決鬥拍得那麼詩意那麼糾纏那麼最好的藝術電影地深入人性人生的困難。

諸如：《火影忍者》為什麼可以把忍術的修煉經營到那麼精準玄妙一如古代經典的神話參修悟道的高明；諸如：金庸、古龍為什麼可以將江湖恩怨的火併、廝殺寫得迂迴纏綿而動人動容。

諸如：《駭客任務》為什麼可以把功夫在數位的虛擬的恐怖分子兼救世主的故事裡重現而可以像法術超能力式地繁複偉大。

諸如：從「快打旋風」到「七龍珠」到「天堂」到更多線上或非線上的電動遊戲為什麼可以把武術晉級成那麼多角色扮演那麼多練功闖關地宛若人生的艱難的華麗。

這些以「審美」來接近「暴力」（或用「暴力」來接近「審美」）的奇特，一如《摔角王》，是種種這個時代才有的「怪審美」經驗式的令人難忘。

犯規（肆）

其實，李國弘在我的印象中也正是令人難忘地怪的那種充滿矛盾和麻煩的人。從某個角度而言，他極度地講究「暴力」又極度地講究「審美」；但在個性上，他卻極度地羞澀木訥卻又極度地愛出鋒頭；極度地自戀耍帥卻又極度搞笑耍寶。

我每每看到他在某些課堂下課時，當著所有同學面前表演摔角某個招式某種動作，在一個往往不太講究「審美」又不太講究「暴力」的大學校園裡，那將是多麼地可笑而尷尬……大概會被同學們視為只是國中生阿魯巴蓋布袋釘孤枝式的惡搞惡作劇才會有的伎倆，但他卻仍然樂此不疲。

轟烈　有種怪異的災後的既狂喜又憂鬱

太入迷「設計」了。3天跑了7、8個300年到1000年的園林的太知名又太沉重的累。與滿城近年節又雨雪的紛擾與迷途（我在蘇州去足浴。那女的今年滿20歲。1個客人80分鐘68塊人民幣她抽15塊。一天上班12小時。我去被按2小時跟她聊很久，被她在裡頭按到後來，折手折腰踩背彎腳地唉唉叫。一度還有點因她的對自己人生期待的可笑與不順與侷限的天真而不在乎地困惑）。但也因此終於比較了解。此回自己這種唉唉叫式的可笑（本以為在像看張藝謀版後來發現是像周星馳版的古裝片……那種荒唐啊！）。

想到我此行。明明只是去玩。怎麼弄成。轟烈如是的。困在五十年來最大雪和面對千年古園林的建築的遺緒。困在寫就大作品規格必然的沉重的種種災難與隨之而來的過意不去。大抵也不免是自己刻意的。太過流離與。太過在乎。而。突然因此變輕。回來累壞。睡了吃了兩三天了。又去微風。恍若隔世。有種怪異的災後的既狂喜又憂鬱。但心裡明白……這兩者都還是不對。兩者都還是沉重的。明天要去上一天三堂瑜珈好好調一下。再唉唉叫一下。看有沒有辦法變輕點。至少變鬆。或變慢。

犯規（伍）

而且，《摔角王》也並不是我看過他寫得最好的作品。他寫過一個故事，是把一個撿回家的天使藏匿起來玩弄性交凌虐凌遲地如此自然但又絲毫不奇怪或內疚，那篇小說一如他寫過的許多信許多日記許多筆記裡的文字都是很迷人的。
《摔角王》也不是他畫得最好的作品。他畫過長達十五米極驚人的長軸國畫，各種同樣驚人的油畫、水彩、沾水筆漫畫、動畫……他甚至是專業到得過國際獎項的網頁設計師。從很多角度而言，《摔角王》應該只能算是才氣洋溢的他的早期作品。

犯規（陸）

而且《摔角王》還有另外一個怪異的身世，那就是它的內容竟是當年我指導他做的「畢業設計」作品的一部分。
開始時，目的在於討論「身體與空間如何產生更怪異更具爭議性的關係」的可能，進一步討論「個人的回憶如何涉入並干預並開發建築創作來冒險」的可能，甚至是討論「舊的肉體傷痕如何刻劃人的意識場所的新經驗」的可能。

這些長達一年的過程是冗長的。他開始時並不清楚也不在乎這些學院或專業的我的擔心，但卻也因此而開始邊寫邊畫出了這一系列動人的他個人的私摔角史。
之後還做了用果凍蠟做的一隻手……的概念模型，討論他在摔角受傷手斷了骨折之後，在治療期間有一條小臂的筋外露在皮膚外，而他每天都在玩它的經驗之怪異，進而開發武術與身體的種種場域關係的奇特空間模型……到最後，還竟然真的發展出一個同樣怪異的建築作品。

犯規（柒）

在這一年裡，有些idea有些做法有些圖有些模型雖然是好的厲害的，但畢竟有些是混的摸魚的，但我總是不戳破，即使我知道他是呼攏我的。

有時還甚至過於稱許而放縱他，所以，常常他會偷懶甚至消失，但我總是同情他的「犯規」，想像他是困在自己的才華進行自己的磨難，或是用我不懂的某種「暴力」的尖銳方式，用我無法理解的近身肉搏的「痛楚」在折磨他自己。

犯規（捌）

我常常看著他的作品，想像我（或太多的一般不會武術不會摔角的人）的另一種人生的可能。

在遊戲中選擇了玩一種高大俊美的角色，像「快打旋風」裡的「Ken」、「七龍珠」裡的「超級賽亞人」、像「天堂」裡的「黑妖」，相對於他們，我們這一生有沒有可能也來一回進入一個功夫好長得又好的人物的角色扮演……來一回真正華麗的格鬥。

那不就正是《摔角王》這書最動人的地方？

但，我想這也是那些「動作片」那些「暴力」會動人的原因，因為太多的我們那麼地馴良，那麼地錯過種種身體可以開發練就成武士俠客摔角手的華麗冒險的可能（這些角色即使有他們的弱點他們的困頓，但那些我們所無法瞭解的「暴力」所引發的「痛楚」也是如此動人的華麗啊！）。

所以只能羨慕片中主人一如「摔角王」般的冒險。羨慕他的「必殺技」式人生所帶來的更「激烈」的「不審美」的令人快樂及其華麗。

怨念　河邊黑房子窗中一個紅衣女的一瞥

那窗是一個很厲害的「設計」。

其實那也只是男主角十五年前坐船看到一個河邊黑房子窗中一個紅衣女的一瞥而沒繼續去追究而已卻引發了他多年後被糾纏的種種恐怖。昨天去看黑澤清導演的《叫魂》。他野心變大了。有些收不回來。尤其特效部分。但有些團塊還是很動人。說的故事也有感覺。讓我這種一點都不瘋狂的總是覺得被困住了想掙脫想叛逆的中產階級所有的掙扎猶疑都在一個女鬼身上回來了。紅衣女鬼老在男主角獨居的舊公寓裡出現。夢裡。夜裡。後來白天也看得到。死因或糾纏的原因又是很尋常我們也會無意進入的。就更逼近。尤其在電影院裡看。幾乎無法閃躲。好的恐怖片極少（本來以為只是有點陰森的偶像劇，但後來變成真的《厄夜叢林》那麼凶）。

我很喜歡那男主角（他從《失樂園》到《我們來跳舞》到Babel《火線交錯》都是中產階級所有的掙扎猶疑的歐吉桑的縮影）。也很喜歡那紅衣女的河邊一個黑房子的幽暗迂迴。恐怖片。有些殘影或瞬現的不意的魅像。會留在腦中發酵，尤其像我們這種神經太細的人。蠻危險的。

如那個很厲害的「設計」的窗所引發的怨念。

這本書「怪審美」經驗式的「怪暴力」故事必然也因此是偶像劇般的動人好看，是作者動員自己青春更「犯規」的更肉色更令人沸騰而因之充斥多災多難式的動人好看。

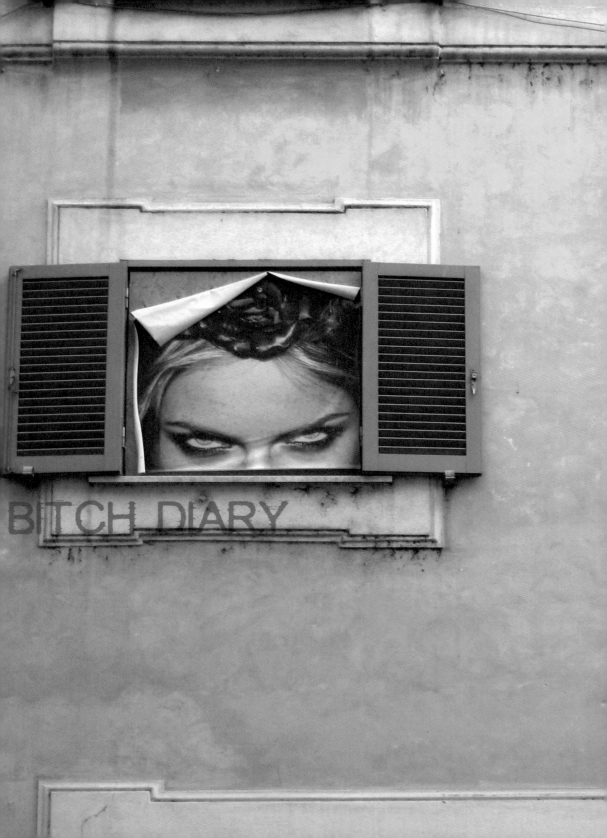

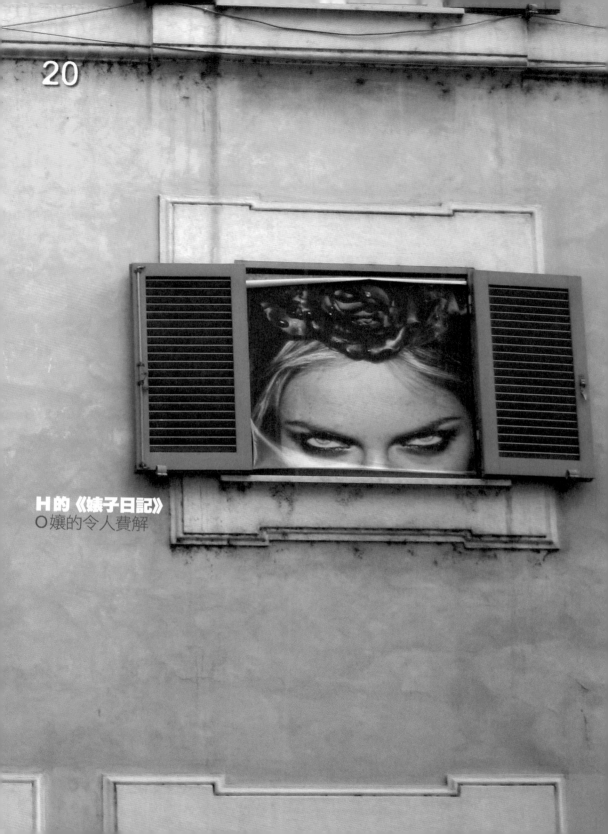

H 的《婊子日記》
O 孃的令人費解

「Ho從法國人口中唸出來就是O，所以他們叫我O小姐。」「Mademoiselle O」這個法文字在中文有更有名的翻譯就是O孃。

費解（零）

何桂育的《婊子日記》是「婊子也是不得了的女孩子」是「女兒也當自強」式的她自己的在海外旅行的親身故事。是她在外國被搭訕被告白的半害羞半炫耀式的不行動的行動藝術。

這本書當然是一種在巴黎旅行更多情也更無情的豔遇式的書寫；是一種與法國男人的浪漫或不浪漫的相互勾引式的書寫；是一種新款肉搏戰式的比三毛更異國情調比陳玉慧更徵婚啟事式的調情式的書寫；是一種老在網路上和在柏林巴黎倫敦姊妹淘越洋Skype討論各國濫男人濫招濫情式的書寫；是一種更update過的台灣留學歐洲女碩士生除了讀書外順道「慾望城市」一下「東方美少女」一下「小甜甜布蘭妮」一下的MV式的不純情書寫。

費解（壹）

我是用我對這些女人的費解來理解何桂育的，諸如當年最著名的法國怪軟調色情片《O孃的故事》裡的O孃；諸如再晃一點的是夏奇拉；諸如再高一點的就是吉賽兒；諸如再夢幻一點的是濱崎步；再色情一點的是山田詠美；再陰森一點的是伊藤潤二的富江；再老派一點是從包法利夫人到艾曼紐夫人；再火熱一點的是從碧姬·芭杜到蘇菲·瑪索；再詭譎一點的是從伊莎貝拉·艾珍妮到伊莎貝拉·羅塞里尼。這些女人都是令人費解的。一如「性感」一如「豔遇」一如

玄機　上海和上海的「設計」大抵都和療傷有關

上海和上海的「設計」比我想得要簡單也比我想得複雜。有一個練古瑜珈派的也是作家藝術家的朋友幫我打開「拙火」的「中脈」。我們一路從靜安古寺到莫干山到書店群到豫園到外灘到浦東（我把那裡當一部古裝開頭的科幻片來看吧！）邊走邊說了三四天話。大抵都和療傷有關。很多事。總覺那裡看到更多。人和地和歷史的雜。和我一樣的耗。越來越沉淪於繁複高壓工作之外的簡化與無情。我也是吧（另去了四五天看得有限。也因為去找的人和事都很怪很充滿玄機。三十年前的老朋友我去看三五十棟明到清的古蹟房子拆到上海要重修的工廠。那裡氣很弱也很亂。要寫一本書或拍紀錄片或更多）。所以對上海那邊沒做任何承諾。只是因為這裡這幾天的更快。而心裡覺得自己。在這一陣子慢不下來的。好像可以慢一點了。

有一件事很怪。打開拙火那晚我回旅館碰床即沉沉而睡。異常地累。他說的藏著三圈半火苗的聖骨尾椎前處長了一塊腫物。痛到現在。他說每個人發的症候和地方不同。我那裡的發作和性有關。那裡也是動物跑與鳥飛的導航的冥冥有關。我問他會不會好。他說。看你自己。像個短篇小說的開頭。但我還是只能在飛機椅上還是邊坐邊動地不舒服。好笑。

「浪漫」一如「婊子」這些字眼這些定義這些打量在這時代已可能是很激進很上進那種進步的令人費解。

費解（貳）

在這本書裡，雖然何桂育高大桀驁卻一如「安東尼的小甜甜」式地偶爾裝可愛角色扮演，雖然她生活困頓卻仍然一如《名模生死鬥》式偽裝地華麗登場，雖然她用一種白流蘇加玉嬌龍式的東方神祕與倔強執著版本的姿態來招架西方男人登徒子式地搭訕糾纏……而不免跟蹌。

但，我還是覺得這本書在這個島這個時代的現身出場，一如她，仍是種稀有動物式的好看。

費解（參）

當我設計系學生時的她身高就快190公分，卻有過好幾個身高160公分左右的男朋友。她說她小學就讀《紅樓夢》、《聊齋》、張愛玲，現在卻寫起《婊子日記》。她去巴黎開始想唸設計，後來轉而想唸古蹟維護，最後卻唸現在這個快唸完的純藝術學院。

費解（肆）

策劃書的這段時日，我開始害怕在晚上兩、三點回家，很累地上網收信時，在Skype被她找到，跟她談在巴黎在柏林的太多旅行太多豔遇，好累。我害怕相對於她的太青春太揮奢太不在乎，我已變得太老舊太矜持或只是太不道地的太擔心。

「你的手和你的那裡的痛。都是你自己開的花。你自己才知道為什麼。」他說。

事實上，我對法國的不道地印象，其實還夾雜停留在二十年前聽德布西、拉威爾，看高達、亞倫‧雷奈，讀沙特、羅蘭‧巴特、布希亞的太冷硬；或我在十五年前唸研究所時跑到師大法語中心去上了一年陰性陽性文法課的太拗口；或最長的兩段在我大學同學十多年前去巴黎唸書寄給我兩年信的太混亂和在紐約MOMA駐館和法國藝術家工作室比鄰而常一起辛苦的太知心。但何桂育在這本書裡談的卻是比較甜比較享受、比較感覺得到法國更新更裡頭的「慢」與「浪漫」的更道地的令人費解。

費解（伍）

從法國男人「生氣、喜惡、開心或失意，他們卻毫不掩飾地哭泣；這是他們可愛的地方」的令人喜歡，到「其實典型搭訕男人他的目的只有一個，就是和妳上床」的令人厭惡；從法國女人「喜歡KENZO或agnès b.的童裝才十歲就穿細肩帶的小可愛迷你裙的緊身褲小少女」的依然性感，到「說在這樣的天氣哈上一根大麻真是太舒服了的法國設計市場做問卷調查的女人」的身材依然火辣，到「不算親切的學經濟學的法國失業女人」的依然驕傲。從法國朋友「骨董商老人們和兒女和孫女們一起抽大麻」的大膽，到「討論法國人最喜歡喝的是酒而法國人最喜歡的性愛是從背後」的大膽……這本書其實仍然還是細膩地寫下了作者她對這個國家的性與人與生活的田野調查式的親暱。

費解（陸）

書中提及了「典型的『巴黎人』，男的能說善道的，對什麼藝術都充滿批判的精神；女的除了有姿色外，開口就是艱澀的哲學問題。同樣的，兩人總是喜歡和別人的另一半搞曖昧以證明自己的魅力」的辛酸；也提及了她自己遭遇「從

放棄 開始學「設計」的時候那種太衝動的野心勃勃

其實往往只是覺得那邊的種種有些更殘酷的什麼在召喚。但我也非常掙扎如何去面對這些「更殘酷的在召喚的什麼」。
去上海這段時日。我常有一種很強的衝動與深疚。常想就放棄這邊這些人這些事去那邊重新開始。像剛開始學「設計」的時候那種太衝動的野心勃勃。不只是培養人脈或找題材（或許，也只是像《冰原歷險記》的逃難或像Keroro在想佔領藍星的好笑）。

翻到快爛的法漢字典裡瞭解原來我被說成是個亞洲來的賤人」的辛酸；遭遇「像這樣的爛桃花或許很多人都希望擁有」的辛酸；遭遇「雖然臉不漂亮，但有著像模特兒般的冷酷，不過她很高，整體看上去很不錯」的辛酸。

但，何桂育的辛酸顯然是令人嫉妒的。
因為《婊子日記》裡正就是以這種「巴黎人」聰明的曖昧來書寫她「當代」的「充滿批判」的她那「有姿色」的令人費解。

費解（柒）

《婊子日記》因此是「長大後的飛天小女警」式的「只有一點惡的女性但沒太多主義」式的新版寫給下一代青少女遭遇異國異文化有戀情或沒戀情都必讀的讀本。

真是令人嫉妒的令人費解。

那世代的設計是禁慾還是縱慾。也許只是抒情的。愛漂亮需要藉口。疏離很流行。

M E

第伍部分 我

歷史

總是錯過了那些比較接近「可能洩露內幕」的歷史那一刻。不免遭遇到這種愈用力愈看不清楚的心虛。那是心虛的80年代的我的青春期。但，我所想的，卻更多是看似和「歷史」沒什麼關係的一些畫面。

我是心虛的。

在這個時刻重新試圖去思考80年代。

那個我一向自以為不可能忘記但事實卻已經搞不太清楚自己還記得什麼的年代。

1980年代剛開始的那一年，那個剛考上台中一中的我，事實上仍然搞不清楚那年約翰‧藍儂的遇刺身亡和美麗島事件的大審為什麼是那麼難以被忘記的「歷史」悲劇。

80年代，那段我的「歷史」，或說是我的「青春期」，事實上正好是我花了最多時間和「歷史」打交道的時刻。各式各樣的「歷史」：無論是80年代初我高中搞校刊寫詩寫散文所抄襲來的黃河長江式的懷古餘漾，還是有位曉以大義的國文老師用新儒家重寫重解文化基本教材裡《論語》、《孟子》所代理的吾不及也沒什麼人弄懂的三代……或是大學四年裡用更大堆頭的技術或式樣的過時名詞所砌出來的既冷僻又無聊的建築史（後來還演變成我學位論文的辟邪光環），甚至是更後來的接近80年代末我也趕時髦所讀到的更多更熱門的和歷史有關的左左右右各派的理論方法論學說（雖然往往過了好幾手）……

但是，這段和各式各樣「歷史」打交道的時刻，一如我的（或是每個人也差不多的）青春期，由於太過用力，而總是錯過了那些比較接近「可能洩露內幕」的那一刻。不論是太努力地（甚至是扭曲的）「表達」宣稱自己是在運動在歷史現場裡的反叛式幻覺，或是一廂情願地「壓抑轉移」到純研究純寫作的溫馴

感應 園林「設計」關鍵還是在於感應者的感染

「古園林要引領人們進入靈性體驗」聽起來很像Spa的刻意廣告。但，遇到的那一個上海朋友真的提到療癒。而且，剛好說的就是當然靈性體驗不能只靠空間「設計」。因為建築「設計」關鍵還是在於感應者的感染。從某個角度來說，這是我學設計一直學不到的要害。

也想到有一回看到「貝聿銘」在這蘇州美術館一直在找「古園林要引領人們進入靈性體驗」這種的殘念。他的「設計」也在找這種「現代」以後的「古代」靈性體驗。但我也還感應不到（像《功夫》片子開頭周星馳練的漫畫裡的如來神掌那般感應不到啊）。

懷古癖，都不免遭遇到這種愈用力愈看不清楚的心虛。

心虛的80年代的我的青春期。
但，我所想的，卻更多是看似和「歷史」沒什麼關係的一些畫面。

（畫面一）

高中編校刊的時候，有一天，那個帶我讀新儒家書的校刊指導老師把我叫到辦公室，拿兩篇小說問我怎麼辦，因為編輯們開會投票決定了其中型式主題都大膽煽情的那一篇，而放棄了另一篇故事雖然健康寫實而技巧成色卻相較遜色得多的作品。
我老是會想起那一天的畫面，在辦公室的滿晚的下午，天色有點暗，其他老師走得差不多了。
我明知道那校刊編輯的朋友們會惡搞的、會蠻幹的堅決把那篇稿子拿掉，而我又不想讓這位曾經如此誠摯眷顧我的老師傷心……
天色就快暗下來了。
我突然想到她曾在某回談牟宗三、熊十力時所談到的張愛玲，對於她那瑰麗卻殘破、絕美卻敗德的小說有著客氣但顯然的不滿……我還想起她談起的義利之辯、內聖外王之說和更多文以載道得令我更心虛的典故……
天色就暗了，我呆在那裡不知如何是好許久許久。

我老是會想起那一天。
80年代初的那一天。

我的心虛或許不只對於校刊社裡編輯與老師之間觀點紛歧的苦惱，而是第一次

感覺到那些我所深信的帶自己離開僅是聯考無聊教材教義的那派文起八代之衰的學統可能也不過是另一種較健康較寫實的新派八股……和那時隱約流行懷長江黃河古式的民歌新詩風潮相同，只是讓大家在教科書外頭暫時喘口氣，可以更說愁一點濫情一點都無妨。

其實，那時候我的仍然是跟著在那裡頭一起濫情兮兮的。從來沒弄清楚80年代來臨前的最後兩三年那鄉土文學論戰到底為何而論而戰而緊張，或是裡頭所爭議的誰的鄉土誰的懷舊甚至最根本的誰的「歷史」之類的問題。

我也是在很久之後才留意到，論戰裡頭真正的鄉土，對住在彰化的我而言，或許應該是去台中上中學總會經過的老沒什麼水的大度溪，去台南上大學火車外看出去看好幾個小時都看不完的沒什麼山的嘉南平原，也就是，台灣話「下港」（而不是地理課本上大山大水的神州大陸）的真正基地吧！
那神州大陸在不是老「歷史」的那時對我們而言又變成了什麼？

（畫面二）

那一年快過農曆除夕前，在一個名叫卯澳的東海岸老漁村做田野調查式的訪談，本來以為人口外流得差不多的這個地方應該是很落魄很可憐的，沒想到來過幾次後弄得比較熟的雜貨店老闆招呼我們去他家後面喝茶時，談了些當地古蹟保存的事以後，有個朋友突然問起說快過年了有沒有大陸的酒可以買，我因此有點緊張，怕老闆以為我們來查走私而弄得不愉快……沒想到，他從櫃子裡隨便拿了拿，就好幾箱，貴州茅台、紹興花雕、孔府老酒……應有盡有，招待我們喝了幾杯下肚以後，他還笑著說：「你們讀書人大概用不上了，不然，黑星、紅星的手槍也有貨，台幣幾千塊就可以買一枝呢！……」

放假　好多「設計」的事就丟了一旁先不管也就這樣

好多「設計」的事就丟了一旁先不管也就這樣。
因為好好看了不該看的一本書。因為好好睡到飽近乎天黑了一回。
因為想了太多好多。逛了些陌生的地方買了些陌生的A片和吃了些陌生的食物（像在吉本芭娜娜的小說改拍的電影裡，配樂是陳明章或陳綺貞……那種調調）。
最後坐在一家陌生的但view很怪很好的咖啡廳一直看一本和巧克力有關的書。之後換到一家不陌生的糟茶店在那裡看好幾本過期的服裝雜誌。答應要寫的稿和畫給人家的一幅水墨字畫動都沒動。儘管帶了很重很多很全的筆墨紙硯。決定回家就突然有種很久很久沒有的很開心地過了一天的感覺地（在包廂裡把KTV當MTV，只是看螢幕，完全沒唱歌，只是抽菸……那種動都沒動）。

那幾年大學念了建築的日子裡，因為在下港各地調查訪談，面睹了一些舊城（諸如那個老漁村）走向報廢的宿命與它們頑皮而頑強的抵抗行徑……也正由於在種種荒謬得如此可悲又可笑的現場，自己才隱約感覺到1980那年落成的中正紀念堂和更多更早仿宮殿式的官方建築所讓人懷的舊未免太過豪華太過「文以載道」地昧於現實，正如我過去高中時所在裡頭跟著昧於「龍的傳人」式的歷史而緬懷的濫情兮兮。然而，真正的下港卻早已識時務地找尋著自己更多利多的和歷史無關的各種出路。

那時，苦惱的青春期的我其實也還花了更長的時間在一些和建築沒什麼關係的事，找尋自己可能的不同出路。由於無法跟上務實得令人髮指的那個時代的腳步，我反而愈用力於一些更不識時務的事來反叛那種凡事只講究利多的習氣：拚命追老是追不到的女生，拚命寫老得不到文學獎的詩，拚命聽怎麼都聽不懂的音樂、看怎麼都看不明白的書，拚命地在社團找更多人來拍壞自己的片子，然後拚命地難過著。

就在那段我用力地讓自己報廢的時光裡，台灣終於解嚴解報禁，房地產飆漲，股票指數也升到80年代初的十多倍，台幣對美元首度升破1:30，甚至麥當勞登了陸，其他國外各品牌各連鎖店也虎視眈眈地看著台灣人的荷包跟了進，所有的人與土地都好像不得不必須變得更識時務了些，才能跟得上時代⋯⋯。

但是，我仍然對於那種識時務的不得不然感到難過，無論是面臨時代轉型的台灣下港、還是感覺到青春期已到了盡頭的自己，每個人都好像必須變得更虎視眈眈一點，更緊攀著歷史一點，才能說服自己是比較不心虛的。

這大概是80年代最末我在台大念城鄉研究所時，也曾努力過投身於無住屋組織、反郝動員和野百合中正廟學生會師⋯⋯種種運動的動機，想要挽回一些因心虛而從來不曾涉足歷史現場的遺憾，然而，現在想來，也是太用力了，而看不到自己所心虛的，終究是和「歷史」打交道過程的莫須有的害怕所喬裝出來的過於溫馴或過於反叛。

一如整個「下港」（台北以外的地方就是下港了嗎？）也正抵抗著自己所害怕可能被寫上報廢的宿命，而更狡獪地近乎拚命地想找回的利多消息式的（至少是不被人同情的）未來展望。

旅行　修護查克拉用光的許多後遺症

看了好多也想了好多「設計」的事，我這回去德國文件展和威尼斯雙年展時（沒有療傷系美女出演的那種假公路電影式的）。回來後，還想了好一會兒，在路上，某種幻術般的時光停住又開啟了，但我們都忘了那種感覺。這幾個月（或許說這一年）來我突然才發現真的很混亂。

又過了好一陣子了。自己還在修護查克拉用光的許多後遺症。
你說的對。但主要是在想我的底色。為何常不自覺地避開一些更尖銳的東西或方法的有力或有趣。先這樣。找機會聊。反正天氣轉暖了。我們要自己cool down下來。　我最近重整「設計」的幻術那塊。

那後遺症好像從墓中爬出來的幽魂（《惡靈古堡》或《異形》會一直拍續集下去那種後遺症）。看了。就。有種窒息感襲來啊。我去旅行還不錯。我也想安靜一陣子不要冒險了。一如你說。但幸好我對「設計」也夠世故了。也很絕望地不信任了。所以還好。
但一旅行。所有荒蕪。都來了。

其實，不管是過於溫馴或反叛，下場是雷同的，急著跟上世界跟上時代跟上90年代的台灣是不會再勤於溫習那些吾不及也的三代、黃河長江神州懷的古、甚至是文學論戰裡的鄉土及其掌故……的那些不識時務的「歷史」，它正和我一樣努力地想擺脫那種（解嚴以來）青春期式的心虛，至少是不再受其沉重地威脅……

但是，未來就來得更快了，還虎視眈眈地，不帶一絲同情，致使某些如我一般還沒有想清「沉重一如悲劇式的歷史」的人與土地，所面臨的下場同樣地可悲而可笑，還來不及嘆息就早已無可奈何地被推入了90年代……

（畫面三）

80年代最後一年的有一天，我記得的那個時代的最後一個畫面是當兵下部隊到台東報到時的印象，我和數十個碩士預官被很擠很擠地硬塞到一部卡車裡，像運豬一樣地往海邊的軍事基地顛簸地開去，我站在車的最後頭，看著城市、建築……所有的人跡和那個年代（我所沉緬所心虛）的種種……沿著越來越顛越小的山路慢慢地消失在遠方。

建築
我的卡夫卡式的學與逃

從穿耳環或眉毛環穿嘴唇環舌環肚臍環最驚人的甚至有個女生穿了乳頭陰唇有個男生還真穿了龜頭這種荒誕的自殘又自誇的肉體行動開始發展到最後卻竟有平面剖面立面而且還真的做出來的同樣狂野的走廊城堡村子種種城市設計的器物與空間出現

「那麼，什麼是卡夫卡式呢？讓我們試著描寫在人（土地測量員K）面對「機關」（法庭或城堡或政權或⋯⋯）的特點是：一個一眼望不盡的迷宮。他永遠走不出它的無限長的走廊盡頭，永遠找不到那個作出決定他命運的判決的人⋯⋯在故事中，K作了長途旅行，錯誤地來到這個村子，更有甚者，對於他，除去這個村子和城堡，他沒有任何可能的世界，他的全部生存於是只能是一個錯誤。」

　　　　　　　　米蘭・昆德拉《小說的藝術》

學建築，對我而言，始終是卡夫卡式的。

對於這個島的這個時代，無力於招架城市現實生存的蒼涼險惡，與因之而來更著急更可怕的諸般「建築可以淑世」學派的太過迫近用力或太過迂遠跋扈。我總是在逃。

迷宮（壹）

大三那年，我被一個在成大建築系教了四十年的骨董級教授「葉老」教得完全迷路了。

淫亂　多少是完成一段療程

像蔡明亮還是像村上隆，像王家衛還是像谷崎潤一郎⋯⋯
舒淇不是都從香港三級片王晶的玉女變成了候孝賢的玉女。所有以「設計」的試探都也都像那曾一度淫亂的日子裡。相仿的部份是比對。相異的部分也是比對。或許也正為收集這些比對。

「設計」渴望的不只是抱。也不只是吻。有些是晃動。有些是被凌虐般的沉淪感。有些就只是暫時逃離自己的想。只有肉體地感覺。
以前每回做完「設計」或和對的人談完或做愛完⋯⋯都好像放了血刮了痧般。會黑黑的。多少是完成一段療程。
但近來變得很怪。大概是病太深使得醫出來的部看起來像病狀出來得更重。而我也失去耐心。就先丟著。最近在想的事有些吞吞吐吐的變得清楚點。但還沒了。

那個時候的我當然還小還無法體諒甚至同情到他那連接到「梁思成」時代大陸極少數大學在「老中國」學「新建築」的自負與隨之而來的（《人間四月天》式的）必然的苦悶，也還不能辨識他那承繼部分中國第一代「包浩斯」傳承精神對「形隨機能而生」或「少即是多」的現代主義的紀律包袱在遇到這個島又花心又愛熱鬧的城市習氣想當然耳地緊張與不滿，那種從亂世走來而期待建築可以「淑世」的語重心長，對當時只年方青春期的我而言，不免沉重地太過迂腐。

雖然，那時的我仍然是在每回上設計課被他修理得屢敗屢戰中用力地證明自己沒有那麼容易忘了當年填第一志願來唸建築的想要繼續高中搞校刊寫詩那種「做自己」的野心的天真。

我始終記得，最誇張的時刻出現在學期末的全學年合組評圖，他總是會聲音很大地吸痰清清喉嚨，動作很大很明顯地拉拉褲頭腰帶，然後繞過學生熬夜精密製作的形式想獨特到與眾不同的許許多多圖與模型的用心，只走到那張最無趣但最清楚標明功能、尺寸等基本說明的平面圖前，很快地看了兩眼，卻很慢地轉過身來，面對著全學年所有學生與其他老師的沉默，然後開始他一如尋常上課的教誨式訓話，不過，因為場面大了，他的鄉音會更濃重更大聲點，教誨也會更高遠更嚴厲些，我記得，每回他總會從《孟子》講起，講好久做人的大道理，再講到做設計雷同做人的小道理，但總是不屑地只講一點點那個人的設計，不過也大多是修理與嘲弄，不論題目是游泳池、是俱樂部還是西餐廳，或稍稍切題的圖書館……其實講來講去都差不多。整個場面就是他那「建築必然可以淑世」的遠大但迂腐的自怨自艾與因之而生的「三代汝輩不及也」的倚老賣老……現在想來，那種場面越盛大，就更是出演其遭遇這個島這個時代越無力的招架。

那真是一個走不出的無限長的走廊，一個迷宮，我跟著「葉老」及那學系也大抵拘謹的無力招架，時間一久，就不免幾乎忘了「做自己」這回事了。

迷宮（貳）

在台大唸建築與城鄉研究所的那兩年，是一種「逃」，我以為可以幫我找到「做自己」的可能出口，但沒想到，卻是逃入一個更大的迷宮。

而且，是數年後到了曼徹斯特那個馬克斯遇到恩格斯並共同起草《共產黨宣言》的城市唸書，並遇到了一個真正左派的建築理論的英國教授的不著急，才慢慢地看得清楚在台大那段時日的自以為是「左派」的虛幻與難過。

我始終記得研一升研二那年住到九份的暑假，帶著四十多個大學工讀生睡在村子裡簡陋的廟中，白天做最草根最入世的訪談調查，晚上討論最遠大最憧憬的規劃計畫，用一種「科學小飛俠」加《不可能的任務》那般正義感的虛榮而其實是大大小小「紅衛兵」下放勞改的自虐來慰藉自己，用以面對這個村子和這個島這個時代仍然花心愛熱鬧背後所謂「專業」生存雷同的蒼涼與險惡。

在九份的日子裡，早上雲會飄進來房間裡（其實我們睡的是廟的側面樓梯間），男女雜睡在各自準備的不舒服的睡袋與過硬的冷地板，吃廟裡煮的不知道在吃什麼的大鍋飯菜，有些年紀輕的大學生有時會受不了而消失一個白天，幾個人悄悄地跑到基隆去吃麥當勞再回來，有的則不免因為家裡反對、情人變臉、生理痛病痛難耐⋯⋯種種原因而一個一個離開。

看著窗口飄進來的雲，剛睡醒的我在看到又少了一個人的睡袋時，常會想著為

210

自以為左派　還是開心而專心地回來走執褲波特萊爾路線

「設計」，在這種新的不激進時代出來的，再怎麼冒險，骨子裡還是無法改變的陷在假布爾喬亞式的拘謹的故事，甚至其實也不能算波希米亞。那就應該去鑽營找真正的自己，不要三心兩意。是同樣的用大蛇丸式的換身體換回來的路徑嗎？
反正就是有些「自以為左派」感覺已不見了。想做新的設計。但沒力氣。

該有點不一樣的新的態度什麼在這種新的不激進時代出來的。再混亂一點或再尖銳一點都好。　我低估了裡頭的消耗。當年「設計」的「自以為左派」學習的那種深度練功終究必然像極限運動式的尖叫。何況我還病沒好還算輕度殘障。我有種感覺。有些額度用光了。但不只是對「設計」了解的深度。還有了解的法門。及其糾纏（像《再見列寧》那樣地糾纏⋯⋯）。

我也開始另一段更深修煉。但我也沒準備好。和前幾段「自以為左派」殘骸有點不一樣了。先不談。應該要想通點這種無常。但我老有牽掛。過年整理起舊的設計作品。覺得好像好幾世的冤孽都還沒還理清。哈。很高興我曾打過「自以為左派」的開心的那些仗。至少（不然難道要開俄國餐廳，或帶團去東歐嗎！）。

我所想到的這些仗，把我以前被催眠的自以為左派自以為激進的幻覺都用光了。哈哈。就開心而專心地回來走紈褲波特萊爾式的憂鬱故事路線。

什麼我們還留下來？留下來的我們在九份的這種以為建築可以淑世的無怨無悔的付出很可能只是一種錯誤，或至少比較像是一種惘然的幻覺，而絕非原來自許的那種「想當然耳」的壯烈。

也像極了卡夫卡在城堡中寫出來的K，面對不同層次的機關（台灣國土政策都市計畫的僵硬兩難、地方政黨佈樁動員的熾熱角力、城鄉差距與社區總體營造的無窮困境）同樣地找不到出路，也因此更用力而更著急地難過。過了許多年的著急的後來，我不免感覺到自己是依賴這個更大更迫近於現實險惡的迷宮來逃離「葉老」的較遠較迂遠的迷路方式。

我在曼徹斯特那個保存很完善但人口外流嚴重的工業革命經典古城還想到過這些，那個英國老師指著天還沒黑街道已經完全空蕩沒人的這個彷彿鬧鬼的美麗城市（這不正是我在那自詡「左派」的研究所那麼辛苦地希望把城市留住的模樣）安慰我說：「不要急，過了兩百年，建築的『進步』，其實也不免只是一種幻覺。」

迷宮及其出口

一個剛從倫敦唸完著名建築研究所AA（Architectural Association）的怪年輕人平靜地坐在我們系辦公室的大桌子旁，接受我們系上這些同樣怪但是已不年輕的老師的interview。有個老師問「在建築上，你想教什麼？」「你想用什麼方法教？」（不，問題應該是「你想用『做自己』抵抗什麼？」「你想用什麼方法招架這種卡夫卡式的必然迷途遭遇？」我心裡幫他補充著。）

他說他想教和「語言」有關的東西，用很慢很慢的方式試試。

212

烏托邦　設計出這個時代根本還蓋不出來的房子

「設計」可以回到一種完全抽象的創作形式，就是你完全在你個人世界裡面你就可以完成的，例如說「紙上建築」「概念模型」。你做一個「設計」出來，那東西卻跟外面的現實完全沒有關係（像「桃花源」或像「天空之城」的那麼空虛也可以啦！）。

雖然，我覺得也會有這種東西。但，這「烏托邦」式的想法，令我想到較怪的另外一種例子，是「最工者愁」式的「大音希聲」。最好的音樂是不能被演奏的，例如說作曲這件事，我指的不是說你受不受歡迎、或是你會不會成名、或是你是不是一個重要的音樂家（可不是《電視冠軍》那種愛熱鬧受歡迎的衝人氣而已）。

而是，如果說，想做到一個更極端美學的極致，一如想設計出這個時代的材料、技法都根本還蓋不出來的房子……那般地，想做出這時代的樂器根本演奏不出來的曲子。

我正看著他的作品集，裡頭很樸素。我想，從他作品的不失從容的神祕式怪誕中，我是知道他為什麼要用教「語言」的方式來教建築，雖然有點迂迴，有點慢……但，卻可能更根本更精密地帶學生去找「做自己」的天真，這種不被別人別時代的迷宮所迷惑的抵抗方式或許正是他那英國名建築研究所之所以觀念前衛著稱的「撒野」學統（兩百年來以一個「補習班」式的課程與校園小規模，但反叛十足的氣味，來抵抗皇家建築學院的貴族習氣與自以為正統的跋扈）。

我突然想起那年我在曼徹斯特唸書時去倫敦參觀他們學校學期末全系作品展覽盛況的愕然。

數十個教授指導的數十個studio作品的怪誕充斥於一棟四層樓不起眼的老房子裡，每個教室、房間、門廳、走廊……或説每個可能的角落都被不可思議地再徵用、再佔領、再裝置成另一種難以辨識原貌的奇特空間模樣：有的吊滿浮在半空中的大型壓克力地形地物與上頭昆蟲形狀的建築物群，有的封成一個黑房，裡頭四、五個小螢幕不斷放映該studio與倫敦某實驗劇場共同的怪場景與怪道具的出演，有的是機器手臂、機器寵物、機器剃頭刑具……種種真的會動的機械物件連接電腦所演繹出來的建築透視構成想像……同樣乖張卻截然不同花樣的種種怪誕比比皆是，反正和我過去那種只講究「乖」、「聽話」的迂腐拘謹或只講究「進步」、「不膚淺」的虛幻緊張是不同的，他們不被著急的我所提及的前兩種不同類型迷宮雷同的「淑世」包袱所困，所以，反而可以慢一點，迂迴一點地創造一種驚嚇、一種侵犯、一種再無法無天些的野心……至少必然是一種全心致力於「做自己」的天真。

後來，那個年輕的怪老師就來我們這個以怪誕著稱的「實踐」建築系教他的設計studio了，正如當年，我在AA那個展覽看到下面將描繪的最後一個令我難以釋懷地感動著的房間，之後，心中好像鬆了下來……卡夫卡式的迷宮好像找到了一個出口，不再那麼著急那麼害怕「不進步」或「太膚淺」的「淑世」式指控……所以我就不再逃了，而決心回到這個島的這個時代，和這些同樣怪的老師們建立這個有「做自己」野心的天真的建築學校。

在一樓走廊底最後一個房間裡，牆上掛滿十多張大型黑白照片，分別是那studio的同學每個人被要求在身上穿刺的部位的局部放大，有的穿耳環或眉毛環，更勇敢的穿嘴唇環、舌環、肚臍環，最驚人的甚至有個女生穿了乳頭陰唇、有個男生還真穿了龜頭……這些同學竟然從這種荒誕的自殘又自誇的肉體行動開始，發展到最後，卻竟有平面、剖面、立面而且還真的做出來的同樣狂野的走廊、城堡、村子……種種城市設計的器物與空間出現，我楞在那裡，看著這些「肉身修行」式的「做自己」式的建築探索，遲遲說不出話來。

私人BLOG　像中世紀祕密集會像小眾異教詩人花園

昨天一個大學同學e-mail他的私人blog給我看（像《熟男不結婚》裡的阿部寬在看對手建築師的網站更新用來把妹那種熱絡！）。
而每個學生也都有他們的私人blog。還寫得很用力啊（有個學生交不出期待報告，還問過我可不可以用blog抵用，我還說好）！

他們可很認真也很依賴這他們「設計」人生外唯一的可說話的出口。看的人很少。像密室。像同濟會中世紀祕密集會與佈道。像小眾異教詩人花園。寫好多又好密集（但我還是不行，是「老派」沒救了的那種還停留在只打過小蜜蜂電動而不是打PSP或打Wii的落伍）。我才深深了解我其實從來沒有打從心裡認真寫過blog。有時當專欄。有時當工作。有時當信箱。有時當有的沒的實驗。甚至也只當成是舊文章的檔案櫃。而從來不曾過僅僅是喜歡就因此用心地在寫blog。

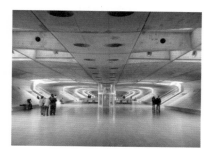

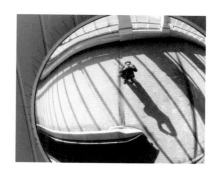

INK文學叢書 203

壞設計達人 寫給未來設計達人的22個故事與66個關鍵字

作　　者　　**顏忠賢**
總 編 輯　　**初安民**
責任編輯　　**丁名慶**
視覺設計　　**葉滄焜**
校　　對　　**吳美滿　丁名慶　顏忠賢**

發 行 人　　**張書銘**
出　　版　　**INK印刻文學生活雜誌出版有限公司**
　　　　　　台北縣中和市中正路800號13樓之3
　　　　　　電話：02-22281626
　　　　　　傳真：02-22281598
　　　　　　e-mail: ink.book@msa.hinet.net
網　　址　　**舒讀網** http://www.sudu.cc

法律顧問　　漢廷法律事務所師
　　　　　　劉大正律師
總 經 銷　　展智文化事業股份有限公司
　　　　　　電話：02-22533362・22535856
　　　　　　傳真：02-22518350

郵政劃撥　　19000691　成陽出版股份有限公司
印　　刷　　海王印刷事業股份有限公司
出版日期　　2008年9月 初版
定　　價　　280元

ISBN　　　　9 7 8 - 9 8 6 - 6 6 3 1 - 2 4 - 5

Copyright (c) 2008 by Chung-hsien Yan
Published by INK Literary Monthly Publishing Co., Ltd.
All Rights Reserved
Printed in Taiwan

國家圖書館出版品預行編目資料

壞設計達人 寫給未來設計達人的22個故事與66個關鍵字
／顏忠賢著.
－－初版，－台北縣中和市：
INK印刻文學，2008.09
　　　　面；　　公分.－（文學叢書；203）
ISBN　978-986-6631-24-5（平裝）
1. 設計　　2. 文集
960.7　　　　　　　　　　　　　97014720